KB010112

어바웃 디자인

AGIBOOKS 아지

about

어바웃 디자인

김상규

AGIBOOKS 아지

차례

우리는 디자인을 통해서 행복한가

지금처럼 디자인이 대중언어가 된 적은 없다. 이러한 현상은 1980년대 선진국들이 다시 한 번 디자인을 기업의 경쟁력과 국가 경쟁력의 수단으로 전략화한 결과다. 그래서 디자인은 정치가와 기업가 들의 경영전략 도구가 되었고, 정치가 되었다. 우리나라도 1990년부터 개방화, 자유화, 민주화가 급격히 진전되면서 하루도 디자인 관련 기사가 신문에 나지 않았던 때가 없을 정도로 정치, 경제, 사회, 문화의 토픽으로 등장했다. 일일이 열거할 수 없지만 외국의 유명 경영인, 디자이너 들이 신문 인터뷰를 통해 디자인을 이야기하는 것은 흔한 일이 되었다. 청담동에서 알렉산드로 멘디니의 명품 디자인이 고가로 판매되고 그의 디자인을 국내 기업 제품에 활용하는가 하면, 압구정동 백화점에서 카림 라시드의 플라스틱 가구 판매전이 여러 번 개최되었고, 스티브 잡스가 등장하면 꼭 디자인 이야기가 따른다. 서양의 박물관에서나 볼 수 있던 전성기 모더니즘 시대의 명품 디자인으로부터 필립 스탁의 대중 제품에 이르기까지 속속 수입되고 있다. 디자인은 그 자체보다 그것과 관련되는 여러 가지 에피소드를 마케팅 수단으로 유통시킴으로써 디자인을 신화화하고 있다. 그래서 대중은 디자인 실물 자체보다 디자이너가 환기하는 에피소드에 순치되고 그것을 기호화한다. 디자인뿐 아니다. 예술 기획사들도 지나간 서양의 명화전을 개최해 대중의 예술적 취향과 교양을 높인다는 명분으로 에피소드를 주입시켜 작품의 진짜 얼굴에 눈멀게 하고 있다. 예술이든 디자인이든 이 모든 것에는 비즈니스 마케팅 전략이 숨어 있다.

디자인은 이제 아주 다양한 배경과 영역에서 이루어진다. 실기 중심으로 교육받는 디자이너가 도전받는 시대가 되었다. 누구나 디자이너가 될 수 있고, 컴

퓨터의 보편화로 디자인 기량도 더 이상 디자이너의 전유물이 아닌 세상이 되었다. 전문화·세분화된 영역에 갇혀 있는 디자이너보다 경영자, 사용자, 일반소비자 들이 디자인 지식과 정보, 에피소드를 더 많이 알고, 디자인 실물을 소유하고 체험하는 시대가 되었다. 세계 곳곳에서는 하루가 멀다 하고 디자인 관련 회의, 세미나, 학회가 개최되고 있다. 참가자들 중에 디자이너가 아닌 다른 분야의 사람들이 더 많다는 사실은 오늘날의 디자인 현실을 잘 말해 준다. 디자인에 관한 정보와 에피소드, 지식과 콘텐츠, 이른바 디자인 이야기는 주로 생산자 중심, 거시적·배타적인 담론일 뿐 사용자 중심, 개인의 일상생활 측면에서 사려 깊은 연구는 소홀한 것이 현실이다. 바로 이 현실이 원론과 원칙, 비평의 이야기를 외면하는 이유이다. 디자인 실무, 디자인 교육, 어느 곳에서든 디자인은 비즈니스로 정당화되고 있으며 그 정당성은 암묵적 애국심과 애사심이 뒷받침한다. 그래서 개인의 일상생활을 불행하게 하는 디자인의 역기능이나 사회적 쟁점에 대해서는 아예 무감각하고 무지하다.

이 책은 바로 이러한 점에 주목한다. 기업 경쟁력과 국가 경쟁력이라는 고전적·거시적·배타적 담론보다 대중의 일상에 깊숙이 들어와 있는 디자인에 대해서 실제 사회 현장에서 분석하고 저자 특유의 감수성과 논리로 통찰한 이야기로 구성되어 있다. 디자인에 대한 깊은 지식을 얻을 수 있고, 너무 익숙해서 그냥 지나쳤던 것들이나 기업 마케팅 수단에 의해 거의 마취 상태에 빠져 있는 디자인 상품에서 깨어나 진실로 개인 삶의 행복과 디자인이 어떤 관련이 있는가를 생각하게 한다. 그러나 디자인 이야기는 아직도 마이너리티이다. 디자인의 실제는 그래도 화려한 편이다. 부가가치도 더 높다. 그렇다고 디자인 이야기를 외면할 수 없는 것이 오늘의 현실이다. 궁극적으로 디자인 창작은 이야기에서 비롯된다. 그래서 디자인 이야기를 통해서 디자인을 통한 행복을 생각할 수 있다. 우리는 디자인을 통해서 행복한가? 이 책의 화두라고 생각한다. 스스로에게 물어 봄으로써 새로운 디자인 창작의 힌트를 찾을 수도 있고, 자신의 라이프스타일에 대해 새로운 관점에서 성찰할 수 있어 또한 행복할 것이다.

정시화(국민대학교 조형대학 시각디자인학과 명예교수)

어바웃 디자인

일상의 디자인 탐사

디자인을 마치 '황금알을 낳는 거위'와 같은 특별한 것으로 여기던 때가 있었다. 서구의 앞선 나라들은 이미 그런 과정을 지나왔을 것이고, 우리나라에서도 1980년대부터 본격적으로 기업과 대학에서 디자인 조직을 키우고 디자인 관련 학과를 신설하는 붐이 일었다. 지금은 그때보다 훨씬 관심이 높아져서 대중매체에서 디자인 스토리를 다루고, 일부 지방자치단체에서는 디자인 정책에 팔을 걷고 나섰다. 관심이 높아진 것은 좋지만 문제는 사람들이 거위의 뱃속을 궁금해하기 시작했다는 것이다.

이것은 미지의 분야 또는 개념에 대한 기대가 사라지는 탈신비화의 단계가 되었고, 머지않아 이 궁금증이 해소되어 거위의 우화에서 보았던 실망과 후회의 상황에 직면하고 있음을 말해 준다. 디자인의 중요성을 피력할 때면 디자인이 기업을 살리고 나라의 경쟁력을 높여 준다는 주장이 곧잘 제기되는데, 완전히 틀리진 않지만 오늘날에는 낯간지러운 말이 되었다. 디자인이 삶의 질을 높인다는 전형적인 화술도 사람들에게 먹힐지 의심스럽다. 디지털 기술의 발달로 디자이너가 독점하던 도구는 누구나 다룰 수 있게 되었고 디자인 지식도 교양 수준에서 널리 보급되었으니 이제는 디자인 영역에 뭔가 특별한 것이 있다는 논리나 거창한 이야기를 할 단계는 지난 것 같다.

이런 이유에서 생존하기 위한 바쁜 움직임에 주목하고 그 움직임 속에서 만들어지고 다듬어지는 디자인에 관한 이야기들을 이 책에 담았다. '디자인 이야기'는 아무래도 '디자인 담론'과 '디자인 전략'에 비해 전문성도 떨어지고 익숙지 않은 형식이다. 디자인 전문가들도 효율성을 높이기 위해서 스케치와 도면으로만 소통하느라 '이야기'가 어색하긴 마찬가지다. 디자인 활동을 하는 사

람들은 디자인 프로젝트의 규모도 커지고 해결해야 할 문제도 이전보다 더 많아진 탓에 사물을 둘러싼 풍부한 이야기까지 귀 기울이기가 아무래도 쉽지 않을 것이다. 게다가 디자인을 더 잘하게 해 준다는 보장도 없고 오히려 매일매일 긴장 속에서 프로젝트를 수행하는 디자이너들에게는 아련한 이야기일지 모른다. 그래도 조금 떨어진 곳에서 디자인을 바라보는 이들과 또 그 영역에 진입하려는 이들에게는 디자인을 폭넓게 바라보는 데 도움이 되기를 기대해 본다.

이것은 흔히 말하는 '일상의 디자인 탐사'라고도 할 수 있다. 그렇지만 이 책이 커피테이블 북으로 생각되기를 바라진 않는다. 관찰하고 발견하는 즐거움도 있지만 어쩌면 아는 만큼 불편할 것이다. 디자인이 아름다운 세상을 만드는 것이라고 하면 해피엔딩이련만, 현실을 다루고 있는 한 그렇게 쉽게 넘길 수 없다. 편한 만큼 진실하지 못하고 꾸밈에 끌려들기 쉽기 때문이다. 이 책이 디자인을 이야기하면서 현실감각을 잊지 않고, 영화 〈매트릭스〉에서 보여 주는 가공할 매끄러움과 환영에 빠져 들어가지 않는 계기가 된다면 더 바랄 것이 없다.

오늘 우리 사회에서 통용되는 디자인 — 전문 분야의 용어로 좁혀 보면 — 은 잔잔한 개념이 되고 말았다. 더구나 디자이너는 충직한 일꾼 또는 집사가 된 것 같다. 직설적으로 말하면 '디자인'이라는 말은 해질 대로 해져서 너덜너덜한 공 같고, 디자이너는 감정 없는 기계가 된 것 같다. 디자이너의 꿈을 꾸고 짧지 않은 기간을 디자인이라는 말과 함께 살아 온 탓에 개인적으로는 이런 측면이 안타깝다. 그렇다고 디자인의 지위가 복권(?)되기를 원한다는 뜻은 아니다. 다만 기왕에 디자인이 친숙한 낱말이 되었다면, — 디자인에 대한 막연한 기대나 실망 같은 단편적인 이해를 넘어서 — 디자인을 통해서 사람 사는 동네 이야기에 귀를 기울이면 좋겠다. 다시 말해서, 디자인이 보편적인 의미를 갖게 되었다고 갑자기 디자인이 대수롭지 않게 된 것이 아니라, 일상의 공간이 더 풍부해질 수준으로 발전했다고 여겨 주었으면 하는 것이다. 마치 요리에 대한 관심이 높아지면서 평범한 사람들도 몇 가지 요리를 하게 되고 그만큼 요리에 대한 정당한 평가와 기대가 생겨나고 점차 전문 요리사뿐 아니라 요리를 즐기는 사람들의 손에서 새로운 레시피가 탄생하게 되는 것과 같다.

이 책은 지난 몇 년간 디자인플러스designflux를 비롯한 몇몇 매체에 기고한 글로 구성되었다. 글을 쓰던 당시의 사건을 되짚어 보면서 지금도 공감할 법한 내

용을 추리고, 부족한 부분을 보완하기도 했다. 때론 즐거움으로 때론 안타까움으로 쓴 글들이라서 소중한 생산물이 번듯한 책의 꼴을 갖추는 것이 기쁘다.

이미 알려진 사실들을 토대로 하긴 했지만 개인적인 의견이 드러나서 논쟁이 될 만한 부분도 있을 것 같다. 둘러서 말하기보다는 생각하는 바를 분명히 하려다 보니 거칠기도 하고 전후 상황이 축약되기도 했다. 아무래도 다양한 성향의 사람들에게 두루 환영받기에는 아직 지식과 필력이 충분치 못한 탓일 것이다.

이런 한계에도 불구하고 꾸준히 글을 써 올 수 있었던 것은 지난 10년 동안 디자인미술관과 커뮤니티디자인연구소, 디자인문화재단에서 활동할 때 새로운 도전에 참여하여 세상을 보는 시각을 넓히도록 힘이 되어 준 많은 선배, 동료 들 덕분이다. 미진한 글을 기꺼이 출판해 준 아지북스의 김영철 대표님, 세심하게 편집에 힘을 기울여 소중한 책을 만들어 주신 이은파, 이진언, 김진운 님께도 감사드린다. 그리고 아내와 시완, 진성에게 미안함과 고마움을 함께 전한다.

2010년 겨울에,
김상규

아버지, 어머니를 기억하며

사물 이야기

Design

▲카일 맥도널드, 『One Red Paperclip』(Ebury Press, 2007). 국내에는 『빨간 클립 한 개』로 번역 출간되었다.

클립은 이제 그만!

모든
사물들을
나는 사랑한다.

……

유리잔들, 나이프들,
가위들…….
이들 모두는
손잡이나 표면에
누군가의 손가락이 스쳐간
흔적을
간직하고 있다.
망각의 깊이 속에
잊혀진
멀어져 간 손의 흔적.

- 파블로 네루다의 시, 「사물들에게 바치는 송가」 중에서

취업이 생각대로 되지 않아 백수 청년으로 있던 카일 맥도널드^{Kyle} MacDonald는 10년 전인 열여섯 살 때 비거 앤드 베터^{Bigger and Better} 게임을 했던 기억을 떠올리고는 다시 게임을 시작하기로 했다. 곧장 미국 커뮤니티 사이트 크레이그스리스트^{craigslist}에 다음과 같은 설명을 올렸다.

"별 것 아닙니다만 이것은 클립입니다……. 이 클립보다 더 크거나 더 나은 무언가와 교환하고 싶습니다." 빨간 클립 한 개로 시작한 그는 열네 번의 물물교환으로 집 한 채를 장만했다. '백수 청

년 인생 역전기'라는 수식어가 붙은 그의 책 『빨간 클립 한 개One Red Paperclip』에는 물물교환 과정이 마치 성공한 사람들의 특징처럼 묘사되어 있다. 유복한 집안에서 자란 청년이 결혼할 때 아파트를 구하는 것을 성공이라고 부르지 않겠지만 카일의 경우는 달랐다. 출발점이 미미할수록 결과에 대한 놀라움은 극적인 감동을 준다.

일상의 경이

디자인의 가치를 이야기할 때도 미미한 것에서 찾기 시작한다면 비슷한 효과를 줄 수 있다. 2007년 『디자인, 일상의 경이Humble Masterpieces』라는 제목의 번역서가 먼저 소개되고, 같은 이름의 전시가 열렸다. 한국 순회전의 개막식에는 전시를 기획한 파올라 안토넬리Paola Antonelli가 참석해서 언론의 관심을 끌었다.

하찮은 것들의 가치를 새롭게 발견하여 디자인의 개념을 전환시키는 것처럼 소개되었지만, 이 전시는 그녀의 말대로 오래전부터 이미 일상의 물건들이 지닌 가치를 발견해 온 뉴욕현대미술관The Museum of Modern Art : MOMA의 전통과 연결되어 있다. 그녀는 선박의 스크류, 대형 스프링을 비롯한 공업용 부품을 전시한 〈기계 미술Machine Art〉 전(1934)을 예로 들었다. 그보다는 1940년대에 열린 〈10달러 이하의 유용한 물건들Useful Objects under $10〉 시리즈 전시가 더 근접한 예로 보인다. 연말이면 무슨 물건을 구입할지 고민하는 뉴요커들에게 힌트를 제공한 이 연례전은, 결국 블루밍데일 백화점과 손을 잡으면서 대대적인 전시로 발전했다. 이미 상품으로 자리잡고, 지금도 소비되고 사용되고 있는 제품들이 포함된 〈일상의 경이〉 전은 이러한 전례들의 소박한 21세기 버전인 셈이다.

이 전시가 스타급 디자이너들의 기름진 전시보다는 호감이 가지만, 개인적으로 그리 유쾌하지는 않았다. 해외 큐레이터에 대한 질

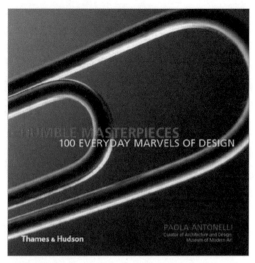

▲ 파올라 안토넬리, 『Humble Masterpieces』(Thames & Hudson Ltd, 2005).
국내에는 『디자인, 일상의 경이』로 번역 출간되었다.

▲ 뉴욕현대미술관에서 열린 〈10달러 이하의 유용한
물건들〉 전시장 모습. 이 전시는 1940년 11월
26일부터 12월 24일까지 열렸다.

투심도 없지 않기 때문에 이 불편한 심정은 해외 디자이너의 입을 빌어 설명하는 것이 좋겠다.

온라인 저널 「디자인 옵저버^{Design Observer}」에서 전방위적인 글을 써 온 디자이너 마이클 비럿^{Michael Bierut}은 한 에세이에서 디자이너들에게 좋은 디자인을 손꼽으라고 할 때 곧잘 클립 같은 예를 드는 것에 불만을 토로했다. 예컨대 "좋아하는 노래가 뭐냐?"는 물음에 "어린 아이 웃음소리만큼 아름다운 노래가 또 있을까요?"라고 답하는 것과 같다는 것이다. 그런데 정말로 이처럼 성의 없고 요점 없는 대답을 우리도 곧잘 듣는다.

그는 파올라 안토넬리의 전시에 대해서도 언급했다. 기능에 따라 만들어진 형태가 스타일리스트의 호들갑을 거치지 않고도 오랫동안 지속될 해결책을 제시한다는 명쾌함이 있지만, 21세기 미술관을 찾는 이들이 레고, 간장병, M&M 초콜릿으로부터 어떤 영향을 받을 수 있을지 의문을 제기했다.

이제 클립에 대한 예우는 그 정도로 하자.

슈퍼 노멀

또다른 전시 하나를 살펴보자. 2006년과 2007년에 도쿄와 밀라노에서 선보인 〈슈퍼 노멀^{Super Normal}〉 전은 확실히 〈일상의 경이〉 전보다 한 단계 진보한 것으로 보인다. 파올라가 '보잘것없음^{humble}'과 '탁월함^{masterpiece}'을 뭉쳐 놓았듯이, 나오토 후카사와^{深澤直人}와 재스퍼 모리슨^{Jasper Morrison}은 '굉장함^{super}'과 '평범함^{normal}'을 합쳐 놓았다. 상반된 낱말 두 개를 억지로 붙인 것이 아니라 앞말이 뒷말을 수식하는 관계라면, 파올라와 달리 나오토와 재스퍼는 평범함에 무게 중심을 두고 있다. 그들이 이야기하는 평범함이란, 2005년 밀라노 박람회에서 자신이 디자인한 알루미늄 의자 '데자뷔^{Deja-vu}'가

어바웃 디자인

피곤한 관람객들이 앉는 의자로 사용되고 있는 모습을 보고 의기소침해 있던 나오토에게 재스퍼가 "완전 평범해!That's Super Normal!"라고 얘기한 데서 비롯되었다.

도록에서는 정말정말 평범하다는 둥, 평범함 그 자체가 아닌 어떤 것이라는 둥, 어원까지 들먹이면서 평범함과 규범을 오락가락하지만 막상 사물이 전시장에 놓이게 되면 이미 비범해진다. 평범함을 시각화하는 것이 곧 구체적인 몇 가지 사물로 한정되기 때문에 그 목록이 권위를 갖게 되는 것이다. 왜 무지 사의 자전거는 나오고 삼천리 자전거는 나오지 않았는지, 왜 재스퍼의 에어 체어는 있고 베르너 팬톤Verner Panton의 팬톤 체어는 없는지, 왜 쿄세라 사의 휴대전화기 A101K는 있고 애니콜의 재스퍼 모리슨 폰은 없는지, 스패너는 있는데 왜 이케아 가구 박스에 꼭 들어 있는 육각 렌치는 없는지 물을 필요가 없다. 기준을 정하는 것은 나오토와 재스퍼이기 때문이다.

그들의 목록에도 클립이 있다. 보통 클립은 아니고 끝이 뭉툭해서 종이가 긁히지 않도록 만든 것이다. 도록 서문에 "이들은 평범함을 참조하되, 평범함 그 자체 또는 사물의 전형을 그대로 보여 주는 데 머물지는 않는다."고 언급한 점을 잘 보여 주는 예이다. 〈슈퍼 노멀〉 전의 목록에 포함된 '젬 클립Gem Clip'은 카일 맥도널드가 집어 든 찌그러진 클립과 파올라 안토넬리가 선택한 클립에서 한 걸음 나아간 것이다.

단품들의 나열은 이미 '20세기'라는 수식어가 붙은 화보집들에서 익숙해졌으나 전시가 갖는 의미는 조금 다른 것 같다. 이미지를 끌어 모으는 것과 그저 공간에 실물을 툭툭 놓는 것이 그다지 차이가 없을 것 같지만 '선택자-감상자'의 관계가 '필자-독자'보다는 훨씬 강하기 때문이다. 그만큼 선택자의 권위가 강력하게 느껴질 수

Super Normal
Sensations
of the Ordinary

Naoto Fukasawa & Jasper Morrison

Lars Müller Publishers

▲ 나오토 후카사와와 재스퍼 모리슨, 「Super Normal : Sensations of the Ordinary」(Lars Müller Publishers, 2006). 국내에는 「슈퍼 노멀」로 번역 출간되었다.

▲ 재스퍼 모리슨이 디자인한 삼성 애니콜 휴대전화기. 2007년 유럽에서 출시되었다.

▲ 〈슈퍼 노멀〉 전도록에 소개된 독일 노리카사의 '젬 클립'.

































































밖에 없다. 아니, 어쩌면 권위가 있기 때문에 그런 전시를 할 수 있는 것인지도 모르겠다. 사람들이 편히 앉으라고 디자인했음에도 정작 '데자뷔'가 새로운 디자인으로 주목받지 못했던 것에 실망했던 나오토는 전화위복으로 '데자뷔'의 가치를 돋보일 조연들을 200여 개나 찾아냈다.

휴식 같은 전시

보잘것없어 보이는 사물을 다시 보게 하는 것은 계몽적인 차원에서 칭찬받을 만하다. 풍요로운 물질문화에서 소비에 몰입하는 생활 패턴을 극복하는 명분도 있으니 말이다.

어쩌면 클립이 나오는 전시들은 사물도 평등함을 갖는다는 것을 전제로 깔고 있는지도 모른다. 그러면 슈퍼마켓이나 문구점에서도 볼 수 있는 물건을 보러 굳이 전시 공간을 찾는 것을 어떻게 설명해야 할까? 제의적인 행동으로 봐야 할까? 어쨌거나 쇼핑 공간에서는 가격표를 보지만 미술관에서는 누가 언제 디자인했는지를 확인하게 된다.

여기서는 클립의 재발견을 말하기보다 디자이너가 지위 부여자로서 새로운 역할을 찾아냈다는 점을 중요하게 생각해야 한다. 〈일상의 경이〉 전이 뉴욕현대미술관의 신축 기간 동안 퀸즈에서 임시로 운영하던 공백기에 기획된 소규모 전시였던 것처럼, 〈슈퍼 노멀〉 전은 늘 '끝내 주는' 디자인을 새로이 내놓아야 하는 스타급 디자이너들에게 잠시 머리 식히는 '휴식 같은' 전시였을지 모르겠다. 아마도 이런저런 자료를 보면서 어떤 걸 고를까, 테이블에 어떻게 놓을까, 거장의 디자인과 익명의 디자인을 번갈아 보면서 흘러간 시간을 떠올려 보는 여유로운 작업이었을 것이다.

한편, 앞의 두 예는 디자이너가 대중에게 사물의 어떤 점을 이야

기해 주는 안내자이자 해설자 역할을 한다는 사실도 발견할 수 있다. —왕년의 운동선수가 유니폼을 벗고 코치나 해설자의 길을 가는 것에 비교할 수 있을까— 그런데 정말로 해설자라면 사람들이 쇼핑 공간이나 전시장 같은 인공 환경을 이해하고 더 현명하게 살아갈(소비할) 수 있는 방법을 알려 줘야 하는 것이 아닐까.

그래서 그게 전부다. 앞의 전시들로 미루어 볼 때 디자이너의 해설은 사물에 대한 또 하나의 보고서는 되겠지만, 소비주의의 충성스러운 에피소드 이상은 아니기 때문이다.

5월의 아이들과 장난감

> 충실하고 복잡한 사물들의 이런 세계 앞에서,
> 아이는 결코 창조자가 아닌
> 소유자나 사용자만이 될 수 있을 뿐이다.
> 아이는 세계를 창안하지 않고 단지 세계를 이용한다.
> 아이에게는 모험도, 놀라움도, 기쁨도 없는
> 제스처들이 마련된다.
>
> - 롤랑 바르트, 「신화론」 중에서

어느 5월에 현수막 하나가 눈에 띄었다. "아들아, 어린이날 뭐 갖고 싶니?- 엄마가" 별의별 광고에 익숙한 도시인으로서 요것이 엄마의 목소리라고 속을 리 만무하지만, 확실히 5월은 어른들에게 괜한 자책감을 갖게 하고 아이들은 뭐든 더 당당하게 요구하게 만드는 시기이다. 386세대가 떠올리는 대학 시절의 특별했던 5월의 의미는 이제 기업의 최대 시장이 되어 버린 어린이 상품에 밀려난 듯하다. 그 중에서도 장난감은 가장 인기 있는 상품 중 하나이고, 디자인 결과물로서도 꽤 중요하다.

바이오니클 대 콜로세움

미국의 디자인 전문지인 「아이디*I.D.*」는 매년 전 세계 전문가들의 심사를 거쳐서 그 해 최고의 디자인을 부문별로 선정하고 이를 특별호로 발행하곤 했다. 2003년 2월호 「I.D. Forty : Best and Worst Designs」의 장난감 섹션에서는 레고 사의 '바이오니클^{Bionicle}'과

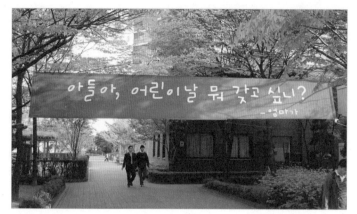

▲ 개포동의 한 아파트에 걸린 광고 현수막.

▲ T.C. 팀버 사의 '콜로세움'.

▲ 레고 사의 '바이오니클'.

어바웃 디자인

T.C.팀버 사의 '콜로세움Coliseum'이 상반된 평가를 받았다. 바이오니클은 어린이의 창의성을 제한한다는 점에서 최악의 디자인으로, 콜로세움은 그와 정반대로 건축적 경험을 하고 상상력을 넓혀 준다는 점에서 좋은 디자인으로 선정되었다. 디자이너 이브스 베하Yves Behar의 기준에 의해 선정된 결과이긴 하지만 수긍이 간다.

사실 두 회사 모두 블록을 이용한 장난감으로 승부를 건 회사인데 아무래도 블록의 장점은 몇 가지의 유닛으로 다양한 형태를 만든다는 것에 있을 테니, 확실히 바이오니클의 사실적인 형태는 세련되긴 하지만 블록 장난감의 원래 취지에서 벗어나 있다. 그래도 레고는 완성도 높은 장난감이다. 중국에서 제조된 조악한 그것에 비하면 덴마크 생산기지에서 나온 플라스틱의 깔끔한 마감과 모델 간의 뛰어난 확장성은 아직 타의 추종을 불허한다.

'좋은 제품은 그것을 사용하는 사람의 상상력과 호기심을 자극하고 나름대로 해석할 수 있어야 한다'는 베하의 입장에 따르자면, 바비 인형은 좋은 장난감이 아니라고 할 수 있다. 물론 사실적인 묘사가 뛰어나다고 해서 꼭 나쁘다고 할 수는 없지만 말이다. 정작 바비 인형이 비난을 받는 이유는 어느 디자인 이론가의 주장처럼 어린아이들에게 성의 구별을 학습시킨다는 점이다. 예컨대, 남자친구 켄의 귀가를 기다리면서 연회장을 꿈꾸는 바비는 성별 역할 모델로 바람직하지 않다는 것이다. 완구 매장에서 흔히 볼 수 있는 부엌놀이 세트나 경찰기동대 시리즈는 가사와 정적인 활동으로 여성성을 부각시키는 반면, 활동적이고 사회적인 모습으로 남성성을 묘사하고 있다. 이런 가치관이 놀이를 통해서 학습된다고 하면 지나친 염려일까. 프랑스 철학자 롤랑 바르트Roland Barthes가 『신화론Mythology』에서 '장난감은 어른들의 이데올로기를 축소한 모형'이라고 일찌감치 지적해 둔 것을 보면 이런 의혹을 그냥 지나칠 수 없을 것 같다.

비워 두는 디자인

그러면 정녕 어린이들에게 상상의 날개를 펴게 할 디자인은 없단 말인가? 이탈리아 출신의 작가이며 디자이너인 브루노 무나리[Bruno Munari]의 『책과 만나기 전의 책[I Prelibri]』을 보면 전혀 없진 않은 것 같다. 가로와 세로가 각각 10센티미터인 작은 책 열두 권으로 구성된 이 책은 말 그대로 '책[Libro]'이라는 제목 외에는 아무런 글자가 없다. 그렇다고 재미있는 그림이 있는 것도 아니다. 특별히 앞뒤 구분도 없이 각각 밋밋한 천과 종이, 나무, 비닐로 된 이 이상한 책은 '진짜' 어린이들만 읽을 수 있다. 문자에 이미 익숙해진 어른들은 물론이고 스파르타 식으로 조기교육을 받으면서 디즈니 애니메이션에 익숙해진 똘똘한 어린이들은 좀처럼 읽기 어려울 것이다.

그의 또다른 디자인인 'ABC를 조합하자[ABC con fantasia]'는 플라스틱 조각으로 알파벳을 만들어 볼 수 있다. 물론 굳이 어떤 글자를 만들지 않아도 좋다. 상상력을 발휘하여 다양한 패턴이나 이미지를 만들 수도 있다.

또다른 예인 네덜란드 디자이너 도크 드 용[Djoke de Jong]의 '그리기 탁자[Drawing Table]'는 낙서에 대한 욕구를 맘껏 분출하도록 허용하는 디자인이다. 가구를 조심스레 다루도록 주의를 주는 것과는 사뭇 다른 접근 방법이다. 일종의 금기를 깨는 뜻으로, 책상에 낙서하는 것은 칠판에다 제대로 그림을 그리는 것보다 더 짜릿한 느낌을 준다. 사실 낙서보다 더 원초적이고 자유로운 창작도 흔치 않을 것이다. 어린이들을 위한다고 하면서 이미지가 빽빽하게 차 있고 심지어는 정해진 프로그램에 따라 손가락만 까딱거리게 하는 것을 주는 것보다는 이렇게 빈 것을 주고 그동안 아이들이 놀리고 있던 한쪽 뇌를 사용하여 제멋대로 채워 가게 하는 것이 훨씬 나을 것 같다.

▲ 브루노 무나리가 3세에서 6세의 어린이를 대상으로 디자인한 「I Prelibri」.
1979년 이탈리아의 다네제 사에서 소량 생산되었다.

▲ 'ABC를 조합하자'의 조각을 배치하면 알파벳을 만들 수 있다.
1960년 다네제 사가 무독성 플라스틱으로 제작했다.

▲ 모니엑 헤르너의 '플레이그라운드'.
폴리우레탄 고리를 식탁 밑면에 붙여서 아이들이 좋아하는
물건을 매달 수 있게 했다. 어른들이 식탁에서 잡담을 하는
동안, 아이들은 식탁 밑 자기만의 작은 공간에서 놀 수 있다.

▼ 도크드 용의 '그리기 탁자'.
상판부터 다리까지 온통 칠판이다.

어바웃 디자인

내 아이에겐 뭘 주지

지금도 많은 디자이너가 어린이를 주제로 새로운 디자인을 하고 있고, 그에 따라 '어린이용' 또는 '어린이를 위한' 물건이 점점 더 늘어나고 있다. 이것은 이미 한 세기 전부터 제품의 차별화를 위해 '여성용' 물건이 탄생했던 것과 마찬가지로 수요자 범위를 늘리기 위한 전략에서 출발했다. 공급이 과잉되고 경제 침체까지 겹친 상황에서 거의 모든 제조와 서비스 분야가 어린이 시장에 군침을 흘리고 있다. 이것이 피할 수 없는 상황이고 한편으로 긍정적인 측면이 있다고 해도 정당성을 신중하게 판단할 필요가 있다. 특히 어린이용 브랜드는 좀 더 긴장감을 갖고 판단해야 할 부분이다. 다국적 기업을 필두로 한 브랜드 전략에 우리가 너무 관대한 것은 아닐까. 내 아이에게 이것이 무슨 의미가 있을지 그리고 아이들이 소비자로서 머무르게 할 것인지, 창의적인 선택을 하는 훈련을 하도록 할 것인지 생각해야 하지 않을까.

어릴 적 아버지와 이웃 아저씨에게서 받은 손으로 깎은 나무 인형에 대한 기억을 갖고 있으면서도 별수없이 백화점과 할인점의 장난감을 기웃거리는 내 모습이 부끄럽고 마음 아프다. 뚝딱거려서 만들 공간과 시간이 없다는 핑계를 대 보지만, 특별한 날이라고 해야 아이들에게 안겨 줄 것이라고는 화폐와 상품밖에는 없고, 그 때문에 아이들의 상상력을 앗아 버렸다는 마음의 빚을 늘 지고 있다. 현실적으로 과거의 낭만적인 풍경을 재현할 수 없는 상황에서는 그저 장난감이나 어린이용품을 디자인하는 이들이 좀 더 정성을 기울여 주길 기대할 뿐이다. 그리고 아이들이 잘 선택하도록 도와줄 수밖에.

연탄집게와 파리채의 생존기

연탄을 갈아본 사람이 존재의 밑바닥을 안다,
이렇게 썼다가는 지우고
연탄집게 한번 잡아보지 않고 삶을 안다고 하지 마라,
이렇게 썼다가는 다시 지우고

- 안도현의 시, 「겨울 밤에 시 쓰기」 중에서

테크놀로지는 새로운 제품을 끊임없이 토해 내고, 이전에 존재하던 것들은 하나씩 자리를 내주고 사라진다. 이 비정한 교체 바람에도 끈질기게 남아 있는 것들이 있는데, 연탄집게와 파리채를 빼놓을 수 없다. 어떻게 이런 비천한 것들이 살아남을 수 있었을까?

디자이너를 꿈꾸던 대학 시절, 제품디자인 주제를 '연탄집게'로 정했다가 담당 교수님의 냉담한 반응을 접한 기억이 난다. 모름지기 디자이너는 미래 지향적이어야 하는데 연탄은 이내 사라질 것이니 그것과 관련된 제품의 디자인 수요가 있겠냐는 논리였다. 자취방에서 연탄불을 갈아 온 내게만 절실한 주제였음을 절감했다. 하지만 기름과 도시가스로 난방을 해결하는 것이 당연해졌고 나 역시 연탄불을 갈지 않는 지금까지도 연탄은 존재하고 있다. 더구나 기름값이 오르면서 연탄보일러가 다시 인기를 얻고 있다고 하니 연탄집게는 여전히 유용한 물건이 아닌가.

쉽게 사라지지 않는 것들

이렇게 사라질 듯 사라질 듯 사라지지 않는 것들이 있다. 아무리 진보해도 어떤 사물을 완전히 대체하는 것은 그리 쉽지 않은가 보다. 공룡처럼 멸종한 것이 있는가 하면 바퀴벌레처럼 꾸준히 개체 수를 유지하는 놈도 있고 머릿니나 서캐처럼 슬그머니 컴백하는 놈도 있다. 게다가 엑스맨 같은 돌연변이도 있다. 인공물의 세계도 별반 다르지 않다. 디지털오디오테이프, 집 드라이브처럼 불운하게 태어났다가 이내 사라진 것들과 주판, 금속활자, 로트링 펜, 디스켓처럼 새로운 기술에 밀려난 것들, 그리고 이와 관련된 기반 설비나 기술, 전문가, 학원 들까지 목록과 사연을 열거하자면 구구절절하다.

눈깜짝할 사이에 세상이 바뀌는 21세기에도 연탄이 존재하는 이유를 몇 가지 생각해 볼 수 있다. 우선 난방비 부담을 줄여야 하는 절박한 상황도 있겠고, 고기든 생선이든 연탄불에 익혀야 제 맛이 난다고 생각하는 식당 주인장이 고집하는 상황도 있기 때문이다.

연탄에 따라다니는 연탄집게는 과거의 모습을 그대로 갖추고 있다. 간혹 스프링을 단다거나 손잡이를 변형시킨 디자인도 나왔지만, 지렛대 원리를 이용한 너무도 단순한 구조인데다 이미 사람들이 그것을 사용하는 노하우를 익힌지라 특별히 개선을 요구한 바가 없는 것 같다.

단순 기능도 장점이다

파리채도 눈여겨볼 만한 대상이다. 물리적인 힘으로 내려쳐서 파리를 잡는 경우, 치밀한 손동작이 필요할 뿐 아니라 검고 붉은 잔해가 눈에 거슬리기 때문에 에어로졸이나 훈증기가 애용되고 있다. 그렇지만 환경 문제가 불거지면서 다시 파리채를 찾는 상황이 되었다. 프랑스의 스타 디자이너 필립 스탁Philippe Patrick Starck은 파리채에 사람

얼굴을 숨겨 두었다. '닥터 스커드Dr. Scud'라는 이 파리채는 스커드 미사일처럼 날렵하지만 무식하게 휘둘렀다가는 뻣뻣한 목이 부러지기 십상이고, 혈흔이 남은 파리채가 집 안에 우뚝 서 있게 된다. 파리를 잠재울 스윙은 값싸면서도 탄력 만점인 빨간색 파리채에게 맡겨 둘 일이다. 스탁의 파리채는 파리 날리지 않는 곳에 사는 사람들이 컬렉션하는 우아한 제품이다. 그래도 재수 없으면 살충제 규제가 엄격한 파리Paris의 파리fly는 사람 얼굴이 각인된 파리채에 맞게 될지 모른다.

또 한 가지, 1990년대 디자인 회사의 프로젝트 실적에 빠지지 않는 아이템이 있었으니, 기억도 가물가물한 '삐삐'다. 휴대전화에 완전히 밀려난 삐삐는 의사들의 허리춤에서 생존하고 있다. 몇 자리 숫자를 수신하는 한 가지 재주로 버티고 있는 것이다. 삐삐와 휴대전화의 중간 단계인 '시티폰'의 요절을 생각한다면 얼마나 운이 좋은가. 엄청나게 빠른 기술의 발전 속도는 이런 것에 연민을 느낄 여유도 허용하지 않는다.

몸은 기억하고 있다

그렇지만 인간의 몸이 지닌 기억은 기술의 독주에 제동을 건다. 물건 자체는 기억에서 희미해져도 그 전통적인 인터페이스는 사람들 몸에 스며들어 있어서 디자인에 이른바 경험이라는 차원을 고려하게 된 것이다.

나오토 후카사와가 디자인한 CD 플레이어는 환풍기를 닮았다. 리모콘의 재생 버튼을 누르는 동작이 줄을 당기는 것으로 대체되었는데, 환풍기를 작동시킬 때 하는 익숙한 동작이라 손쉬우면서도 조금은 엉뚱한 방식으로 사람들에게 새로운 경험을 하게 해 준다. 여러 개의 버튼 중에서 삼각형(재생)과 사각형(정지) 기호를 찾는

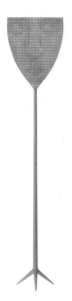

◀ 나오토 후카사와가
디자인한 무지사의
'CD 플레이어'.

▲ 필립 스탁이 디자인한 파리채 '닥터 스커드'.

▲ 카세트테이프 모양의 MP3 플레이어.

◀ '워크맨'은 오디오를
개인의 사물로
전환시키는 전기를
마련했다. 여러
종류의 워크맨 제품이
디자인되었지만 결국은
카세트테이프를
기본으로 한 최소형의
사각형 모양을 갖고
있다.

어바웃 디자인

것보다 딱 한 가닥 늘어뜨려진 줄을 잡는 것이 오류도 적고 더 정감이 가지 않을까.

전자책도 종이책을 읽는 듯한 인터페이스를 적용하고 있고 디스플레이도 인쇄면의 느낌을 유지하려고 한다. 하지만 종이책은 쉽게 원하는 페이지를 펼쳐 볼 수 있고 밑줄을 그을 수 있는 것 말고도 전원이 없어도 된다거나 때로는 파리를 때려잡을 수도 있다는 독보적인 장점도 갖고 있다. 그래서 MIT 미디어랩의 닐 거센펠드^{Neil} Gershenfeld는 『생각하는 사물^{When Things Start to Think}』에서 책과 거의 똑같은 재질에 전자 잉크를 사용해 원하는 책의 내용으로 바뀌도록 하는 전자책이라든가 보통 신문처럼 접고 펼치면서도 매일매일 다른 내용을 보여 주는 전파신문의 가능성을 진지하게 소개하고 있다.

카세트테이프는 아직까지 가장 간편하고 저렴한 소리 전달 매체다. MP3 방식이 널리 사용되지만 학습교재는 테이프로 유통되는 경우가 여전히 많다. 불과 몇 년 전에도 유럽에서 MP3 플레이어를 목에 걸고 다니면 무슨 물건인지 물어보는 사람들이 있었다. 음원이 아무런 형태도 없는 MP3는 플레이어가 고유한 모양을 갖출 단서가 없기 때문이다. 하지만 카세트테이프 모양의 MP3 플레이어는 그것이 무엇을 하는 물건인지 확실히 보여 준다. 예를 들어, 소니 사의 '워크맨'은 카세트테이프의 외형을 따라 콤팩트한 형태를 만들어 낼 수 있었던 것이다. 소리를 전달하는 매체가 무형의 데이터 형식으로 바뀌면서 다시는 그런 아이콘이 등장하지 못하고 있다.

비주류의 생존 본능

사실 오랫동안 살아남아 있는 것들은 나름의 이유가 있다. 찬찬히 살펴봐야겠지만 꼭 우성인자가 살아남는 것은 아니라는 사실을 짐작할 수 있다. 경제적인 문제 때문에 아쉬운 대로 꾸준히 사용되는

경우를 어렵지 않게 찾을 수 있기 때문이다. 거창하게 해석하자면 진보의 그늘에 가려진 채로 새로운 테크놀로지의 사각지대에서 연명하고 있는 셈이다. 또한 빠른 변화에 적응하지 못하는 이들이 자신에게 익숙한 것을 고집하는 덕분에 한물간 것들을 감싸기도 한다. 어떤 경우는 아예 의도적으로 지난 기술의 흔적을 사용하기도 한다. 어지간한 컴퓨터 프로그램에서는 파일 저장을 뜻하는 아이콘으로 디스켓 이미지를 사용하고, 얼리어댑터들의 머스트 해브 아이템인 아이폰의 시계 아이콘도 아날로그 방식의 시계 이미지를 적용하였다.

미학적으로나 기술적으로나 그다지 관심 끌 만한 것이 아니면서 비주류로나마 끈질기게 남아 있는 것들을 보면 반가운 마음이 든다. 그러면서도 가끔은 미천한 사물에게도 일말의 생존 본능이 있는 것은 아닐까 하는 생각에 섬뜩하기도 하다.

유니폼,
같음의 우울함과 당당함

유니폼을 입는다는 것은
자신의 선택과 신분, 위상을
시각적으로 전달한다는 것을 의미한다.

- 프란세스코 보나미 외,「유니폼 : 질서와 무질서」중에서

몇 년 전 축구 대표팀 유니폼 협찬 문제로 나이키와 아디다스가 경쟁을 벌였다가 결국 나이키가 재계약을 하게 되었다. 옷을 협찬하는 정도가 아니라 옷을 입히기 위해 막대한 돈—협찬 규모는 700억 원 정도이다—을 쥐어 주어야 하는 이러한 상황은 유니폼에 대해 다시금 생각하게 만든다.

질서를 위하여

유니폼은 집단에 대해 개인의 관계를 나타내는 수단으로 고안되었다고도 하고, 사회 질서를 유지하는 강력한 수단이라고도 한다. 말하자면 개인은 가리고 집단을 표현한다는 부정적인 측면에서 언급되곤 한다.

영화 〈여고괴담〉은 집단적인 의미를 갖는 것의 공포를 보여 주었다. 교복은 군복과 마찬가지로 몸에 지닌 규율이면서 또한 숫자로 관리되고 통제된다. 그러므로 집단 내에서 번호로 개인을 구분하기도 한다. 그 옷의 가치를 아무리 강조하더라도 결국 지정된 옷을 벗

▲ 서도호, '고등학교 교복'(1996).

어바웃 디자인

는 것은 제도에서 이탈한다는 것을 의미하기 때문에 '구속으로서의 유니폼'이라는 점은 분명하다. 작가 서도호의 설치 작업은 이러한 점을 검정 교복의 사열로 깔끔하게 보여 준다.

구분의 미학

대학의 학과별로 제작하는 과티와 같이 자발적으로 만든 변종 유니폼은 같은 집단에 소속되었음을 표현한다. 이런 유니폼은 '같음의 편안함'을 준다. 굳이 자신이 누구인지를 설명하지 않아도 옷이 이미 그것을 말해 주기 때문이다. 작가 이성희의 사진 작업은 이러한 사실을 입증한다. 아파트 경비원, 스님 등 사진에 등장한 각양각색의 인물은 옷차림새로 자신이 특정 직업에 종사하고 있음을 드러낸다는 점에서 모두가 유니폼을 입고 있는 셈이다.

좀 더 정확히 말하자면 이성희가 보여 주는 유니폼은 다른 사람들과 구별해 주는 중요한 단서가 된다. 군복이 피아의 식별을 가능하게 해 준다면 일상 공간의 유니폼은 상대방을 대할 태도를 결정지어 주기도 한다. 나에게 위협이 되는 사람인지 아닌지를 금방 판단할 수 있어 경계하거나 마음을 놓게 된다. 이 강력한 기호는 거꾸로 활용되기도 한다. 예컨대 사복 경찰처럼 신분을 속이고 사람들의 일상에 잠입하는 경우는 주변 자연의 색을 패턴으로 활용하는 군복과 같은 맥락의 위장술이다.

특수부대 출신의 경우는 전역 후에도 자신의 소속이 사회가 아닌 군대임을 다시 확인하려는 듯이 때때로 군복을 입는다. 보통 사람들은 감당하기 어려운 강도 높은 훈련을 받았고 국가에 대한 충성심도 높다는 점을 시각적으로 보여 주는 한편 지역 봉사 활동을 하면서 극우적인 성향을 대변하기도 한다. 중요한 점은 남다른 집단에 소속되어 있음을 강조한다는 것이다.

남들과 다름을 표현하는 것은 주로 상위 집단의 배타적인 드레스 코드에서 드러난다. 봉건제가 아닌 이상 어떤 의상이 특정인에게만 허용되는 것은 아니지만 높은 가격과 특별한 생활 환경으로 자연스레 구분된다. 이런 면에서 보자면 일부 고급 브랜드를 제외하고는 개성을 강조하는 새로운 상품의 등장이라는 것이 실제로는 그다지 차별성을 갖지 못한다. 상위 집단이나 대중 스타의 드레스 코드를 추구하면서 모방하려는 움직임이 지속되기 때문인데, 일상 환경에서 새로움으로 포장된 스타일이란 미디어가 만들어 내는 동일한 형태, 즉 새로 나온 대중적인 유니폼에 지나지 않는다.

누가 그들에게 옷을 입히나

다시 축구 유니폼 이야기로 돌아가 보자. 축구협회는 그렇다 치고 정작 그 옷을 입는 선수에게는 어떤 의미가 있을까? 골프 선수와는 달리 축구 선수는 아무리 스타라도 경기장에 입고 나올 옷을 스스로 결정할 수 없다. 스폰서가 결정권을 쥔다. 구체적으로 말하면 아디다스와 나이키의 대결 결과로 결정된다고 할 수 있다. 2006년 월드컵에서는 이례적으로 푸마가 급상승했다. 본선 진출 26개국 가운데 12개국을 차지했으니 다른 두 회사가 긴장할 만했다.

이런 회사들이 경쟁을 벌이는 이유는 그만한 보상이 따르기 때문이다. 레알 마드리드 경기장은 경기가 없을 때도 방문객이 많은데, 박물관에서 시작해서 경기장을 보고 나면 마지막으로 아디다스 매장이 기다린다. 경기장을 뛰어다녔을 선수들을 떠올리면서 같은 번호가 달린 유니폼을 기어코 구입하게 만든다.

축구 유니폼에 매달리는 것은 스포츠용품 회사의 경우만이 아니다. 맨체스터 유나이티드 FC 선수의 가슴에 새겨진 '보다폰'은 이제 '에이온'으로 바뀌어 있다. 이처럼 프로 축구에서 유니폼은 집단

▲ 이성희, '유니폼 시리즈'(2000~2001).

▼ 레알 마드리드 경기장 내 박물관에 전시된 유니폼.

▼ AGI SOCIETY, 〈디자인의 공공성에 대한 상상〉 전 설치 작업(2001).
국립묘지 참배를 마치고 나오는 정치인들의 담담한 표정이 드레스 코드와 함께 동일성을 보여준다.

어바웃 디자인

광고판이 되었다. 로고를 붙이는 곳이 건물과 운송 수단에 이어 뛰어다니는 사람까지 확장된 것이다.

그들과 같지 못한 우리

특별한 그룹에 소속되지 못한 사람들에게는 '그들'의 유니폼이 목표를 상징하게 된다. 또 그것을 박탈당한 경우는 복귀를 간절히 바라는 상징이 되기도 한다. 태극마크를 단 유니폼을 입는 것이 국가대표 선수가 되는 것을 의미하는 경우는 전자에 해당하고, 해직된 KTX 여승무원들이 고사를 지내면서 승무원 유니폼을 올려놓은 것은 후자에 해당할 것이다.

살림살이가 힘겹던 시절에 유니폼은 가정 형편이 어렵고 똑똑한 아이들에게 신분 상승의 기회에 근접함을 보여 주는 상징이기도 했다. 예컨대, 사관학교 교복과 기계공고 교복은 장교복과 대기업 작업복(?)으로 이어지는 것이었다. 이제는 그런 유니폼의 의미가 약해졌고 그나마 그런 기회가 줄어들었으니 유니폼에서 풍겨 나오는 당당함이나 자부심도 낮아질 수밖에 없다.

직업적인 구분을 떠나서 격식을 갖추어야 하는 경우가 있다. 예컨대, 시간 강사가 드레스 코드에 맞추지 않고 어설프게 강의실로 들어갔다가는 책장수나 만학도로 오인받기 쉽다.

도시에 사는 사람들이라면 정치인이든 직장인이든 정장이 가장 보편적인 유니폼인 것 같다. 정장 차림의 가장 극적인 자리는 국가 원수들의 대면일 텐데 김대중, 노무현 전 대통령이 임기 중에 각각 북한을 방문하여 김정일 위원장과 찍은 사진은 7년의 간격을 두고도 똑같이 서로 다른 옷차림으로 서로 다른 세계의 대표임을 확인시켜 준다.

유니폼을 입으면서 느끼게 되는 우울함 또는 당당함은 옷이 대

변하는 자신의 위상, 자신이 소속된 집단에 달려 있다. 여기서 문제는 개인이 느끼는 감정에 따른 것이 아니라 사회적으로 공유된 평가에 많이 의존한다는 것이다. 그리고 브랜드는 이러한 평가의 또 다른 변수로 작용하고 있고, 규율을 위한 정치적인 의미를 담고 있던 유니폼은 글로벌 기업의 판매 전략에 따라 재편되고 있다.

아버지들의 라디오

> 히틀러 정권은 현대 과학기술 위에 세워진
> 산업국가 최초의 독재정권입니다.
> 그 정권은 기술적 도구를 이용해
> 국민을 완벽하게 지배했습니다.
> 라디오와 대중 연설을 포함하는 기술적 도구에 의해
> 800만 명에 달하는 독일 국민이
> 한 개인의 의도에 복속된 것입니다.
>
> - 전범재판에 회부된 알베르트 슈페어의 최후 진술 중에서

2007년에는 라디오에 대해 생각해 볼 기회가 잦았다. 자동차 운전자가 늘면서 라디오 청취율이 다시 늘었고, 휴대전화 문자와 인터넷 때문에 라디오 방송 참여도가 증가하는 사회적인 현상 때문이다. 여기에다 근대 열풍이 서점가에 몰아치면서 근대의 미디어에 대한 연구도 증가했고, 사운드 아티스트들의 활발한 활동도 빼놓을 수 없다. 이 근대 이야기 가운데 운동회, 박람회 등의 맛깔스러운 주제로 인기를 누리고 있는 요시미 슌야吉見俊哉는『소리의 자본주의 – 전화, 라디오, 축음기의 사회사聲の資本主義 – 電話 · ラジオ · 蓄音機の社會史』라는 얄미울 정도로 매력적인 책을 썼는데 2007년 봄에 우리말로 번역되었다.

또한 노동운동가로 알려진 김진주가 부친 김해수의 기록을 이어받아 탈고한『아버지의 라디오』는 한국의 제품디자이너들, 한국 디자인 역사에 관심을 둔 사람들, 누구보다도 컬렉터들에게는 전설

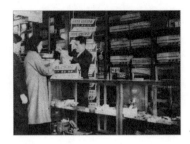

◀ 'A501' 라디오를 판매하는 모습.

▼ 금성사에서 만든
　첫 국산 라디오, A501

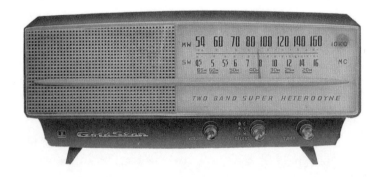

어바웃 디자인

같은 금성사의 라디오 'A501'에 대한 궁금증을 풀어 주었다. 게다가 인사미술공간 계간지 「볼」의 2007년 가을호가 '공명'을 주제로 하여 소리에 대한 인문학적 연구부터 사운드 아티스트 작업 논리, 공동체 라디오까지 시각의 먼 친척으로만 여겼던 소리 이야기를 질펀하게 담았다. 여기에다 이준익 감독의 영화 〈라디오 스타〉까지 가세하여 어느 해보다 풍성한 라디오 전성시대였다.

이 가운데 관심이 가는 것은 A501을 비롯한 한국의 초기 라디오를 둘러싼 이야기다.

시골에 급파된 금성사 라디오

2003년에 금성사 초기 디자이너인 박용귀 선생을 초청하여 라디오 개발 당시의 이야기를 들을 수 있었다. 서울대학교 서양화과를 다니다 고향인 부산에 내려와 얼떨결에 디자이너로 취업한 것이 결국은 한국의 첫 번째 사내디자이너의 탄생이었다는 이야기부터 첫 전자제품을 디자인하기 위해서 일본 제품을 모방해야 했다는 것, 그리고 외제 라디오 틈바구니에서 품질이 안정되지 않은 국산 라디오가 판매되기 어려웠던 상황을 군사 정권 덕에 벗어나게 되었다는 사실도 그때 알게 되었다.

『아버지의 라디오』에서 김해수가 회고한 것을 보면 이러한 사실을 확인할 수 있다. 5·16 군사정변 이후 당시 박정희 장군이 부산에 있던 금성사에 방문해서 라디오 생산 시설을 둘러보았고 금성사가 겪는 고충을 김해수가 진언한 뒤에 '밀수품 근절에 관한 최고회의 포고령'과 '전국 농어촌 라디오 보내기 운동'이 공포되면서 금성사는 특수를 누리게 되었다고 한다. 그가 당시에 금성사 제품 설계를 맡은 독일인 엔지니어와 신경전을 벌이고 자신의 주장대로 추진해서 성공했다거나, 박정희 대통령이 초기 금성사에 애정을 쏟아 주

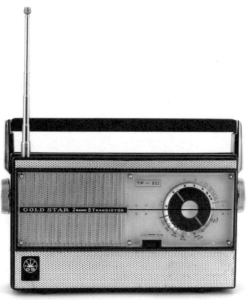

▲ 금성사에서 만든 트랜지스터 라디오
'TP802'. 1960년대에 농어촌에
보급된 'T701'과 유사한 형식이다.
한국 전기박물관 소장.

어바웃 디자인

어 한국 전자공업이 발전했다는 점에서 한국의 모든 엔지니어들과 함께 그의 명복을 빌고 싶다는 점 등은 개인의 회고가 갖는 한계를 보여 주기도 한다.

또한, "나는 라디오 캐비닛의 디자인은 물론, 그 시대 금성사를 상징했던 왕관 모양의 샛별 마크와 'Gold Star' 로고를 창안하는 산업디자이너 역할까지 떠맡게 되었다."는 부분도 납득하기 어렵다. 그 말을 그대로 받아들인다면 금성사 라디오가 한국 최초의 제품 디자인 결과물이라는 통념을 수정해야 하고, 한국 사회에서 산업디자이너의 존재도 1970년대 이후에서 찾아야 할 것 같다. 당시에 디자이너의 등장은 "조수 기술자 두 명과 제도사를 데리고 라디오 설계 작업에 들어갔다."는 한 줄에서 유추해 볼 따름이다.

김해수의 글에는 누락되었지만 박용귀에 따르면, 농어촌에 보급된 라디오는 트랜지스터를 사용한 초기 모델 'T701'이었다고 한다. A501은 모델명에서 알 수 있듯이 AC 전원을 사용하는 5극 진공관 라디오였기 때문에 농어촌 보급형으로는 적합하지 않았던 것이다. 새로운 라디오는 건전지로 전원을 공급하고 끈을 달 수 있도록 설계되었는데, 실제로 농촌에서는 나뭇가지에 걸어 놓거나 밭 한쪽에 세워 두고 라디오를 들었다고 한다.

값비싼 첨단 장비가 국민의 엔터테인먼트 도구로 확산되면서 한편으로는 정부에서 알리고자 하는 내용을 즉각 전달하는 효과적인 방법이 되기도 했다. 독일에서는 훨씬 이전부터 이러한 방법으로 라디오를 활용하였다.

전 독일이 총통의 목소리를 듣는다

제3제국의 대중선전을 통제한 당의 조직은 '히틀러의 스피커'라고 불린 파울 요제프 괴벨스Paul Joseph Goebbels의 통제 아래 일곱 개의 문

화부서가 있었고 그 가운데는 '제국라디오부'라는 것이 별도로 존재했다고 한다.

괴벨스는 라디오가 선전적 잠재력을 갖고 있고 일체감을 창출해내는 도구임을 일찌감치 발견했다. 그는 1933년에 "대중에게 영향력을 행사하는 매체 가운데 가장 현대적이며 중요한 도구는 바로 라디오라고 생각한다. …… 언젠가는 라디오가 신문을 대체할 것이다."라고 연설했다.

나치는 라디오를 대중 선동에 가장 중요한 매체로 간주하고, 청취자를 많이 확보하기 위해서 라디오 제조회사를 설득하여 유럽에서 가장 싼 수신기인 VE3031과 국민라디오^{Volksemfänger}를 생산하도록 했다. 국민차^{Volkswagen}와 비슷한 접근 방법이지만 라디오는 자동차와 비교할 수 없을 만큼 구입 비용이 적게 드는데다 보조금도 지원되고 할부 구입도 가능했기 때문에 거의 모든 노동자들이 라디오를 가질 수 있었다. 실제로 전쟁 직전, 독일 가정의 라디오 보급률은 70퍼센트를 넘었다. 그러면서도 단순한 기계 구조와 정책적인 이유로 독일 이외의 방송은 듣기 어려웠다.

당시 독일 국민들이 라디오를 어떻게 여겼는지 알 수는 없지만, 아마도 라디오를 켜지 않아도 케이스의 스피커가 마치 커다란 입처럼 보이고 그것이 늘 외치고 있다고 인식하지 않았을까 추측해 본다. 라디오 방송을 듣는다기보다는 현재 서울의 아파트에서 경비 아저씨들이 안방까지 시시콜콜 소식을 알리는 것과 다르지 않았을 것 같다. 말하자면 전파를 수신하는 원초적인 모양의 노골적인 스피커 그 이상도 이하도 아니었을 것이다.

내 손안의 기술

『소리의 자본주의』를 보면, 1925년부터 라디오 방송을 시작한 일본

어바웃 디자인

▶ 독일에서 보급한 국민라디오
'VE 301W'.
빅토리아앤앨버트뮤지엄
소장.

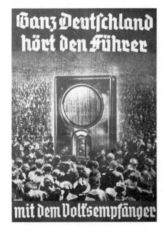

◀ 국민라디오 홍보 포스터.
'전 독일이 총통의 목소리를
듣는다.'라는 타이틀이 적혀 있다.

에서도 미디어의 영향력을 감지하고 라디오를 통제하려 했다고 한다. 라디오가 1930년대 이후부터 10여 년 간 사람들의 일상 의식을 강제로 동원한 국가 장치로 자리 잡았던 것이 사실이지만, 그 이전부터 무선 통신 기술로 네트워크를 형성한 아마추어들이 만들어 낸 문화도 있었고, 오랜 기간 여러 제약에도 불구하고 지역 라디오 방송이 이어져 왔던 것이 흥미롭다.

일본에서 정식 방송이 시작되기 이전에도 외국 방송을 수신하기 위해 수신기를 조립하는 마니아가 도쿄에만 3만여 명이었다고 하니, 방송국을 정부가 장악하긴 했지만 라디오 기술 자체는 여전히 잡지와 조립 대회 등의 형식으로 사람들이 향유해 나갔기 때문에 독점이 그리 오래가지 못했던 것 같다.

라디오가 신문, 영화 등의 근대 테크놀로지와 다른 점은 개인이 기술을 가질 수 있고 그 장치를 제작할 수 있다는 것이다. 기사를 쓰거나 촬영하거나 편집하는 것과 달리 기계 자체를 조립하는 것이 유행했다는 점에서 라디오는 '기술'이라는 추상적인 것을 구체적으로 손에 거머쥘 수 있었던 특이한 사례다. 한국에서 흔히 '라디오방', '전파상'이라는 표현이 사용된 것도 그 가게의 주인이 전기와 전자를 다루는 —물리적인 것의 수선이나 공예적인 것과 구별되는— 고급 기술자로 간주된 것으로 생각해 볼 수 있다. 1980년대 초까지도 4석 라디오 조립 책과 키트가 유행했고 완성된 라디오에 전파가 잡힐 때 흥분을 감추지 못하던 모습도 기억난다.

말하자면, 라디오는 듣는 것뿐만 아니라 기계 장치를 직접 조립하는 것까지도 엔터테인먼트의 요소가 되었고, 전파와 기술이 구체적인 구조와 형태로 드러나는 것을 처음 경험하는 기회를 제공하기도 했다.

소리, 보고 만지다

라디오는 현재의 영상문화에 대한 회고적이고 낭만적인 키워드로 부각된다. 하나의 사물이 이만큼 강력한 상징적 단어로 작용하는 예도 드물 것이다. 특정한 형태랄 것이 없는 이 비물질적인 존재는 여전히 어떤 형태로 인식되고 또 어떤 감촉과 경험으로 기억되기도 한다.

개인적으로 라디오에 대한 첫 기억은 빨간 비닐 끈을 열십 자로 엮어 제 몸만 한 '로켓트 밧데리'를 매달아 놓은 아버지의 오래된 소니 라디오인데, 이것은 지금껏 애절한 이미지로 강하게 남아 있다. 검은 인조가죽 케이스를 뒤집어쓰고 마치 아기 업은 아낙네처럼 탁자 위에 놓여 있던 그 라디오는 1980년 대한전선 컬러텔레비전이 거실에 들어오기 전까지 가장 문명적인 — 그러면서도 홀로 완벽하지 못한 결함을 간직한 — 사물이었다.

시각적인 것의 원본성이나 아우라의 개념과 마찬가지로 장소에 뿌리를 두지 않는 소리 장치로서, 또 음분열증schizo-phonia을 발생시키고 귀의 원근법을 평면으로 만들어 버린 — 요시미 슌야의 표현을 빌자면, 불도저로 땅을 고르듯 주름을 없애 버린 — 근대적 테크놀로지로서, 라디오는 분명히 낡은 기술이면서 지금도 유효한 문화사의 연구 대상이다. 디자이너의 직업적 근성에 기대어 억지를 부린다면, 손에 잡히지 않는 그 전파 덩어리에 대한 기억이 레트로 스타일의 라디오에 대한 매력, 주파수를 잡는 다이얼, 백라이트를 받으면서 주파수를 표시하는 바늘과 헤르츠 표시, 치직거리는 소음 등으로 여전히 시각적이고 청각적인 것으로 남아 있다.

이것도 요즘 확인하기 어려운 것이라 설득력이 떨어진다면 한때 나의 아버지, 당신의 아버지, 그 어느 곳에서 숨죽이면서 새로운 세계의 목소리를 들었을 그 아버지들을 기억할 기념품이나 국가의 선

전을 이겨 낸 전리품이라고 해야겠다.

휘발성 강한 전자매체 — 데이터를 몇 번 엎어 본 쓰라린 경험이 있는 사람이라면 이해할 수 있다— 에 적응하기 버거울 때면 상징적인 단어보다는 물질성을 담보한 라디오의 '몸체'에 더 애착을 갖게 된다.

어바웃 디자인

엉덩이를 받쳐라!

> 우리는 의자들이 우리에게
> 그렇게 해로울 수도 있다는 가능성에 직면하기보다는
> 더욱 더 이상적인 의자를 찾아내고 만들기 위해서
> 점점 더 많은 돈과 시간을 쏟아 붓고 있다.
> 분명히 사무용 가구를 디자인하고 제조하고 파는 가구업체들은
> 더 좋은 의자가 우리의 허리 문제를 해결해 줄 수 있다는
> 문화적인 신화를 계속해서 주입하고 있다.
>
> - 갤런 크렌츠, 『의자』 중에서

나로호 발사를 앞두고 우주시대 개막의 기대로 2009년 여름은 한층 뜨거웠다. 대통령 선거로 정치 소식이 난무하던 2002년 말에도 비슷한 사건이 있었다. 한국이 국제우주정거장International Space Station: ISS 건설에 참여하게 되었다는 소식이 보도된 것이다. 지하철과 사무실에서 하루하루를 보내는 나로서는 우주에서 일어나는 일에 그다지 관심이 없었다. 다만 한국이 '우주인 주거 시설'을 맡았다는 사실은 흥미로웠다.

무중력 상태에서 사람이 둥둥 떠 다니는 것이 보기에는 재미있지만 실제로는 엄청난 생체 혼란을 일으켜 건강을 해치는 일이라고 한다. 이런 악조건을 우주인들이 지금껏 견뎌 오다 이제야 일종의 생명조절장치로서 주거 공간을 만들게 된 것인데, 여기에는 우주저울과 우주탁자 개발 계획도 포함되었다. 미항공우주국National Aeronautics and Space Administration: NASA 측과 협의를 해 온 한국의 모 박사님

▲ 디자이너들에게는 가히 명예의 전당이라고 할 비트라디자인박물관의 의자 컬렉션.

어바웃 디자인

이 탁자가 있으면 의자도 필요하지 않겠냐고 물었다가, 탁자 밑에 우주인의 발만 고정하면 되는데 무슨 의자가 필요하냐는 대답을 듣고서는 머쓱해졌다고 한다. 우주 공간에서는 앉는다는 개념이 전혀 달랐던 것이다.

대기권 안의 지구에서는 어떤가? 지구 중심으로 일정한 힘이 쏠리게 되는데, 정반대 방향으로 식물이 자라는 것을 두고 자연의 순리를 거스르는 엄청난 일이라고들 한다. 사람도 마찬가지로 태어나서부터 죽을 때까지 중력과 싸우게 된다. 밤에 누워서 휴식을 취할 때를 빼고는 줄곧 서서 활동하기 때문이다.

'앉는 것'은 농사를 짓고 정착생활을 하면서 익숙해진 자세일 것이다. 그런데 처음부터 42~45센티미터 높이의 물건에 엉덩이를 의지한 것일까? 아마도 바위나 나뭇등걸 같은 지형지물을 이용해서 잠시 휴식을 취하던 것이 오늘날의 의자라는 복잡한 사물로 발전하여 왔을 것이다. 이 과정을 추적해 보면 특정한 개념에 따라 사물이 생겨나고 변하는 것을 발견할 수 있다.

의자의 탄생

대체로 기원전 2650년경에 이집트 파라오가 앉는 가구를 사용한 것을 의자의 기원으로 본다. 의자는 본디 신분을 상징하는 특별한 것으로 탄생했다. 지금도 회의를 주관하는 사람을 '의장chairman'이라고 부르는 것은 이와 같은 맥락이라고 할 수 있다. 사자, 독수리 등 동물의 발을 연상시키는 다리를 갖고 있었던 18세기 유럽의 의자들을 보면 의자가 그저 앉기 위한 물건 이상의 의미를 지녔음을 느끼게 된다. 갤런 크렌츠Galen Cranz가 쓴 『의자 The Chair』라는 책에는 미국의 경우만 해도 19세기까지 의자는 신분을 상징하는 것이었고, 부자들만 살 수 있었다는 대목이 나온다. 그래서 의자를 거실 벽에 줄

▲「한국삼재도회」에 실린 접의자 '교의(交椅)'.

어바웃 디자인

맞춰 늘어놓고 부와 신분을 과시하기도 했단다.

좌식 문화를 기반으로 하는 옛 중국이나 한국에서도 특별한 권위를 가진 이가 공무를 수행할 때는 의자에 앉았다. 그야말로 권좌에 앉아서 위엄을 행사한 것이다. 몇 세기가 지난 유신시절에 의자를 성공의 상징물로 빗댄 〈회전의자〉라는 노래가 유행한 것을 보아도 의자는 여전히 권위와 출세를 의미하는 것으로 인식되었던 것 같다.

서양의 경우에는 평민들도 의자를 사용하긴 했지만, 의자를 중심으로 한 생활문화가 자리를 잡기 시작한 것은 대량생산 체제 이후의 일이다. 그런데 이것은 흔히 알고 있는 것처럼 의자의 보급 때문이라기보다는 '생산적인 작업 자세'와 더 관련이 깊다. 예를 들면, 19세기 열강의 식민 지배를 통해 유럽으로 이주해 온 아시아 노동자들은 그냥 바닥에 주저앉아 생활했다. 다리를 교차해서 양반다리로 앉기도 하고 한쪽 무릎을 세우기도 하고 무릎을 꿇기도 했을 텐데, 감독관의 눈에는 작업자들이 이런 자세로 중얼거리는 모습이 게으름을 피우는 것으로 보였고 이내 이들을 의자로 끌어올려 앉히기 시작했다고 한다.

정리해 보면, 의자에 앉는다는 것은 사회적인 위계를 보여 주는 권위적인 의미를 가진 것에서 출발하여, 산업사회에서 노동을 하기 위한 적정한 자세로 그 의미가 굳어졌다고 하겠다.

지위재인 의자

20세기에 들어서서 가구가 공산품과 같이 균일한 품질로 대량생산되고, 그만큼 보편적인 사물이 된 것은 분명하다. 그러나 과거의 질서는 다른 방식으로 재구축되기도 하는 것 같다. 자동차가 덩치와 여러 가지 기능으로 등급을 구분하듯이 의자도 어떤 식으로든 지

위를 드러낸다. 예전에 사무가구 회사에서 일하면서 이러한 점을 확인할 수 있었다. 시스템으로 구성되는 사무가구의 특성 때문에 의자는 항상 주변 가구와 함께 개발되고 의자 자체도 시리즈로 디자인하게 되는데, 이때마다 직급별로 차등을 주어야 하는 스트레스를 받곤 했다. 사장을 위한 의자, 간부를 위한 의자, 평사원을 위한 의자 등으로 등급을 나누어야 하는 것이다. 실제로 과장과 부장이 같은 종류의 의자를 사용할 수 없으니 뭔가 다르게 해 달라는 요구가 잦았다.

천과 가죽으로 소재에 차등을 주기도 하지만 가장 효과적인 방법은 등받이 높이를 다르게 하는 것이었다. 한 시리즈의 의자를 낮은 등, 중간 등, 높은 등으로 세분한 것은 전적으로 직급을 구별하려고 한 것이다. 게다가 의자의 기능도 등급이 높을수록 많아진다. 업무의 편의를 돕는 조절 기능이 추가될수록 가격이 높아지기 때문이다. 결과적으로 업무량이 많은 실무자는 일반적인 의자에 앉는 반면에, 정작 갖가지 조절 기능을 갖춘 커다란 의자에는 상급자가 앉게 된다. 대체로 책상 앞에서 일하는 시간도 적고 키도 작은 경영자들을 생각하면 아이러니가 아닐 수 없다.

한때 타이피스트나 일반 사무직, 특히 여성을 대상으로 한 저가형 의자를 '비서용 의자'라는 경멸적인 이름으로 부르고, '간부용 의자' 따위의 용어로 계급 분류를 하기도 했다. 이제 기업문화가 많이 바뀌었으니 이런 해프닝은 없을 것 같다.

절대 의자 — 편안함을 찾아서

어쨌거나 의자는 편안해야 한다는 것에 많은 이들이 동의하고, 무던히도 편한 의자를 찾아왔다. 사람들은 '하이팩' 의자가 정답이라고 몰려가다가 '듀오백'으로 우르르 몰려들었다. 또 '밸런스 체어'처

럼 말 타는 자세를 응용한 의자를 눈여겨보기도 한다.

과연 편안함이란 무엇일까? 의자 개발에 관련된 사람들은 허리에 부담이 없어야 한다는 절대 선을 목표로 인체공학적인 연구를 하면서 의자의 절대적인 치수를 찾고자 했다. 그러나 이것은 자동차 시트 외에는 적용하기 어렵다. 운전하는 동작과 운전자의 신체적 조건이 비교적 제한적인 자동차 시트와 달리, 일반적인 의자는 훨씬 다양한 사람을 만족시켜야 하고 그 동작도 예측불허다. 더구나 앉아 있을 때 사람은 10여 분에 한 번씩 자세를 바꾼다고 한다.

이쯤 되면 이상적인 편안함을 주는 '절대 의자'란 없다고 봐야 할 것이다. 다만 용도에 맞는 적정한 기술과 치수의 허용 범위가 주어지면 된다. 특히 일을 할 때 사용하는 의자는 다양한 신체적 조건과 활동을 적용해야 한다. 그래서 의자의 높이, 등판 허리 받침점의 높이, 의자가 뒤로 젖혀지는 강도, 팔걸이의 높이와 폭과 각도라든가 좌판의 깊이, 머리 받침대의 각도와 높이를 조절할 수 있게 만들기도 한다. 신소재와 복합적인 메커니즘을 사용한 허먼밀러^{Herman Miller} 사의 '에어론^{Aeron}'은 이런 유형의 절정을 이루었다. 두툼한 스펀지 대신 망을 사용해서 생태학적인 이점도 살렸다. 이에 비해 토시유키 키타^{喜多俊之}의 '윙크^{Wingk}'는 단순하고 귀여운 외관과 달리 다양한 자세를 수용하도록 각 관절을 조절할 수 있는 유연한 기계 소파다.

앉는다는 개념이 변하는 것처럼 편안함의 개념도 달라지는 것이 분명하다. 예를 들면, IT 회사나 PC방에서 사용하는 의자는 등판이나 목을 받치는 각도가 일반 의자와 많이 다르다. 거의 누워서 자판과 마우스를 작동하기 때문이다. 건강 상식으로 따져 보자면 확실히 문제가 많은 자세다. 이런 자세를 선호하는 이들은 거의 하루 종일 의자에 앉아 있고, 어떤 이는 거기서 인생을 마감하기도 한다니 일(또는 게임) 중독은 의자의 마력에 빠져든 것이라 할 만하다.

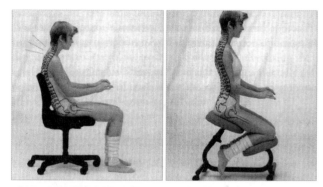

▲ '밸런스 체어'와 일반 의자의 앉는 자세를 비교해서 보여 주는 홍보물.

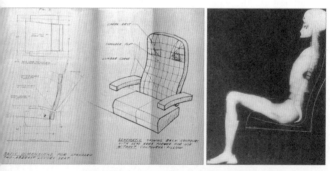

▲ 헨리 드레이퍼스 어소시에이츠가 의자 디자인에 적용한 초기의 연구 자료.

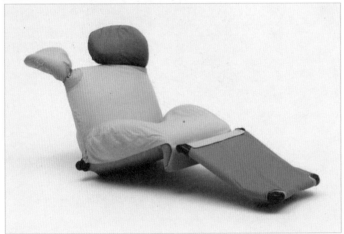

▲ 토시유키 키타의 '윙크'(1980). 관절을 조절해서 다양한 자세로 앉을 수 있다.

▲ 에토레 소트사스가 기획한 〈대안적 국면〉 전에 출품한
안드레아 브란치의 '수직적 공간'.

어바웃 디자인

편안함이란 말은 생산자의 입장에서 보면 인체측정학에서 시작하여 의학, 인지공학적인 차원까지 동원해서 전 지구적인 자세 교정을 이뤄 내려는 욕망의 다른 이름이다. 또 기왕에 디자인한 의자를 복잡한 이론으로 정당화하려는 전략이기도 하다. 반면에 수용자는 여전히 전통적인 앉는 습관과 자신의 취향에 맞는 것을 선택하여 편안함을 추구하고자 한다.

그렇다고 편한 의자가 늘 환영받는 것은 아니다. 때로는 딱딱한 의자를 원하기도 한다. 손님들이 너무 오래 앉아 있거나 넓게 자리를 차지하는 것을 달가워하지 않는 주인이나, 들어서 옮기기 편한 의자를 원하는 경우 등이 있겠다. 이렇게 의자의 선택은 장소와 상황에 따라 다르고, 결정적으로 주머니 사정에도 영향을 받는다. 마음에 드는 의자를 구했다 하더라도 시간이 지나면 조금씩 흠이 잡히고 결국엔 버림받는다. 운이 좋으면 주차 관리 아저씨나 노점상인의 눈에 들어 엉덩이를 걸칠 물건으로 얼마간 수명을 연장하기도 한다. 여기서 인체공학은 어불성설이다. 안락함을 기대하기보다 그저 언제고 재빨리 일어나도록 일정한 높이로 잠시 몸을 맡길 뿐이다. 게다가 플라스틱 의자를 늘어놓고 진열대로 사용하는 경우를 보면 의자란 앉으라고만 있는 게 아니라는 것도 확인하게 된다.

'앉음'을 다시 생각하다

의자는 점점 불특정 다수의 신체적 조건과 취향을 포용하기 위해 다양한 형태와 복합적인 기능을 갖추게 되었다. 그러나 의자라는 물건을 잊어버리면 그런 복잡한 과정이 필요 없을 수도 있다. 안드레아 브란치Andrea Branzi의 '수직적 공간Vertical Home' 제안을 보면 가구가 정말 있어야 하는가를 다시 생각하게 한다. 바닥 자체가 훌륭한 가구 역할을 하고 있기 때문이다.

신발을 벗고 다니는 한국의 주거 공간도 이와 마찬가지다. 앉기 위한 별도의 사물이 애초에 필요하지 않았다. 하지만 근대화 과정을 거치며 전통적인 '앉기'가 불편한 것으로 인식되었을지 모른다. 정말로 우리는 어릴 때부터 의자에 익숙해지고 오래 앉는 훈련을 받아 온 탓에 무릎을 꿇거나 양반다리를 하는 것이 오히려 고통스럽게 되었다. 그래도 거실 바닥에 앉아서 소파에 등을 기댄다든지, '홀'보다는 '방'이 있는 식당을 선호하는 것은, 몸에 밴 전통적인 앉기의 흔적이 남아 있다는 증거가 아닐까.

고백하건대 새로운 의자를 디자인할 때면 쓸데없이 물건들을 더하는 것 같아 마음이 무거웠다. 이전의 의자를 대체하는 것이려니 생각해도 너무나 많은 의자에 둘러싸여 있다. 마치 변형 바이러스처럼 우리의 일상에 깊이 침투해 있는 것이다. 나를 중심으로 살펴보면 사무실에 개인 업무용 의자가 있고, 회의실에도 차를 마시는 곳에도 건물 앞에도 의자가 있다. 집에 오면 식탁에도 책상에도 심지어 텔레비전 앞에도 내가 엉덩이를 들이미는 별도의 사물이 있다. 그리고 테이블과 같은 부수적인 사물이 의자 중심의 문화에 맞추어 끊임없이 개발되고 있다. 이것이 꼭 필요한 것일까? 의자의 존재 가치에 대해 생각해 보고 '앉는 것'에 대한 또다른 가능성을 살펴본다면 이에 대한 해답을 찾을 수 있을 것이다.

입식 생활에 오랫동안 익숙해 온 서구인들 사이에도 의자 없는 공간을 만드는 시도가 있다고 하는데 진작부터 좌식 생활에 익숙한 우리가 오히려 적절한 방식을 고민하는 것이 자연스럽지 않을까. 그렇다고 의자로 밥벌이를 하는 사람들이 불안해할 필요는 없다. 의자가 순식간에 사라지지는 않을 것이다. 적어도 운명의 산으로 갈 의자원정대가 결성되거나 인류가 무중력 상태에서 생활하는 날이 오기 전까지는 말이다.

▲ 사체아 사의 카탈로그에서
바윗덩어리, 그네 등 책상
앞에 놓일 의자의 여러 가지
가능성을 보여 주고 있다.

건축무한육면각체의 비밀

사각형의내부의사각형의내부의
사각형의내부의사각형의내부의사각형.
사각이난원운동의사각이난원운동의사각이난원.
비누가통과하는혈관의비눗내를투시하는사람.
지구를모형으로만들어진
지구의모형으로만들어진지구.
거세된양말.(그여인의이름은워어즈였다)

- 이상의 시, 「건축무한육면각체」 중에서

1930년 총독부 건축 기사로 일하던 김해경은 당시 일제의 한반도 영구 침략과 관련된 비밀 프로젝트에 참가하여 그 제거 방안을 지도와 함께 암호로 만들었다. 이상李箱의 시 「건축무한육면각체」를 토대로 만든 같은 제목의 가상역사 미스터리 영화는 이런 가정에서 시작되었다.

영화에서는 '사각형의내부의사각형'이 서울 시내, 삼각산, 남산 등을 둘러싼 사각형의 연속을 내각으로 좁혀 들어가면 경복궁의 옛 조선총독부 건물 지하를 가리킨다고 풀이하였다. 아마도 유상욱 감독이 지금 영화를 만든다면 조금 바뀔지도 모르겠다. 복개천도 들어내고 옛 건축물도 옮겨 놓았기 때문에 비밀스러운 공간이란 더 이상 남아 있지 않을 뿐더러, 정작 비밀은 그런 특별한 곳이 아니라 오히려 지극히 일상적인 공간에 있으니 말이다.

예컨대, 아파트 천지인 서울의 '한 아파트 단지 내부의 한 아파트

▲ 국립현대미술관의 로비를 장식한
백남준의 `다다익선`(1986).

▼ 대형할인매장에 도열한 상품들이 위압적이다.

어바웃 디자인

내부의 한 방 안에 쌓여 있는 육면체들', 분명히 '**사과'라고 적힌 골판지 상자이지만 그 안에는 돈다발이 있었던 것이다!

같은 모양, 같은 크기의 반복

뇌물이 통하는 시대는 지나갔다고 믿고 싶지만 잊을 만하면 한 번씩 사건이 보도되는 걸 보니 사과 상자는 확실히 고전적인 현금 전달 수단의 자리를 지키고 있나 보다. 이 신비한 상자는 정치자금 혐의 기업의 서류를 압수하는 검찰청의 파란색 상자로 이어지는데 흔히 포장 이사를 할 때 보게 되는 그런 상자다. 그러니 상자에 무엇이 들어 있을지는 아무도 모르고 별로 중요하지도 않다. 상자의 중요한 쓰임새란 그저 **빽빽하게** 쌓을 수 있다는 것, 즉 집적성集積性이다.

국립현대미술관에 설치된 백남준의 작품 '다다익선'은 육면체의 공산품을 **빽빽하게** 쌓아 놓았다. 단지 텔레비전이라는 상품을 쌓는 것이 대수롭지 않을 수도 있지만, 세계적인 작가가 작품을 만들어 내기 위해서는 기업의 전폭적인 지원이 있어야 가능하다는 것이 느껴진다. 게다가 화면에서 뿜어져 나오는 이미지의 군무는 물리적인 부피감을 잊어버리게 하고 부유하는 거대한 물질로 인식하게끔 한다.

또 아파트 단지나 대형 할인 매장에서 보는 경관은 육면체가 반복해서 투시도를 형성하고 있다. 대규모 아파트 단지에 들어서거나 창고형 매장에서 어른 키를 훌쩍 넘는 선반에 즐비한 상품들 사이를 걸어가다 보면 사람이든 물건이든 육면체 안에 효율적으로 들어가 있다는 것을 새삼 느끼게 된다.

다름의 미학

상자라고 다 같지는 않다. 단순한 형태에서는 뭔가 차이를 만들어 내려고 한다. 기본적으로 쓰임새에 따라 조금씩 다른 모습을 하고 있고 크기와 소재, 색깔도 제각각이다. 우유나 음료수 병을 담는 플라스틱 상자의 경우에는 회수할 때 식별하기 쉽고 다른 곳에서 사용하지 못하게 하기 위해서 소유권을 밝혀 두기도 한다.

육면체에서 크게 벗어날 것 같지 않은 상자의 형태가 주기적으로 바뀌기도 한다. 컴퓨터 본체 케이스도 상자 모양을 기본으로 하고 있지만 빈번하게 형태를 바꾼다. 하루가 다르게 발전하는 컴퓨터 기술에서 비롯된 것이라기보다는 새롭게 외형을 바꾸려는 의도가 강하다. 빈 병 회수를 위한 상자의 경우와 달리, 이런 제품들은 '다름'으로 신제품의 존재 가치를 증명해야 하기 때문이다. 스타일만 바꾸는 소비적 측면을 꼬집어 디자인의 역사가 곧 포장의 역사라고 표현하곤 하는데, 이 말이 실감나는 사례이기도 하다. 컴퓨터 케이스 디자인이 달라져 봐야 실제로는 도토리 키 재기 하듯 고만고만한 형태로 경쟁하다가 시장에서 단명하고 만다. 케이스들의 무덤이라고 할 수 있는 서버실에는 한때 유행한 제각기 다른 모양의 케이스들이 모여 있다. 외형은 아무 의미 없이 몸만 빌려 주는 것이다.

죽지 마, 부활할 거야

무덤에 들어가기 직전의 상자를 구원하는 디자이너들도 있다. 쿠로 클라렛Curro Claret은 버려진 상자를 활용할 수 있는 방법을 제시했다. 갖가지 상표가 새겨진데다 재료도 제각각인 상자들을 다 포용하는 선반을 디자인한 것이다. 상자를 레일에 올려놓는 단순한 방식을 사용했는데, 높이와 간격이 일정하지 않은 임의의 조합 덕분에 독특한 이미지를 보여 준다.

어바웃 디자인

▶ 인터넷 서비스 회사의
임대용 서버.
한때는 잘 나가던 케이스가
먼지 덮어 줄 용도로 그저
몸만 빌려 주는 신세다.
컴퓨터 케이스의 무덤.

▼ 쿠로 클라렛이 디자인한
'카요네라 카르텔라'(2003).
상자의 크기에 맞게 선반을
달아서 서랍장으로 사용한다.
손쉽게 꺼내고 넣을 수 있다.

▼ 테호 레미가 디자인한 '당신의
기억을 버릴 순 없다'(1991).
버려진 서랍에 맞게 단풍나무로
판재를 짜고, 이것을 화물용
벨트로 묶었다.

▲ 노란색 바구니가 달린 배달 오토바이들. 분식점과 중국집 앞의 전형적인 풍경이다.

▼ 미렐레 데 루키의 멀티 소켓 '소토소토'.
　여러 가지 코드를 연결하는 것이 주요 기능이지만
　앉거나 물건을 올려놓을 수도 있다.
　이탈리아 다네제사 제품.

▲ 튼튼한 가방은 언제든
　의자가 되어 준다.

어바웃 디자인

테호 레미^{Tejo Remy}는 버려진 서랍을 모아서 '당신의 기억을 버릴 순 없다^{You can't lay down your memories}'라는 근사한 제목을 달았다. 쿠로 클라렛의 선반과 마찬가지로 다양한 생김새의 서랍들을 조합한 것으로, 필요에 따라 서랍의 수를 늘리거나 줄일 수도 있다. 일정한 크기의 깔끔한 형태를 갖는 제품들에 비하면 볼품없고 분명한 형태도 없는 불완전한 상태로 존재하고 있지만 '훼손된 서랍 한 묶음'이라는 완전한 형태의 이미지를 지니고 있다. 게다가 서랍 하나하나는 기억을 상징하고 있고 이전부터 존재한 아름다움을 새롭게 발견하게 해 준다. 이러한 '버림받은 것들의 부활'은 과잉생산과 과잉소비에 대한 문제의식에서 출발해서 사물의 물리적인 수명을 다시금 생각하게 해 준다.

멀티 플레이어

음료수 상자를 자전거 앞이나 오토바이 뒤에 매달아 바스켓으로 사용하는 경우를 흔히 볼 수 있다. 가벼우면서도 적당한 강도를 지닌 구조체라는 점에서 꽤 쓸 만하기 때문이다. 물론 대부분 거저 구할 수 있어 비용이 들지 않는다는 강력한 장점도 빼놓을 수 없다.

높이도 걸터앉기에 적당하다. 음료수 상자는 무엇보다도 언제고 훌훌 털어 버리고 자리를 떠야 할 노점상이나 뜨내기에게는 미련 없이 버릴 수 있는 임시 의자가 되어 준다. 누가 훔쳐 갈 만큼 가치 있는 것은 아니지만 없으면 아쉬운 그런 물건인 것이다. 그렇게 따지고 보면, 여행 가방도 언제고 엉덩이를 걸칠 요긴한 물건에 포함된다. 미켈레 데 루키^{Michele De Lucchi}가 디자인한 멀티 소켓 '소토소토^{Sotto-Sotto}'도 이런 범주에 포함시킬 수 있다. 플러그를 여러 개 꽂을 수 있는 멀티 소켓을 판재로 덮고 있어서 필요에 따라 의자로도 받침대로도 사용할 수 있다.

이런 면에서 보면 사물에 특정한 기능만을 강요할 필요는 없을 것 같다. 현실에서는 사용 환경에 따라 용도 변경이 되고 있지 않은가. —전구를 갈거나 높은 곳에서 물건을 꺼낼 때 우리가 무엇을 딛고 서는지 생각해 보자— 물리적인 구조뿐 아니라, 적재를 위한 기본 모듈로 널리 사용되는 육면체의 상자는 보편적인 용도에 맞게 여러 모로 사용할 수 있도록 가능성을 열어 두는 방식이 오히려 더 적절할 것 같다. 사람들이 사과 상자에 돈을 넣는 것 말고 좀 더 창의적인 고민을 하도록 말이다.

어바웃 디자인

몸을 재는 잣대, 수치의 강박증

측정 수단(비례)은
사람의 몸(키가 6 피트인 남자)과
수학(황금비)에 기초한다.
팔을 들어 올린 사람의 형상은
그 사람에게 적절한 공간 기준점
(발, 명치, 머리, 들어 올린 팔의 손끝)을
결정할 때 피보나치수열의
황금비에 필적하는
세 가지 간격을 제공한다.

- 르 코르뷔제, 「모듈러」 중에서

아파트의 면적과 금의 무게를 표시하던 '평'과 '돈'이라는 단위가 한때 단속 대상이 되었다. 그래서 복덕방(공식적으로는 부동산 공인중개사사무소)마다 입구에 붙여 놓은 매매 정보의 면적 표기가 하루아침에 '평'에서 '제곱미터'로 바뀌었다. 길이 단위인 '자'와 '척'은 일찌감치 미터법에 의해 밀려났고, 정육점의 '근'도 '그램'으로 바뀌었다. 쌀집에서 사용하던 '말, 되, 가마니'라는 부피 단위는 어느덧 무게 단위인 '그램'으로 바뀌었고, 슈퍼마켓에 깔끔한 쌀부대가 쌓여 있는 모습이 더 이상 낯선 풍경이 아니다. 나무로 만든 됫박에 쌀을 수북하게 담는 쌀집 주인의 재량은 더 이상 존재하지 않는다. 관례적으로 사용하는 단위를 무리해서 바꾸는 것은 아마도 가격 산출을 정확히 하려는 것이겠지만, 여전히 평수로 환산해야 아파트 공간이 머릿속에 그려지는 것을 보면 시간이 좀 더 필요한 것 같다.

▲ 일본 미디어아트센터(ICC)에서 열린
〈행위에 녹아드는 디자인〉 전의 출품작
'저울'. 의자에 앉으면 바로 몸무게가
표시된다.

▲ 현태준의 포스터 '다이어트 혁대'.

어바웃 디자인

사실 무게나 길이는 사물을 설명하는 가장 기본적인 정보이다. 사람에게 적용한다면 키와 몸무게에 해당할 것이다. 물론 여기에는 외모와 학력이 중요한 평가 항목으로 따라붙는다. 영화 〈미녀는 괴로워〉에서 이미 외모로 사람을 판단한다는 속설을 시뮬레이션한 바 있고, 학력은 한때 언론의 사실 확인과 커밍아웃으로 문화예술계를 발칵 뒤집어 놓은 터라서 여기서는 차분하게 수치로 측정되는 부분에 대해서만 살펴볼까 한다.

날씬한 몸매를 원하십니까

바비 인형처럼 잘록한 허리에다 연예인의 외모를 선망하는 것은, 건강하고 균형 잡힌 몸매에 대한 관심이 아니라 이상적인 체형을 규정하는 수치에 대한 강박관념으로 나타난다. 몸무게의 변화에 따라 건강 상태를 살펴볼 수 있다는 인식과 맞물려서 정확한 숫자로 몸무게를 측정하는 것이 가정에서 보편화되었고 체중계도 디자이너의 손을 거쳐서 고급 상품으로 발전했다.

몇 년 전 일본의 디자인 전시에서 제안된 스툴 체중계 '저울scale'은 우리에게 익숙해진 패션 체중계와는 전혀 다른 방식을 보여 준다. 사람이 스툴에 앉는 동시에 체중이 표시되는데다 자신은 보지 못하고 다른 사람에게 적나라하게 공개하는 것이니 웬만큼 용기가 없으면 앉지 못할 것 같다. 이런 점에서 몸무게를 잰다는 것은 남에게 드러내고 싶지 않은 은밀한 행위라고 할 수 있다.

허리둘레도 몸무게 못지않게 중요한 수치로 꼽을 수 있다. 개미허리를 꿈꾸는 사람에게는 작가 현태준이 제시한 '다이어트 혁대'를 권한다. 혁대에 눈금이 새겨져 있어서 언제든 자신의 허리둘레를 확인할 수 있고 뚱뚱해지지 않도록 긴장감을 유지할 수 있게 해 준다. 그의 주장대로라면 끼니를 걸렀을 때 배가 고픈 정도도 확인할

수 있고 급할 때는 — 바지가 흘러내린다는 약간의 불편을 감수한다면 — 줄자로도 요긴하게 쓸 수 있다.

대부분 몸무게는 다른 사람에게 떳떳이 공개할 그날까지는 자신이 관리하기 위해서 확인하는 사적인 정보이다. 이렇게 보면 신체의 무게와 치수를 재는 도구들은 측정 자체에 의미를 두기보다는 사회적 기준에 자신을 비추어 보는 잣대 역할을 한다고 볼 수도 있다.

몸을 재다

20세기 초에는 사람의 몸과 움직임을 기준으로 공간과 사물의 비례, 크기 등이 연구되곤 했다. 휴먼 스케일이라고 할 만한 이런 시도는 공간을 설계하기 위한 중요한 근거로 삼았다는 점에서 의미가 있지만, 한편으로는 공업 생산성에 중심을 둔 표준화에 치우쳐 인간의 움직임을 기계처럼 단순화한 것이라는 비판을 받기도 했다.

제2차 세계대전을 거치면서 발전한 전투장비 설계 기술을 토대로 종전 이후 자동차와 트랙터 등의 설계 수준이 높아졌는데 이때에 인체측정학이 활용되기도 했다. 여기서 몸을 재는 것은 주로 건장한 남자들이 사용하는 군용장비의 설계에서 시작된 탓에 평균적 인간을 기준으로 삼은 정량화라는 한계가 여전히 남아 있었다.

한때 정부에서 전 국민을 대상으로 인체 측정을 한 경우도 있었는데 기본적으로는 공산품의 규격을 정하는 데 유용한 데이터가 될 수 있었지만 최신 데이터를 반영하지 않아 점점 체격이 좋아지는 학생들에게 옛날 자료를 기준으로 만든 가구를 배정하는 오류를 범하기도 했다. 이 때문에 점차 다양한 신체적 조건에 맞게 조절 가능한 가구가 개발되기도 하고, 사용성뿐 아니라 심리적인 측면까지 여러모로 고려하게 되었다. 그래서 이제는 인간공학이라는 말보다 인지공학이나 인터페이스라는 말을 더 많이 사용하고 있다.

어바웃 디자인

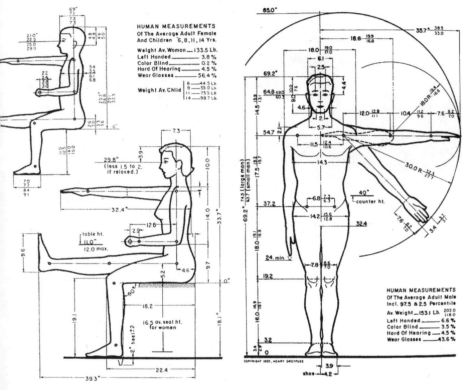

HUMAN MEASUREMENTS
Of The Average Adult Female
And Children 6, 8, 11, 14 Yrs.

Weight Av. Woman ___ 133.5 Lb.
Left Handed _____ 3.8 %
Color Blind _____ 0.2 %
Hard Of Hearing _____ 4.5 %
Wear Glasses _____ 56.4 %

Weight Av. Child
6 ___ 44.5 Lb.
8 ___ 55.0 Lb.
11 ___ 75.5 Lb.
14 ___ 98.7 Lb.

29.8" (less 1.5 to 2. if relaxed.)

32.4"

table ht.
11.0"
12.0 max.

16.5 av. seat ht. for women

HUMAN MEASUREMENTS
Of The Average Adult Male
Incl. 97.5 & 2.5 Percentile

Av. Weight _ 153.1 Lb. 202.0 / 118.0
Left Handed _____ 6.6 %
Color Blind _____ 3.5 %
Hard Of Hearing ___ 4.5 %
Wear Glasses _____ 43.6 %

COPYRIGHT 1955, HENRY DREYFUSS

shoe

▲ 헨리 드레이퍼스가 펴낸
인체 측정자료의 일부분.
어린이와 성인의 평균 치수를
보여준다.

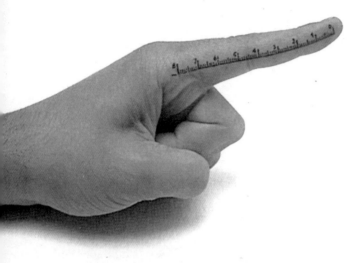

▲ 마티 기세가 디자인한 '디자이너의 문신'(1997).
실용적인 문신을 찾는 이들에게는 참고가 될 법하다.
ⓒ Marti Guixé

어바웃 디자인

몸으로 재다

그러면 몸은 늘 측정의 '대상'일까? 꼭 그렇지는 않다. 입장을 바꿔서 몸으로 사물을 측정하는 경우도 있다. 스페인 디자이너 마티 기세[Marti Guixé]의 '디자이너의 문신[Man-design/designer's tattoo]'이 이를 입증해준다. 그는 손가락에 눈금을 전사한 작업으로 신체를 자와 연계시키고 있다. 흔히 급할 때 손가락을 잔뜩 벌려 길이를 잰다거나 발걸음을 떼어서 거리를 가늠하기도 하는 것을 생각해 보면 전혀 낯선 접근은 아니다. 눈금이 없어서 정확하지는 않지만 실제 생활에서 요긴하게 사용되곤 하니 말이다.

기세의 디자인은 그런 어림짐작보다는 진보한 형태이니 — 벌레에게 물려서 손가락이 부어 있는 경우가 아니라면 — 구멍의 깊이와 원 둘레도 큰 오차 없이 잴 수 있을 것이다. 눈금자를 대신할 만큼 정밀하지는 않으니 실용성이야 떨어지겠지만, 굳이 치수를 재지 않더라도 어설픈 용무늬보다는 훨씬 설득력 있는 문신이 아닌가.

정확함과 어림잡음

작업자의 동작과 시간 연구에서 비롯된 계량화는, 디지털 시대로 넘어오면서 더욱 정교해졌다. 당신이 회사에 몇 시간이나 있었는지, 어떤 프로그램을 얼마나 사용했는지, 통화를 얼마나 했는지 분초 단위로 정확하게 확인할 수 있고, 원한다면 통계를 내어서 다른 사람과 비교할 수도 있다. 때로는 쓸데없이 자세한 정보가 거슬리기도 한다. 예컨대, 비가 올 확률이나 GPS의 정확한 좌표는 그저 우산을 갖고 나가야 하는지, 내가 어느 동네에 와 있는지 궁금한 사람에게 그다지 유용하지도 않으면서 지나친 고급 정보인 것이다. 또 저울과 타이머가 요리를 하는 이들에게 중요할지 모르지만 연륜이 느껴지는 아주머니의 손으로 덥석 집어서 간을 맞추는 '감'과 '눈대

▼ 아르나우트 비서가 디자인한
'편지 저울 아르키메데스'(1990).
파이렉스 유리로 제작된 봉과 관
사이에 물을 붓고 맨 위에 편지를
올리면 무게를 잴 수 있다.
이메일과 휴대전화 문자 메시지
이용률이 높은 요즘에는 낭만적인
일이다.

중'이 왠지 더 좋은 맛을 내는 비법처럼 보이기도 한다.

　아르나우트 비서^{Arnout Visser}의 '편지 저울 아르키메데스^{Archimedes}'는
간단한 물리적인 법칙을 이용한 아날로그적인 접근 방법이 사용되
었다. 편지의 무게를 잴 때는 정확한 수치가 아닌 우편요금의 정해
진 기준을 넘는지 정도만 알면 되기 때문이다. 정확한 측정보다는
적절한 측정을 보여 주는 디자인이다.

　정확한 치수가 요구되고 그에 따라 규격화된 공산품은 이따금
유용하게 쓰일 수도 있다. 예컨대, A4 용지만 있으면 짧은 변으로 정
확하게 21센티미터를 잴 수 있다. 50미터 거리를 재는 것도 의외로
간단하다. 50미터짜리 두루마리 휴지의 한쪽 끝을 잡고 굴려 보라.
다 풀려서 멈추는 곳이 50미터 지점이다!

시니컬디자인딕
V. 1

시니컬디자인딕 v.1은
디자이너와 기획자들이
디자인 프로젝트를
다룰 때 흔히 주고받게
되는 낱말 중 일부를
담고 있다. 각 낱말은
일반적으로 알고 있는
의미와는 달리 현실에서
통용되는 조금은
우울한 의미를 담고
있다. 따라서 공식적인
자리에서 이런 의미로
낱말을 사용하다가는
불이익을 당할 수
있음을 미리 밝혀 둔다.

3D 모델링 3D modeling

디자인이 실현되기 전에 미리 확인해
보기 위해 컴퓨터 그래픽으로 실제와
같게 이미지를 만드는 작업. 업계에서는
'시뮬레이션'이라고 표현하기도 한다.
실제로는 심의를 통과하거나 대중적으로
지지를 얻기 위해서 티 없이 깨끗한
이미지로 만들어 내는 과장된 가상
조감도로 자리 잡고 있다. 앞으로 나타날
모습이라고 하지만 영영 나타날 수 없는
비현실적인 이미지다.

*비슷한말 : 시뮬레이션, 3D 렌더링

굿디자인 good design

목적에 맞게 잘 디자인된 제품이나
짜임새있고 세련된 이미지를 통칭하는
말. 20세기 초에 재료의 진실성과 같은
정직함에서 시작하여, 1950년대를
전후하여 잘 팔리고 품질이 좋은 상품을
지칭하는 말로 굳어졌다. 1957년 일본에서
'G-mark' 제도를 도입하면서 디자인 수준이
높고 수출 경쟁력을 갖춘 제품에 부여하는
타이틀로 인식되기도 했다. 오늘날에는
수출을 의식한 상품의 품질을 평가하는
듯한 낡은 용어로 평가받기도 하지만 여전히
좋은 디자인, 훌륭한 디자인을 표현하는
보편적인 용어로 사용되고 있다.

그린디자인 green design

환경 친화적이고 생태적 접근을 한
디자인을 일컫는 말. 자원을 아끼는 것부터
지구를 살리자는 캠페인에 이르기까지
범위가 넓다. 1991년 도로시 맥켄지Dorothy
Mackenzie의 「그린디자인Green Design : Design
for the Environment」이 출간되면서 마케팅에서
적극적으로 사용되었으나 포스트모던의
강력한 자장에 잠시 주춤하다가, 최근에
정부가 녹색성장을 강조하면서 인기 용어가
되었다. 전략적으로 활용되다 보니 지속
가능성이나 생태학적 측면과는 거리가
먼 사업도 그린디자인이라고 주장하는
등 정책이나 사업의 정당성을 확보하려는
구호로 퇴색되는 현상을 보이고 있다.

*비슷한말 : 착한 디자인, 에코디자인

네고 nego

negotiation의 약어로 '협상하다'라는 뜻.
견적서의 디자인 비용을 깎을 때 사용하는
말이기도 하다.

*자주 쓰는 표현
- 네고합시다. (=디자인 비용을 깎읍시다.)
- 네고 가능합니다. (=비싸다면 싸게 해 드릴
 수도 있습니다.)

도안

1980년대까지 디자인을 일컫던 옛말.
디자인 관계자들이 강한 거부감을 갖고
있는 낱말 중의 하나로, '도안'과 '디자인'은
'미술'과 '아트'의 관계보다 훨씬 더 강력한
구분으로 인식되어 왔다. 교육 내용이야
어찌되었든 대학의 도안과가 디자인과로
이름을 바꾼 다음부터는 입에 담지 않는
것이 관례가 되었다.

*비슷한 말 : 응용미술
*자주 쓰는 표현
- 한때는 '도안'이라고 부르던 때가 있었다.

디자인 비평

자신이 쓴 글을 읽지 않을 —또는 읽을 겨를이 없는— 사람들을 대상으로 '쓴 소리'를 하는 일. 원래는 디자인 결과물이나 경향에 대해서 잘 알려지지 않은 부분을 해설 또는 해석하고, 잘못 알려진 부분을 언급하며, 나아가 상식적이지 않은 디자인 풍토를 전문가 입장에서 논리적으로 따지는 것이지만, 문제의 실체는 감히 건드리지 못하고, 실제로는 자성을 촉구한다는 미명하에 아군에게 쏘는 화살과도 같은 것이 되곤 한다. 이 때문에 비판이나 인신공격으로 오인받기도 한다.

회의. 요즘에는 기업이나 기관에서도 디자이너나 기획자를 불러서 이런 회의를 진행하기도 하는데, 클라이언트 입장에서 직접 아이디어를 내는 등 의욕을 보이지만 '입'으로 디자인을 하여 디자이너가 억지로 그 어설픈 아이디어를 살려 내야만 하는 상황을 빚기도 한다. —이 순간부터 디자이너는 머리를 비우고 손으로만 일을 하게 된다— 아이디어만 받아 내고 프로젝트를 발주하지 않는 등 아이디어와 정보로 먹고 사는 디자이너와 기획자 들을 착취하는 수단으로 악용되는 경우도 있다.

*비슷한말 : 브레인스토밍

스펙 spec

'specification'의 약어로 재료나 제품, 서비스가 충족시켜야 할 일련의 요구 조건을 말한다. 시공이나 제작을 위해 설계도와 함께 제출하는 '시방서'를 말하는 경우가 많다. 디자인을 하기 위해서는 대상물의 스펙을 확인하는 것이 기본이다. 최근에는 사물이 아닌 사람의 스펙을 확인하는 상황이 되어 급기야 국립국어원에 신조어로 등록되기에 이르렀다. 디자인 분야도 실적과 학력을 두루 갖추기 시작하여 구직자의 스펙 쌓기 경쟁과 다를 바가 없어지고 있다.

*자주 쓰는 표현
- 이 제품의 스펙이 어떻게 되나요?
- 그 정도 스펙으로는 어림없죠.

아이디어 회의

디자이너들이 프로젝트를 수행하는 초기 단계에 콘셉트를 도출하기 위해 하는

웹하드 webhard

디자이너가 사무실 바깥과 소통하는 창구 중의 하나로, 디자인 전문회사에서 가장 활용 빈도가 높은 프로그램이다.

*비슷한말 : 퀵서비스

인간을 위한 디자인

빅터 파파넥Victor Papanek의 저서인 「Design for the Real World」의 원제를 조금 다르게 번역한 탓에 디자인 활동의 성격을 정의하는 일종의 구호처럼 각인되었다. 사회적인 역할보다는 직업적인 윤리 의식에 무게 중심을 두어, 일부 디자이너들 사이에서는 '인간을 위해야만 하는' 강박관념을 낳고 저임금의 강도 높은 노동을 하면서도 최선을 다해 창의적인 결과를 만들려는 태도를 갖게 하는 데 큰 영향을 미치기도 했다.

*비슷한말 : 사회를 위한 디자인

착한 디자인

디자인의 품질이나 디자이너의 역량을 따지는 것보다 의도나 도덕적 측면을 묻는 유행어. 디자인의 진정성을 부각시키는 것 같으면서도 한편으로는 디자인의 역할을 탈정치적으로 내면화시켜서 귀엽고 예쁜 짓을 하는 것으로 국한시키는 사회적 압력이기도 하다. 예컨대, 가격 거품을 뺀 상품, 재활용 소재나 친환경 소재로 만든 제품, 사회적 관심을 환기시키는 시각 이미지를 칭하기는 하지만 자본주의와 전 지구적 시장 경제, 소비주의에 급진적인 태도를 보이는 것은 여기에 해당되지 않는다.

*비슷한말: 기특한 디자인, 바른 디자인

*자주 쓰는 표현

- 가격과 디자인 모두 착한 제품입니다.

클라이언트 client

갑

*반대말: 디자이너 또는 디자인 회사(을)

컨셉 concept

콘셉트의 구어적 표현. 프로젝트를 수행하기 위해서 핵심적인 아이디어를 기반으로 새롭고 호소력 있게 정립한 개념을 말하는 것으로, 디자인 실행의 출발점이자 디자인의 핵심이기 때문에 때로는 많은 시간과 노력을 필요로 한다. 하지만 계약을 하지 않은 채 이것을 먼저 요구하는 클라이언트도 있다.

*자주 쓰는 표현

- 컨셉이 없어요.

- 컨셉은 좋아 보입니다.

프로세스 process

늘 강조하면서도 그만큼 잘 지켜지지 않는 무상한 개념. 한 단계 한 단계씩 이용자나 소비자의 기대, 사회적 요구를 반영하여 콘셉트와 디자인 방향을 좁혀 가고 정해진 시간 내에 참여자가 판단할 수 있도록 투명한 절차로 합리적인 결과물을 도출하기 위하여 프로젝트 초기에 합의된 전개 과정이지만 최종 결정권자의 판단에 따라 언제든 다시 원점으로 돌아가는 경우가 허다하다.

*자주 쓰는 표현

- 이 일에도 나름대로 프로세스가 있습니다.

- 프로세스를 밟아 나갑시다.

퀵서비스 quick service

네트워크 기술이 발달할수록 더 의존도가 높아지는 대용량 데이터 및 샘플 전달 방식. 웹하드 접근이 허용되지 않은 기관에 데이터를 보낼 경우에는 절대적인 수단인데, 늦은 밤이나 폭설이 내린 경우에는 디자이너가 직접 서비스해야 한다.

*자주 쓰는 표현

- 퀵서비스요, 착불입니다.

- 퀵으로 쏴 주세요.

02

길거리 디자인

▲ 최대한 몸집을 줄인 채 길 한쪽에 주차해 있는 포장마차.

변신! 포장마차

"작다는 것은 좋은 겁니까?"
"디자인에서, 아님 일반적으로?"
"디자인에서요."
"큰 것보다는 작은 것이 낫겠죠.
좁아터진 지구에서 그나마
좀 작은 게 낫지 않겠어요?
휴대전화기를 한번 생각해 보죠.
손으로 들고 다녀만 하는 휴대전화기와
바지 주머니에 넣을 수 있는 휴대전화기,
둘 중에 어떤 게 더 편리하겠습니까.
바지 주머니에 휴대전화기를 넣는다면
손이 자유로워질 수 있겠죠."
"바지 주머니를 크게 만드는 건 어때요?"

- 김중혁, 『펭귄뉴스』 중에서

출근길, 빌딩 숲 사이에서 빈속을 유혹하는 냄새를 맡게 된다. 토스트로 빈속을 달래 주던 포장마차가 저녁이면 또다시 출출한 속을 건드리곤 한다. 이번에는 술까지 겸한 푸짐한 메뉴를 내세우면서 말이다. 그러나 한낮에 같은 길을 가 보면 텅 빈 거리로 남아 있고 때론 길 한쪽에 무덤처럼 쪼그리고 있는 때도 있다.

'포장마차'라는 이름은 이동성이 있다는 것 말고는 그 실제 뜻인 포장마차Covered Wagon와 무관하게 쓰이고 있다. 포장마차는 왜 이동해야 할까? 컴퓨터와 통신의 발달로 인해 신유목사회라고 일컬어지는 오늘날에도 꽤 어울리는 것 같지만 그것이 제 가게 없는 자들

의 임시 점포라는 것을 누가 모를까. 그나마 안정적이지도 않다. 잠실을 지날 때면 88서울올림픽의 성공적 개최 염원과 함께 사라진 포장마차 야경이 문득 떠오르곤 한다. 모르긴 몰라도 자릿세가 얼마니 하면서 주인 없는 길거리를 놓고 서로 권리를 행사하기도 하고, 등쳐 먹는 양아치도 있었을 것이다. 하지만 올림픽 준비가 한창이던 어느 날, 언제 그랬냐는 듯이 깔끔하게 사라졌다.

생존을 위한 디자인 또는 생계를 위한 디자인

그래도 포장마차는 건물 숲이나 주택가를 부유하면서 끈질기게 존재해 왔다. 정착할 수 없는 상황에서 항상 움직여야 하는, 정확히 말해서 도망다니는 방법을 모색한 것이다. 주·정차 딱지를 받지 않으려고 백화점을 뱅글뱅글 도는 승용차들과는 차원이 다르다. 눈치껏 규제를 피하는 정도가 아니라 생존을 위해 진지하게 반복되는 현실이다.

여기서 주목하는 것은 바로 생존하기 위한 바쁜 움직임, 다시 말해서 '생존을 위한 디자인'이다. 기본적으로 자연물이 생존 능력을 지니고 있고 애완견이 사람의 관심을 끌 만한 생김새를 타고나는 것처럼 인공물도 나름의 생존 전략이 있다. 엄밀히 말해서 인공물을 개발하는 사람이 가치를 부여한다고 할 수 있다. 하지만 현실에서는 사용하는 사람들이 새로운 가치를 더하기도 한다. 그것도 비장한 심정으로 부족하나마 자신의 지력과 재원을 총동원하여 디자인 행위에 개입해야만 하는 사람들 말이다. 포장마차는 그렇게 존재하는 사물 중 하나이다. 좀 더 절박한 표현으로는 '생계를 위한 디자인'이라고 할 수 있을 것이다.

노숙자를 위한 수레

먼저 MIT 교수이자 아티스트인 크리슈토프 우디츠코^{Krzysztof Wodiczko}의 '노숙자를 위한 수레^{Homeless Vehicles}'를 살펴보면 포장마차를 이해하는 단서를 찾을 수 있다. 노숙자는 디자인의 수혜 대상일까? 전혀 아니진 않겠지만 주요 대상으로 고려되지는 않는다. 우디츠코는 1987년 뉴욕의 길거리에서 겨울을 보내는 노숙자가 7만 명이나 된다는 사실을 그냥 지나치지 못했다. 시에서 임시 숙소를 운영하고 있었지만 길에서 생활하는 것을 선택한 이들도 적지 않았기 때문이다. '공공 시스템이 제 역할을 못하는 상황에서 갖가지 위험에 노출된 그들이 생존할 수 있도록 도와줄 방법은 없을까?'라는 의문에서 프로젝트가 시작되었다. '거리에서 살다가 죽는 것을 방치하는 것'에서 벗어나서 같은 시민으로 인식하는 것을 중요하게 생각하고 대안적인 수레를 만든 것이다.

우디츠코는 세 가지 조건을 언급했다. 첫 번째는 이동성이다. 간단한 현가장치와 커다란 바퀴, 그리고 웅덩이나 단차^{段差}가 있는 곳도 무리없이 지나갈 수 있는 기동성을 갖추는 것이 필요하다. 둘째는 안전성인데, 경사면을 오르내릴 때나 쉬거나 잠을 자기 위해 멈춰 있을 때 필요한 간단한 브레이크 장치가 있어야 하고 외부의 공격에서 벗어날 수 있어야 한다. 또 도난당하지 않도록 잠금 장치와 경보 장치도 있어야 하고 차량으로부터 보호할 수 있는 사이드 미러와 비상등도 필요하다. 마지막으로, 다양한 사용자들의 요구를 수용할 수 있는 가변성이 있어야 한다. 예컨대, 먹거리나 옷과 잡지 등을 판매하는 가판대 역할도 할 수 있고 여러 사람이 모일 수도 있어야 하는 것이다.

이것은 우디츠코가 실제 수레를 사용할 노숙자들과 대화하면서 정리한 조건들이다. 생산을 염두에 둔 결과물보다는 이 프로젝트

▲ 크리슈토프 우디츠코의 '노숙자를 위한 수레' 스케치.
짐을 싣고 다닐 수도 있고 잠을 잘 수도 있다.

▶ 2000년 독일 박람회에
출품한 한 가구 회사의
신제품.
소호 족을 위해 최적화된
사무 공간을 제공하는
가구들이 한때 유행했다.

어바웃 디자인

를 사용자의 생존 욕구와 디자이너의 역량이 결합하는 하나의 출발점으로 제시하고 있다. 이것은 사기업의 상업활동과 공공 시스템의 사각지대에 적극적으로 참여하는 사례로서 의미가 크다. 사회적인 문제로 공방을 벌이는 동안에도 이들은 무방비 상태로 도시를 떠돌아야 하기 때문이다.

움직이고 변신하는 것들

다시 우리 마을로 돌아와서 좀 더 자세히 들여다보자. 포장마차를 은유적으로 보자면 밤에 피는 꽃 같기도 하고 변신 로봇 같기도 하다. 일정한 시간에 피었다가 지는 점에서, 또 변신(또는 탈바꿈)하는 모습에서.

가변성을 띤 물건은 유럽의 고전 가구에서도 찾아볼 수 있다. 경첩으로 펼쳐지고 슬라이딩 구조를 이용하여 필기대가 나오는 방식은 이미 사용되던 것이다. 또 한때 유행한 소호Small Office Home Office: SOHO 족을 위한 캐비닛 형식의 개인 업무 공간 디자인에서도 찾아볼 수 있다. 이런 방식이 실제로는 그다지 유용하지 않다. 뭔가를 펼쳤다 접기 위해서는 자질구레한 것들을 올려놓아서는 안 되기 때문이다. 물론 깔끔한 성격에다 성실한 사람이라면 좁은 공간에서 요긴하게 사용할 수 있을지 모르지만. 아무튼 이런 접근은 가제트의 덧붙임을 보여 준다. 기능을 극대화하기 위해 여러 가지 요소들을 끌어들이는 것이다.

때로는 기능과 무관하게 놀라움을 자아내기 위한 것들도 있다. 여자 아이들이 좋아하는 '인형의 집'이 대표적인 사례다. 무도회장의 문을 열듯 감춰진 멋진 무언가가 나타나는 것에서 즐거움을 느끼는 것 같다. 남자 아이들이 '변신 로봇'에 열광하는 것도 변하는 모습을 직접 연출하면서 기계적인 조작을 경험하기 때문일 것이다.

어른이 되어도 〈배트맨〉의 자동차나 〈트랜스포머〉의 오토봇이 기상천외한 모습으로 바뀌는 것에 흥미를 느끼는 것을 보면 변신 그 자체에 어떤 매력이 있는 모양이다.

포장마차의 놀라운 장치들

물론 포장마차는 제약 조건 때문에 가변성을 띠게 된 것이긴 하지만 자세히 살펴보면 사람들의 흥미를 끄는 부분이 많이 있다. 한정된 여건에서 자구책으로 마련된 결과물이 생소하고 때로는 각별해 보이기도 하는 것이다.

아무리 길거리 가게라 하더라도 갖출 것은 갖추어야 했을 것이다. 음식을 조리하고, 그릇을 올려놓고, 때로는 음식물을 버리고, 식기를 세척하는 것까지 좁은 공간에서 해결해야 한다. 손님이 앉을 수도 있어야 하고, 쾌적하거나 로맨틱하지는 않더라도 최소한의 위생성도 갖춰야 한다. 초기 포장마차 가판에는 이 모든 조건을 충족하는 누런 꽃무늬 장판이 사용되었다. 원래 용도는 바닥재이지만 걸레가 아닌 행주로 닦아 내기 편하고 가격도 싸서 채택된 재료. 이렇게 목재 위에 장판을 씌우던 것이 얼마 후 스테인리스로 바뀌게 된다. 그것은 구조체인 동시에 표면재의 기능을 갖고 있고, 전천후 소재에다 청결한 이미지까지 갖추고 있었던 것이다.

청결함의 문제는 두루마리 휴지와 종이컵 디스펜서로 이어진다. 화장실에서 사용하는 플라스틱 걸이에서 휴지 몇 칸을 뜯어 내어 고추장이 묻은 입을 닦는 모습은 묘한 은유를 담고 있다. 그리고 페트병을 칼로 잘라 내어 종이컵을 뽑아 쓸 수 있게 한 것도 재미있다. 이런 장치들은 한 곳에 정착된 분식점에서 이뤄지는 절차를 이동식 공간에 맞도록 간소하게 만들어 놓은 것이다. 데스크탑 컴퓨터와 노트북의 해법이 다르듯이 말이다.

어바웃 디자인

▶ 포장마차 내부의 요긴한 장치들.
빈 페트병과 비닐끈, 철사를
이용해서 종이컵과 휴지를 손쉽게
사용할 수 있도록 만들어 놓았다.

◀ 황학동 골목에서 커피와 차를
배달하는 이동식 다방.

▲ 이동식 구둣방. 비닐 한 장으로 임시 작업 공간을 만들 수 있다.

어바웃 디자인

암묵적인 관계

포장마차와 같은 가판 형식의 원조는 구두닦이 통이 아닐까. 내가 일하던 사무실 앞에서 매일 구두를 닦던 아저씨는 가판의 진수를 보여 주었다. 구두를 닦는 것뿐 아니라 광내는 거며 수선하는 것까지 이른바 '구두병원'이라는 거리상점의 역할을 톡톡히 했다. 그것도 1제곱미터밖에 안 되는 비닐 깔개와 어깨끈이 달린 작은 나무 상자로 말이다. 짧은 시간에 일을 끝내고는 흔적도 없이 사라지기 때문에 복도에 진을 치고 장사한다고 불평하는 사람은 없었다. 이렇게 형성된 거래 관계는 공공 공간의 점유를 눈감아 주고 서로에게 피해를 주지 않는 룰을 지켜 나간다면 유지되는 것이다.

포장마차도 이와 같은 룰을 적용할 수 있지만 거리는 실내 복도만큼 단순한 관계가 아니다. 거래 관계를 갖고 있는 사람들이 불특정 다수이기 때문에 룰이 지켜지기 어렵다. 그래서 한때 인도 위에 늘어섰던 포장마차들이 호루라기 소리에 사라지고 또다시 나타나는 풍경이 반복되었던 것이다.

관계와 힘의 작용에 따라 생겨나는 사물의 형태와 구조, 또 그 틈새를 비집고 이윤을 더 많이 확보하기 위한 변형이 끊임없이 일어난다. 그래서 생계를 위한 디자인이라고 비호할 수위를 넘어 버리기도 한다. 백화점에서 수많은 매대를 놓고 번잡하게 물건을 파는 것은 통행에 방해가 될 만큼 자리를 차지한다. 그것도 잠시 머무는 정도가 아니라 자릿세로 거래하기까지 한다.

한 디자인 이론가는 터키의 구두닦이 상자를 '토속적인 사물'로 설명하기도 했다. 구두 닦는 이들의 행동 특성과 지역의 미적 감수성을 담은 특정한 유형을 보이고 있다는 것이다. 하지만 아쉽게도 한국의 포장마차나 구두닦이 상자를 그렇게 이해하기는 힘들 것 같다. 공권력이 어설프게 개입하여 방치된 상태에서 사적인 이윤

과 은밀한 혜택을 놓고 천박하게 거래되면서 나타난 모습이라고 보아야 할 것 같다. 손쉽게 구할 수 있는 소재의 한계, 경험의 한계, 자본의 한계, 불안정한 고객층의 변화무쌍한 행동 패턴 등은 포장마차나 구두닦이 상자가 뭔가 일정한 형식으로 갖추어지기보다는 그저 떠다니게 했다. 게다가 그 일을 하는 사람들도 직업적 만족감을 갖고 있는 것 같지 않다. 마치 반지하 방이나 소형 아파트의 세입자들이 그 공간에 애착을 갖지 못하는 것과 같다. 반지하 방이나 소형 아파트가 셋방살이를 끝내고 새 보금자리를 찾는 과정으로 인식되는 것처럼 길거리에서 장사하는 것 역시 인생의 중요한 목표는 아니고 과정의 하나로 여겨지나 보다. 실제로도 사람들은 늘 새롭게 교체되고 있다. 그렇지만 언제나 일정한 인원이 그 환경에서 일하고 있고 도시 공간의 일정한 비율을 차지하고 있다는 점이 중요하다.

포장마차는 완성된 것(또는 공식적인 사물)들의 틈바구니에서 미완의 형태로 잠시 존재하는 것(또는 비공식적인 사물)을 눈여겨보게 한다. 이 비공식적인 사물이 공식적인 사물로 이루어진 안정적인 풍경을 어지럽힌다고 생각할 수도 있지만, 비공식적인 사물에 의지하여 살아가는 이들도 적지 않다. 더구나 이들이 주어진 조건에서 나름의 해결책을 꾸역꾸역 만들어 가는 모습은 디자이너가 미처 생각하지 못한 결과를 낳기도 한다. 많은 비용을 들이지 않는 임시변통의 갖가지 방법이 동원되는 과정과 그 결과물은 확실히 흥미로운 부분이다. 이렇게 움직이고 변신하는 형식은 독특한 유형으로 발전할 가능성도 분명히 갖고 있다. 하지만 포장마차와 같은 사물의 변화가 디자이너, 엔지니어의 전문 지식이나 작가의 풍부한 상상력과는 격리된 채 진행되기 때문에 긍정적인 가능성은 희박해 보인다. 이제 이런 사물들마저 대량생산 체제에 조금씩 편입되어 규격화되어 가는 것은 아쉬운 부분이다.

어바웃 디자인

지하 세계를 여는 문

어느 새 거칠게 스치는 나뭇가지 대신
모피 코트의 부드러운 감촉이 와 닿더니,
발 밑에는 뽀드득거리는 눈 대신 나무판자가 삐걱거렸다.
루시는 대번에 자신이 옷장에서 뛰쳐나와
이 모든 모험이 시작된 빈 방에 돌아와 있는 걸 깨달았다.
복도 쪽에서 다른 형제들의 목소리가 들려 왔다.
루시는 큰 소리로 외쳤다.
"나 여기 있어, 여기. 방금 돌아왔어, 난 괜찮아."

- C. S. 루이스, 『사자와 마녀와 옷장』 중에서

제2차 세계대전이 한창이었을 때 런던에서는 폭격을 피해 어린이를 한적한 시골로 보내는 경우가 많았다고 한다. 독신인 C. S. 루이스Clive Staples Lewis도 어린아이 네 명을 맡았고, 자신이 어렸을 때 옷장 안에 들어가 놀던 이야기를 들려주곤 했다고 한다. 어느 날 한 여자아이가 물었다. "옷장 안에는 뭐가 있는데요?" 이 질문이 바로 전대미문의 문학가 루이스가 그의 친구인 톨킨John Ronald Reuel Tolkien으로부터 시샘을 받을 정도로 탁월한 동화 『사자와 마녀와 옷장The Lion, The Witch & The Wardrobe』을 쓰게 된 중요한 계기였다고 한다.

앨리스가 회중시계를 흔드는 토끼를 따라 이상한 나라로 들어가고, 폴이 니나를 구하기 위해 4차원 세계로 들어가고, 몬스터 주식회사 직원들이 에너지를 얻기 위해 인간세계를 드나드는 것은 결국 작은 통로를 사이에 두고 부산하게 벌어지는 일이다.

▶ 서울에서 흔히 볼 수
있는 맨홀 뚜껑.

◀ 카림 라시드가
디자인한 맨홀 뚜껑
'글로벌 에너지'.

어바웃 디자인

도시의 구멍

공공연한 사실이긴 하지만 요즘도 전혀 다른 세계를 오갈 수 있다. 단, 반드시 안전모를 착용해야 한다. 그 통로는 바로 맨홀manhole! 개 구멍도 아닌 인간구멍이다. 도시의 기반 설비를 담고 있는 지하 공 간은 여길 통해서만 드나들 수 있다. 교통량이 증가함에 따라 하천 을 덮으면서 지하 공간은 더 확장되어 왔다. 그래서 가끔 영화 〈앨리 게이터〉에 나온 거대한 악어가 정말로 그 속에 살고 있을지도 모른 다는 생각이 든다. 애완용 파충류가 증가하고 제약회사의 실험이 많아지고 있기 때문에 전혀 엉뚱한 상상은 아니다. 또 이런 추측은 봉준호 감독의 영화 〈괴물〉을 통해 세계인의 공감을 얻은 바 있다.

몬스터의 출입구인 어린이방 문은 몹시 다양하게 디자인되고 있 지만, 길바닥에서 숱하게 밟히는 맨홀은 디자인과 무관하게 존재 해 왔다. 다행히 이집트 출신의 디제이 겸 디자이너인 카림 라시드 Karim Rashid는 이 쇳덩어리를 우체통과 마찬가지로 공공 시설물의 디 자인 대상으로 승격시켰다. 하지만 세계적 브랜드 이세이 미야케의 향수병과 패키지를 디자인하고 한화그룹 CI를 비롯한 국내 대기업 의 디자인 프로젝트를 수행한 이 사람에게 어울리는 작업은 아니 었나 보다. 그리드 선을 왜곡시켜서 평면을 입체처럼 보이게 하는 특기를 살려 보았으나, 평평한 길에 맨홀이 불룩 솟아오른 것처럼 보이는 것은 그리 적절하지 않은 것 같다. 어쨌든 자동차 휠 캡이나 단추, 냄비 받침 등 동그랗고 납작한 것들을 생각해 보면 지금의 맨 홀 뚜껑은 다른 동글납작한 것들에 비해서 확실히 천대받고 있다.

동그란 뚜껑을 보는 방식

맨홀이 시각적으로 특별한 관심을 끌지 못한 것은 지하와 지상의 접속구로서 평상시에는 지표면과 똑같이 위장해서 은폐해야 하기

때문일 것이다. 그래도 길을 걷다 보면 뚜껑이 하나 둘 눈에 들어온다. 볼품은 없어도 은밀한 기호들을 읽어 보는 재미가 있다. 이쪽으로 물이 흘러가고, 저쪽은 가스가 보급된다는 기호 말이다. 또 종류마다 다르고 행정구역마다 다른 모양을 하고 있다. 이렇게 여기저기 흩어져 있는 맨홀 뚜껑들을 보면 두더지 잡기 게임이 연상되기도 한다. 두더지 대신 지하 세계의 도망자가 여기저기서 뚜껑을 밀고 나오는 모습이나 지하에서 뭔가 폭발하면서 맨홀 뚜껑이 병뚜껑처럼 튀어 오르는 영화의 한 장면도 떠오른다.

맨홀의 앞뒤 글자를 바꾸면 홀맨이 된다. 디자이너 박활민이 창조해 낸 캐릭터 '홀맨'은 세상을 들여다보는 구멍을 보여 준다. 구멍만 보여 준다는 것이 더 정확한 표현이다. 한 통신사의 광고로 더 유명했던 홀맨은 표정도 없는 구멍 얼굴로 바닥의 맨홀을 보면서 존재에 대해 생각한다. 그 속에 무한한 가능성이 담겨 있는지 어떤지는 모르겠지만 확실히 통로라는 개념을 갖고 있다. 어쩌면 이것은 아이들이 더 이상 장롱 속에서 새로운 세계를 탐험하는 것을 포기하고 휴대폰을 열어서 디스플레이 패널로 불러낸 다른 곳의 누군가와 실시간 소통하는 시대가 된 것을 보여 주는 상징일 수도 있겠다.

한편 도쿄에서 찾은 맨홀은 일본인의 편집증 성향을 엿볼 수 있다. 격자 모양의 바닥 패턴을 굳이 연결시켜 맞춘 것이다. 원래 동그란 뚜껑은 특정한 방향 없이 꽉 막을 수 있다는 장점이 있는데도 말이다. 결국 비뚤어진 채 덮인 맨홀 뚜껑을 발견하기도 했다.

한술 더 떠서 바리케이드를 설치하는 경우에는 바닥에 작은 구멍을 뚫고 거기에 뚜껑이 달린 구조물을 삽입해 두었다. 언제고 필요 없을 때면 빼내어 뚜껑을 닫고, 다시 설치할 때는 뚜껑을 열어서 고정할 수 있게 한 것이다. 아마 그런 구조가 아니라면 빈 구멍에 빗물과 담배꽁초가 가득할 것이다.

어바웃 디자인

▶ 박활민이 디자인한
캐릭터 '홀맨'.

▼ 도쿄의 한 골목길 설치물.
바닥에는 구멍을 뚫고 뚜껑을 달아
놓았다. 필요한 경우에는 뚜껑을 열고
바리케이드를 설치할 수 있다.

▼ 도쿄의 하수도 맨홀 뚜껑.

▼▼ 바닥 패턴에 맞추어 타일을
섬세하게 붙인 맨홀 뚜껑.

지하엔 뭐가 살고 있을까

다시 지하 세계 이야기로 가 보자. 복원 공사가 끝난 청계천에는 소라 고동이라고도 불리는 클래스 올덴버그Claes Thure Oldenburg의 작품 '스프링'이 서 있다. 콘크리트 천장 아래서 40년 감춰진 공간이 거대한 수로로 탈바꿈하여 빛을 보게 된 것이다. 공사가 시작되면서 내심 기대가 컸다. '그동안 지하 세계에는 무슨 일이 일어났을까?', '이제 그 실체가 조금씩 드러나는구나!'라는 호기심이 있었기 때문이다. 그런데 막상 뚜껑을 열어 보니 시간이 멈춘 듯 과거의 유적들만이 자리를 잡고 있을 뿐이다. 그렇게 청계천은 공사 강행을 주장하는 측과 발굴 조사를 요구하는 측의 대립으로 시끄러웠을 뿐이었고, 상황 종료가 된 지금은 온갖 이벤트가 일어나는 곳으로 자리 잡았다.

하지만 작가 강풀이 〈괴물2〉의 무대를 한강에서 청계천으로 바꿀 만큼 여전히 미스터리로 남아 있다. 모르긴 해도 지상에서 상인과 공무원 들이 격돌하던 와중에 청계천의 지하 세계 생명체들은 미로 같은 수로를 통해 또다른 곳으로 몸을 숨겼으리라.

어바웃 디자인

위험한 사회를 알리는
성가신 기호들

위험은 현대사회를 이해하기 위한 핵심어이다.
현대사회는 파국적인 위험에 기반을 두고 있으며,
그러한 위험을 체계적으로 생산하는 사회이기 때문이다.

- 홍성태, 『대한민국 위험사회』 중에서

"차 조심해라!" 도시에서 사는 아이가 아침마다 듣는 이 말은 벌써 몇 세대를 지나왔다. 그 사이 '낯선 사람'이며 '음식'이며 '신종플루'까지 조심할 것이 더 늘었다. 게다가 이라크 파병 이후로는 먼 나라 얘기인 줄만 알았던 '테러'도 조심할 항목에 추가되었다. 현관문을 나서는 순간부터 위험한 도시에 노출되니 뭔가 방어할 마음가짐을 갖고 있어야 한다. 시골이라고 해서 마음을 놓을 수는 없다. 멀쩡하게 생긴 사람이 사이코패스일지도 모르고 하굣길에는 장갑차도 조심해야 한다.

엄마를 대신하는 기계들의 잔소리

이 땅 어디든 예외가 없으니, 엄마의 시야를 벗어나도 이런 조심하라는 말은 결코 사라지지 않는다. 엄마를 대신해서 주의를 주는 익명의 목소리가 곳곳에 잠복해 있기 때문이다. 지하철 승강장에선 항상 노란 선 뒤로 물러나라고 하고, 에스컬레이터에 다가서면 을씨년스러운 언니의 목소리로 뛰거나 장난치지 말라고 한다. 말로도

▲ 구체적인 정보보다는 뭔가 조심할
 것이 많다는 인상을 전해 주는
 안내문과 픽토그램.
 너무 심각하게 들여다보면
 우산으로 발등을 찍지 말라,
 세 친구는 좋지 않다는 식의
 엉뚱한 해석을 하게 된다.

어바웃 디자인

모자라서 곳곳에 우측보행을 하라는 둥 두 줄로 서라는 둥 포스터와 배너가 설치되어 있고, 문자보다 더 빨리 인지할 수 있는 갖가지 시각 기호도 포진해 있다.

하나같이 다 중요하고 긴장감 있는 정보지만, 일상에서는 여러 가지 이미지 중의 하나에 지나지 않는다. 너무나 많은 기호가 유혹하고 윽박지르고 권유하고 기만하기 때문일 것이다. 조금씩 변형되었을 뿐 고만고만한 내용의 자극이 반복되다 보니 섬세한 시각적 경험은 사라지고 마치 검색하듯이 주변을 곁눈질만 하게 된 건 아닐까.

지하철의 광고 없는 객차 안에 들어서면 오히려 어색해진다. 마치 금단현상을 경험하듯 광고와 경고가 없는 공간은 무균실이나 무중력 상태에 접어든 것처럼 불안해지는 것이다. 그만큼 우리는 기호의 공해 속에서 살고 있다는 말이다.

무차별 경고

모두가 다 아는 사실을 왜 그토록 시시콜콜 적어 놓았을까? 이에 대한 해답은 그것이 없는 경우를 상상해 보면 금방 알 수 있다. 만에 하나라도 경고문이 없는 곳에서 사고가 발생하면 그 책임을 해당 기관에 전적으로 묻게 되는데, 일단 경고를 했다면 이용자의 부주의로 책임을 조금이라도 떠넘길 수 있다. 상품의 경우만 보더라도 클레임을 방지하기 위해 의무적으로 경고문을 표기해 두고 있다. 상식적으로 담배가 몸에 해롭다는 것을 알지만 담배에 경고문이 없다거나 뜨거운 커피에 뜨거우니 조심하라는 경고문이 없다는 이유로 손해배상금을 지불해야 한다. 그러니 유치해 보여도 빼 버리지 못한다.

공공장소의 경우도 마찬가지일 게다. 어쨌거나 결과적으로는 삼

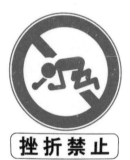

▲ 지브리 스튜디오의 픽토그램
　'좌절금지'.

▲ 아티스트 지용호의
　미디어작품 '토일렛' 중한
　장면.

어바웃 디자인

척동자도 알 만한 모든 내용이 우리의 일상 환경을 도배하고 있다. 게다가 지하철 문의 '기대지 마시오' 따위의 사소한 안내 스티커에도 광고주가 붙으면서 각양각색의 어정쩡한 픽토그램이 부착되어 있다. 엘리베이터나 지하철 문에는 늘 그런 광고와 픽토그램이 혼합된 경고문이 자리잡고 있다. 중국집이나 부동산 광고가 더 부각되는 통에 정작 전달하려는 내용은 눈에 잘 띄지 않는 경우도 있다.

기죽지 말자

정말로 경고나 권유보다 의무에 가까운 것이라면 이제 그것은 시각적인 유희 대상이 아닐까? 있긴 있어야 하지만 그 존재가 너무 살벌하거나 괴로움을 준다면 유희적으로 표현하면 될 테니 말이다. 남자 화장실과 여자 화장실을 구분하는 픽토그램이 재미있게 표현된 사례도 일맥상통한다. 차렷 자세의 기계적인 성 구분이 식상해져서 일어난 현상이겠지만 한편으로 보면 너무나 익숙한 것이기 때문에 최소한의 구분만 해 주면 어떤 디자인도 적용될 수 있음을 보여 주는 것이기도 하다.

도쿄의 지브리 스튜디오 앞에는 색다른 픽토그램이 있다. '좌절금지挫折禁止', 미야자키 하야오 감독답다. 경고하는 표지판이 이렇게 감동적일 때도 있다니! '보이즈 비 엠비셔쓰'보다는 신선한 형식의 우회적인 권유가 아닌가.

구체적으로 픽토그램을 만들지 않더라도 수용자 입장에서 참여하는 경고문도 있다. 지하철에서 흔히 볼 수 있는 경고문에 나름대로 해석(?)한 창의적 낙서를 해 놓기도 하는 것이다.

지하철의 문이 열리고 닫힐 때 위험을 알리기 위한 픽토그램으로는 밀라노의 사례가 흥미롭다. 이것은 문에 몸이 끼면 어떻게 되는지를 적나라하게 보여 준다. 원래 의도는 알 수 없지만 치명적인 위

VIETATO
L'INGRESSO
ALLE PERSONE
NON AUTORIZZATE

non salire o scendere
durante la chiusura

▲ 밀라노의 접근금지 경고문.

▲ 밀라노 지하철의
출입문에 부착된
픽토그램.
문에 끼지 않도록
확실히 경고하고 있다.

어바웃 디자인

▲ 공사 현장에는 이것저것 경고할 것이 많다.

험을 재치 있게 표현한 것 같다.

공사장이나 건설 현장의 위험을 알리는 것은 더 중요하다. 그래서 몇 번이고 반복해서 글과 이미지를 동원해 알리고 또 알린다. 여기서도 형식은 가지가지다. 급박한 인상을 주는 것도 있고 정중한 느낌을 전해 주는 것도 있다. 어떤 것이 더 낫다고 하긴 어렵다. 다만 "이렇게까지 경고했으니 알아서 조심하라고." 하는 식의 면책을 위한 무심한 기호들이 난립하지 않으면 좋겠다.

이 모두가 유치원에서 이미 배운 것들이지만 나처럼 그 중요하다는 유치원을 다니지 못한 사람을 위해, 또 "몰랐어!"라고 딱 잡아떼는 이들을 위해, 그리고 주의사항을 깜빡 잊고 사는 사람들을 위해 여전히 이 도시에는 그런 경고가 겹겹이 둘러싸고 있다.

이렇게 위험하면서도 자신의 안전은 '알아서 착착착 스스로' 챙겨야 하는 사회에서 살아가는 것도 억울한데 겁나는 경고문에 주눅 들어 살 순 없지 않은가. 몇 가지만이라도 유쾌한 기호를 만들어 보는 것은 어떨지. 이건 디자이너들에게나 해당되는 말이라고? 물론 상암동 월드컵 주경기장이나 고속철도 역사는 내 맘대로 못하더라도 내 집 화장실과 현관 앞, 개집에는 재기발랄한 픽토그램—예컨대, 개 조심, 자전거일보 사절, 공부 중, 용변 중, 사랑 중 뭐 이런 것—을 넣어 볼 수 있지 않을까. 아, 그러면 기호의 공해를 가정까지 끌어들이는 셈인가?

피 부

우리는 달콤한 빵이나 케이크의 껍질 이상으로
우리가 사는 이 땅의 껍질을 사랑해야 한다.
우리는 모래 더미에서 영양소를 추출해 낼 수 있을 정도로
왕성한 식욕을 갖고 있어야 한다.
그렇지 않은 인생은 헛되이 보낸 인생이 될 것이다.

- 헨리 데이비드 소로우의 『소로우의 일기』 중에서

몇 해 전 뉴욕의 쿠퍼휴이트국립디자인미술관Cooper-Hewitt National Design
Museum에서 〈스킨SKIN〉 전이 열렸고 같은 제목의 단행본이 출판되어
관심을 불러일으켰다. 몸에 대한 문화예술계의 관심을 인공물로 끌
어들인 흥미로운 주제였다. 책은 인간의 피부와 제품의 표면, 건축
의 외부 마감, 웹사이트의 스킨에 이르기까지 포괄적인 현상을 다
루고 있다.

마치 그것이 전조가 된 듯 이후로 장식에 대한 관심이 부활하면
서 스킨은 지금도 중요한 주제가 되고 있다. 그리고 〈스킨〉 전에서
언급된 것과 비슷한 사례들을 여기저기서 발견할 수 있다. 여기서
는 새로운 물건의 등장이라기보다는 이미 있던 것들의 재발견이라
고 할 만한 살갗 이야기를 작은 사물에서 도시까지 조금은 억지스
럽게 이어 보려고 한다.

▶ 중앙대학교
교내. 계단에
청테이프로
'경제학과
모의국회'라고
써놓았다.

어바웃 디자인

끈적거리는 인스턴트 피부

급히 무엇인가를 붙여야 할 때 —특히 벽이나 바닥에 안내문을 붙일 때—, 튼튼하게 모서리를 마감하고 싶을 때, 틈을 메우거나 고정시켜야 할 때, 어김없이 머릿속에 떠오르는 초록색 물건이 있다. 군대와 대학 캠퍼스는 이것 없이 존재하기 힘들 정도다. 한편, 범죄 영화에서는 입을 틀어막거나 손발을 묶는 비인간적인 수단으로 오용(?)하기도 한다. 그리고 살갗에 붙였다가 떼어 내면 한순간에 털을 뽑아 내는 잔혹한 고문 도구로도 사용된다. 이 모두가 접착력 좋고 질긴 '청테이프'로 가능하다.

사실 청테이프 자체는 보잘것없다. 특별한 필요를 만나기 이전까지는 동그랗게 말려 있는 재료일 뿐이다. 이 끈적거리는 물건을 사용자가 어떻게 쓸지는 예측불허이자 그 결과로 만들어진 이미지도 다양하다.

거리에 던져진 무수한 초록색 점과 선 들과 더불어 부서진 곳을 칭칭 동여맨 초록색 피부를 쉽게 발견할 수 있다. 은색이나 황토색 변종도 즐겨 사용된다. 포장이사 회사 직원들은 격렬한 소리와 함께 날렵한 솜씨로 황토색 포장용 테이프를 척척 휘감으면서 박스를 봉한다. 이 포장용 테이프는 지하철에서도 만날 수 있다. 전동차를 관통하면서 상품을 파는 이들의 골판지 박스(주로 담배 포장재)를 가방처럼 만들어 주는 손잡이로 변신해 있다. 그저 테이프를 몇 겹 모아 붙인 것인데도 훌륭한 손잡이가 된다.

사람들은 손쉽게 구할 수 있는 이런 재료로 즉석 처방을 하면서 살고 있다. 이것은 여전히 많은 사람들이 활용하는 생활의 지혜 같은 것으로, 디자인의 완결성에 대해 다시금 생각하게 한다. 사실 수많은 물건이 수많은 디자이너의 손을 거쳐서 뽀얀 얼굴로 진열대에 오르고 팔리고 사용되고 있지만, 포장을 뜯는 순간부터 긁히고 파

이고 부서지기 시작한다. 주변에서 만나는 물건들은 처음의 화려함보다는 일상의 상처들을 고스란히 담고 있다. 잡지에 소개되는 티하나 없이 완벽한 물건들은 그야말로 환상에 지나지 않는다. 완벽함이란 결국 계산대에서 소비자 손으로 넘어갈 때까지만 유효한 것이다.

상처를 감싸는 비닐 피부

사용하면서 부서진 물건들을 품어 주는 것은 정작 이런 테이프와 접착제다. 작가 최정화는 시장통에 널브러진 의자들을 미술관에 가져다 놓았다. 상인들은 때가 꼬질꼬질한 구제품들을 어떻게든 감싸서 자신의 필요에 맞춰 놓았다. 스티로폼이나 천 조각으로 방석을 만들고, 철사와 테이프로 다리를 보강하고, 심한 경우에는 부목까지 대어 기어코 제구실을 하게 만들고야 만다. 꼭 이상이 있는 것이 아니더라도 좀 더 편하게 은박 쿠션을 덧대기도 하는데 이때도 청테이프와 포장용 테이프는 묵묵히 제 역할을 한다.

이런 관용의 미덕은 '코콘Kokon' 시리즈에서도 나타난다. 건축가이자 디자이너인 유르겐 베이Jurgen Bey는 상처받고 버림받은 의자와 책상을 PVC로 부드럽게 감싸 주었다. 항공기의 복잡한 부분을 덮을 때 사용하는 기술을 응용해서 낱개의 의자뿐 아니라 의자와 책상, 의자와 의자를 하나로 묶어 주기도 한다. 사실 이런 덮어씌움은 이른바 '하우징housing 디자인'이라고 하는 껍데기 디자인과는 다르다. 한때 미국의 스타일리스트들은 자동차와 기차, 냉장고, 심지어는 연필깎이까지 내용물과 관계없이 미려한 곡선의 껍데기를 씌웠다. 속도감이 진보의 이미지를 전하는 코드로 인식되던 당시의 상황을 고려하여 공기 저항을 줄여 주는 유선형 스타일을 차용한 것이다. 이러한 일종의 화장 기법은 그동안 디자인 업계에서도 비난을 받아

▲ 유르겐 베이가 디자인한 '코콘' 시리즈(1997).

◀ 황학동의 포장마차 의자.
플라스틱 의자에
은박 쿠션을 덧입혔다.

▶〈디자인 혹은 예술〉 전에
전시되었던 최정화의
설치 작업(2000).

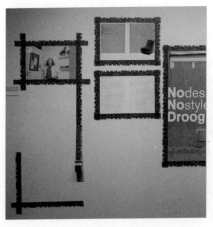

◀ 마티 기세가 디자인한
'즉석 액자'(2000).
고풍스러운 무늬가 인쇄된
테이프로 액자 효과를 낼 수
있다.

어바웃 디자인

왔다. 미끈한 외형으로 시각적인 효과를 극대화하려 했고, 또다시 새로운 외형으로 소비를 가속시켰기 때문이다.

반면에 '코콘'의 경우는 원래 형태를 그대로 드러내면서 새로운 살갗으로 감싸 부활시켰다. 물론, 상품과 예술작품의 모호한 경계에서 높은 가격으로 책정된 것은 탐탁지 않지만, 자꾸만 새로운 형태를 만들어야 한다는 강박관념에서 벗어나게 해 주었다는 점에서는 의미가 있다.

한편, 테이프가 갖고 있는 연속성에 착안해 일정한 패턴을 넣기도 한다. 운송 회사나 이삿짐 회사의 로고가 적혀 있는 것은 물론이고, 어떤 것은 작가들의 재미있는 상상력이 동원되기도 한다. 드록 디자인Droog Design Foundation의 '즉석 액자do frame'는 사진의 크기에 상관없이 즉석에서 액자를 만들 수 있다. 못을 박을 필요도 없다. 싸구려처럼 보이지만 테이프의 특성을 십분 발휘한 것이다. 이런 식으로 부자재가 제품으로 번듯하게 변신하는 일은 점점 많아질 것 같다.

도시의 피부

대표적인 커뮤니케이션 학자 마샬 맥루한Marshall McLuhan이 이야기한 신체의 확장을 적용하면 피부는 옷에서 확장하여 자동차와 아파트 외관, 도시 표면에 이르게 된다.

어떤 이는 익히 도시의 지형을 근육에 비유한 바 있는데 도시 표면은 신체의 확장이라기보다는 기계를 감싼 피부라는 말이 더 적절할 것 같다. 유기체로 표현하기에는 너무도 많은 보철술이 시행되었기 때문이다.

각 요소의 기능도 변질되어 있다. 건물의 옥상 광고판과 벽면의 간판들을 보면 건물의 실질적인 기능은 어쩌면 더 많은 표면을 확보하는 데 있는 것 같다. 미디어를 위한 건축물로 존재하거나, 건물

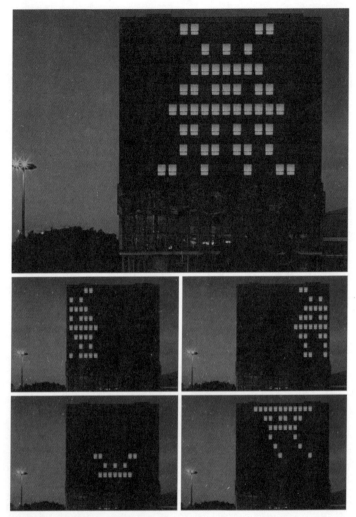

▲카오스 컴퓨터 클럽이 설립 20주년을 기념하여
베를린의 빈 건물을 인터랙티브 패널로 사용했다.
한 층에 18개의 창이 나있는 8층 건물이므로 총 144
픽셀이 되고 인터넷이나 모바일로 통제할 수 있다.

이바웃 디자인

자체가 미디어가 되기도 한다. 뉴욕의 타임스퀘어에는 입주자 없는 간판 탑이 있고, 건물 하나를 미디어 작업에 활용하는 예도 있다고 한다.

서울을 비롯한 각 도시에서 도시디자인이라는 이름으로 진행되는 사업들도 이러한 시각과 다르지 않다. 공간을 구획하고 주거와 이동의 문제를 해결하기 위한 계획이 어느덧 도시 전체의 표면 문제로 바뀌어 가는 것이다. 서울시가 2010년까지 '서울디자인거리' 25곳을 조성한다는 발표를 하자 한 신문에서는 「서울 거리, '성형수술'한다」라는 기사를 보도하였다. 〈미녀는 괴로워〉 도시 확장판 같이 비주얼로 승부를 거는 프로젝트의 이미지를 부각시킨다. 정말로 도시디자인 조성을 성형수술에 비유한다면 당장 필요한 것은 재건성형일 텐데 현재는 도시 경관을 얼굴에 빗댄 미용성형에 더 관심이 집중되고 있다. 중요한 점은 어느 것이든 부작용이 있을 수 있다는 것이다.

아름다운 피부를 위하여

테레사 리오단Teresa Riordan이 쓴 『아름다움의 발명Inventing Beauty』에는 매끄럽고 팽팽한 피부를 위한 인공적인 방법의 발달사가 수록되어 있다. 주름 방지용 크림에서 박피 기술, 그리고 성형수술에 이르는 기술이 개발될 수 있었던 이유는 분명하다. 미용역사가 길버트 베일Gilbert Vail은 "미국 여성은 언제나 자신을 보다 매력적으로 만들어 줄 수 있을 만한 온갖 종류의 기술 혁신을 다 체험해 보고 싶어하는 선구자들로 살아 왔다. 그러므로 미용업계 종사자들은 자신들이 추천하는 새로운 치료법을 여성들이 받아들이도록 유도하는 데 전혀 어려움을 느끼지 않았다."고 그 이유를 설명했다. 각색해 보면, 제품과 도시에도 적용할 만한 말이다.

디자인은 이제 '피부'의 역사를 쓰고 있다. 피부에 대한 열광은 쉽게 멈추지 않을 것이고 여전히 소모적인 것도 사실이다. 몸과 사물, 그리고 공간의 주체 스스로가 매력적으로 만들려고 노력해 왔고 어쩌면 그러한 욕망은 당연한 것인지 모른다. 그 덕에 우리 주변은 점점 섹시해지고 있다.

컨테이너 풍경

세계 이곳 저곳을 활보하는 강철 박스의 대다수를 차지하는 내용물은
합성수지, 엔진 부속, 휴지, 나사, 그리고 바비 머리카락이다.

— 마크 레빈슨, 『더 박스: 컨테이너 역사를 통해 본 세계경제학』 중에서

가을이면 런던과 도쿄를 비롯한 주요 도시에서 디자인 행사가 열린
다. 불과 몇 년 사이에 각 도시들이 경쟁하듯 디자인 페스티벌과 디
자인 박람회로 사람들을 끌어들이고 있고, 서울도 2008년부터 점
차 요란해지고 있다.

이런 행사에는 컨테이너가 곧잘 눈에 띈다. 튼튼한 구조체인데다
빌려 쓸 수 있다는 점에서 일시적인 행사에는 요긴한 전시 공간이
된다. 무엇보다도 컨테이너는 공장에서 찍어낸 듯 모두 같은 크기이
기 때문에 디자이너의 특색을 알아볼 수 있는 장점이 있다. 말하자
면 동일한 조건에서 비교할 수 있는 중립적인 공간을 제공하는 것
이다.

컨테이너와 디자이너

작가 입장이 아니라 클라이언트를 위해 일하는 제품디자이너에게
있어서 컨테이너는 마지막까지 디자인에 영향을 주는 요소다. 의자
의 경우만 하더라도 40피트 컨테이너에 몇 개를 넣을 수 있느냐가
중요한 문제이므로 의자의 폭과 간격을 최적화할 묘책을 찾아야만

▲▶〈도쿄디자인위크 2007〉
행사장 모습.

어바웃 디자인

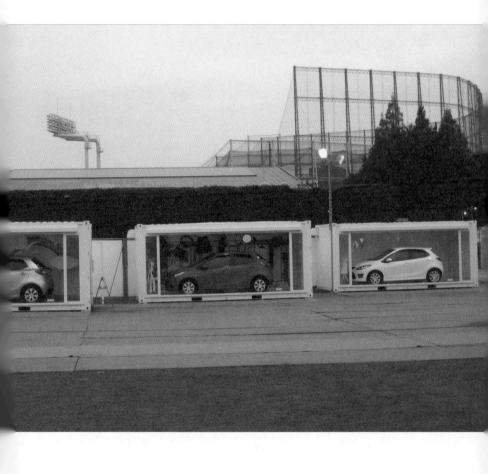

한다. 예컨대 1센티미터만 줄여도 한 줄을 더 넣을 수 있는 상황이라면, 부분적으로라도 디자인을 수정하지 않을 수 없다.

　미술관에서 일할 때 작품을 실은 컨테이너가 도착하고 봉인을 뜯으면서 몹시 긴장했던 기억이 난다. 대여처에서 작품을 싣기 전 작성한 컨디션 리포트대로 운송이 되었는지 하나하나 확인해야 하고, 문제가 발생하면 곧장 대여처나 운송사에 책임을 물어야 하기 때문이다. 이런 탓에 디자인 행사에서 전시 공간으로 놓인 컨테이너를 볼 때면 중립적인 전시 공간을 제공하는 강철 박스로만 보이지 않는다.

컨테이너가 만들어 내는 풍경

뭐니 뭐니 해도 컨테이너가 갖는 가장 강렬한 인상은 부둣가에 가득 쌓여 있는 모습이다. 어릴 때에는 거대한 크레인의 사열을 받으며 육중한 벽을 이루었던 그것들에 위압감을 느꼈지만, 차츰 익숙해지면서 알록달록한 레고 블록처럼 보이게 되었다.

　사실 컨테이너가 만들어 내는 풍경은 국가 경제의 지표를 시각적으로 보여 준다. 컨테이너가 가득한 부두의 모습은 곧 수출 호조를 뜻했다. 그러나 얼마 전 화물 운송 근로자들의 파업으로 컨테이너가 적체되자 이 모습은 오히려 부정적인 이미지로 언론을 통해 전해졌다. 그래서 컨테이너가 쌓여 있는 것보다는 이동하는 것이 훨씬 중요한 이미지라는 것을 알게 되었다. 컨테이너가 도로를 부지런히 오가고 배에서 오르내리는 것은 신진대사의 은유로 — 노사의 갈등 없이 — 국가 경제가 활기를 띠고 있음을 보여 주는 가장 명쾌한 이미지가 된 것이다.

　이런 컨테이너가 도심의 8차선 도로를 막는 수단이 되기도 했다. 컨테이너가 야적된 풍경을 광화문에서 만나리라고는 상상도 하지

못했다. 견고한 금속 상자들이 콘크리트 상자 같은 빌딩 사이에 놓여 묘한 분위기를 자아냈다.

컨테이너는 어떻게 등장했나

컴팩트 디스크의 지름부터 철도의 폭에 이르기까지 어느덧 규격화된 것의 특정한 크기가 어떻게 정해졌는지 궁금했는데, 최근의 몇 가지 사건 때문에 컨테이너의 크기에 대해서도 같은 의문이 생겼다. 때마침 국내에 소개된『더 박스: 컨테이너 역사를 통해 본 세계경제학The Box: How the Shipping Container Made the World Smaller and the World Economy Bigger』이 이런 궁금증을 풀어 주었다.

컨테이너의 크기를 정하는 일은 꽤 오랫동안 타협을 통해 이루어졌다고 한다. 표준을 정하는 일은 기대하는 만큼 그리 합리적인 과정을 거치지 않은 경우가 많은데 컨테이너 역시 예외가 아니다. 세계의 항구들이 각 지역의 특수성에 따라 관례적으로 사용하던 컨테이너 형식이 있었지만, 베트남 전쟁이 한창이던 때 긴박했던 군수 물자 수송, 그리고 컨테이너의 효용성에 주목한 결정권자들의 추진력이 함께 어우러지면서 결정되었다. 이제 그것은 거꾸로 다른 것들의 크기와 치수에 영향을 미치고 있다. 의자의 크기까지도 말이다.

그런데 정작 중요한 것은 치수의 통일 문제보다는 컨테이너가 등장하는 과정에서 일어난 변화들이다. 1956년 말콤 맥린Malcom Mclynn이 '아이디얼X' 호에 컨테이너를 실은 이래, 재료 공급처에 공장을 세우던 관례가 사라지게 되었다. 소비와 제조가 지리적 한계를 넘어서게 되면서 상품이 이동하는 경로가 훨씬 더 넓어진 것이다. 상식적으로 생각해 보면 원자재가 풍부한 곳에 공장이 들어서고 가장 가까운 항구로 운송하는 체계가 효율적이지만, 표준 컨테이너가 엄청난 수로 증가하면서 이런 상식을 뛰어넘을 만큼 운송비용이 너무

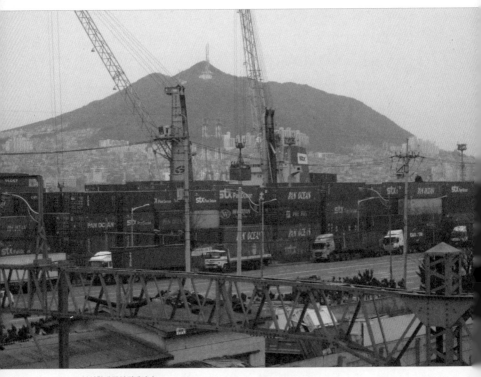

▲ 부산항에 쌓인 컨테이너.
국내 경기를 가늠하는
시각적인 지표가 된다.

어바웃 디자인

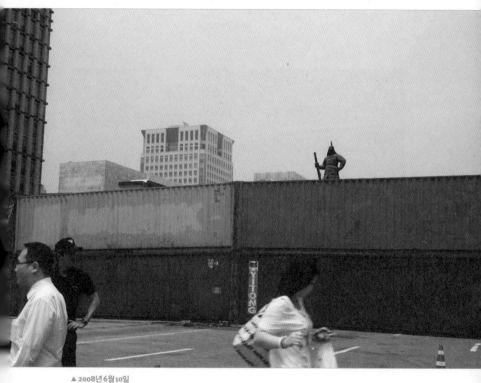

▲ 2008년 6월 10일
촛불대행진을 대비하여
광화문에 컨테이너가
쌓여 있다.

▲ 제주도 한 선착장에 마련된
 컨테이너 휴게공간.

어바웃 디자인

도 저렴해졌고, 결국 제조원가를 낮출 수 있는 곳을 찾아 길고 긴 물류 이동이 시작되었다.

비틀스와 바비 인형

컨테이너가 무역의 표준으로 자리 잡으면서 일어난 변화로 추정되는 것이 몇 가지 있다. 『더 박스』의 저자 마크 레빈슨Marc Levinson은 컨테이너의 등장이 세계경제의 변동을 일으킨 주된 요인이라고 강조하면서, 그 예로 영국이 컨테이너 방식의 무역 시스템 전환에 대비하지 못하여 제2차 세계대전까지도 유럽 무역의 주요 항구였던 리버풀의 몰락을 자초했다고 지적한다. 컨테이너 무역의 효시인 아이디얼X 호가 출항한 1956년에 존 레논John Ono Lenon은 리버풀에서 스쿨 밴드 쿼리멘을 결성했고 5년 뒤에 '비틀스'를 결성하여 일약 스타가 되었다.

당시 리버풀을 비롯한 영국의 젊은이들은 일자리를 얻기 어려운 상황이었다. 비틀스 멤버인 링고 스타Ringo Starr는 때마침 군대 징집까지 폐지되어 모두가 무엇을 해야 할지 몰랐다고 회고했다. 젊은이들은 갑자기 늘어난 시간을 음악으로 채워 갔고, 거리에서 밴드가 연주하고 음악을 듣는 것이 활발해지면서 영국에서 로큰롤이 성장한 계기가 되었다고 설명하는 이도 있다. 마크 레빈슨의 주장을 과장한다면 컨테이너 시스템은 비틀스의 탄생과도 무관하지 않다.

또 한 가지 변화는 컨테이너가 인공적인 셀cell처럼 표준 단위로 자리잡고 그것의 이동성이 미덕으로 받아들여졌다는 점이다. 컨테이너는 공사장에서 곧잘 현장 사무소 역할을 하고, 동네 공터에서 역전의 용사들이 지역 봉사를 하기 위한 아지트 역할을 한다. 뿌리 없는 나무처럼 언제고 옮길 수 있는 생활 공간으로 활용되는 컨테이너는 실제로 전통적인 생산과 공급 체계의 토대를 송두리째 바

꾸어 놓았다. 다음 인용문은 이 점을 잘 설명해 준다.

"바비의 나일론 머리카락은 일본에서 만든 것이고, 플라스틱 몸체는 타이완에서 만든 것이며, 색료는 미국, 면 옷감은 중국에서 만든 것이다. 작은 인형에 불과한 바비만의 제조 공급망은 이렇게 전 세계로 뻗어 나갔다."

시스템이 디자인하다

결과적으로 컨테이너 덕에 만 원짜리 몇 장으로 옷과 운동화를 구입할 수 있게 되었다. 엄밀히 말하면 컨테이너를 실을 수 있는 배와 그 배가 접안할 수 있는 부두, 컨테이너를 들어올리는 크레인, 수많은 컨테이너를 정확히 분류하고 목적지로 향하는 트럭에 옮겨 싣도록 하는 관리 프로그램을 한꺼번에 움직이는 시스템의 힘이다.

이런 것을 생각하면 제품의 부분적인 형태를 디자인하는 일이 무색해진다. 하다못해 부품을 생산하는 공장 몇 곳만 둘러보아도 과연 디자이너가 디자인을 하는 것일까 하는 우문을 던지게 된다. 여기에다 제품의 가격까지 고려하면 더 복잡해진다.

이케아의 가구를 구입하고 조립하면서, 디자이너 이름이 표기된 설명서까지 딸려 있고 디자인도 나쁘지 않은 물건이 어떻게 이토록 싼 값에 유통될 수 있을까 생각하게 된다. 지금도 저임금 국가를 향해 바다 위를 떠 가는 컨테이너 속에는 바비 인형의 머리카락과 어떤 디자이너의 창의력으로 탄생한 물건의 부품이 빼곡히 쌓여 있을 것이다.

어바웃 디자인

지하철별곡

먼저, 거지가 손을 내민다
다음, 장님이 노래 부른다
그 뒤를 예언자의 숱 많은 머리
휴거를 준비하라 사람들아!
외치며 깨우며 돌아다니지만

세 여인이 졸고 있다
세 남자가 오고 있다

오전 11시 지하철
실업자로 만원이다

- 최영미의 시, 「지하철에서」 중에서

지하에 대한 안 좋은 기억이 있다. 반지하방에서 생활하면서 느낀 그 축축함이 지금도 비 오는 날이면 다시금 떠오르기 때문이다. 내 방바닥보다 높은 화단에 떨어지던 빗줄기, 벽면을 타고 증식하던 곰팡이, 한낮에도 전등을 켜야 하는 좁고 어두운 공간, 나프탈렌과 물 먹는 하마 등 당시의 단편적인 풍경과 사물들이 어른거린다.

그래도 어디 지하철만 하랴. 굳이 대구 지하철 참사를 언급하지 않더라도 반지하방의 불안함은 지하철 앞에서 명함조차 내밀 수 없다. 어둡고 좁은 런던 지하철을 타 본 뒤에는 서울의 지하철이 상대적으로 쾌적해 보여서 감사한 마음으로 이용하게 되었지만 지하 공간은 여전히 불안하기만 하다.

개인적인 느낌이야 어찌 되었든 이 공간은 피할 도리가 없다. 도

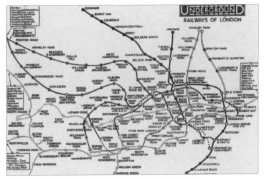

▲ 초기의 런던 지하철 노선도.
지리적 개념의 지도에
충실하게 노선을 표기했다.

▼ 1933년의 런던 지하철 노선도.
해리 벡은 정식으로 업무를 의뢰받은 바
없이 여가시간을 활용해서 기존의 지도를
정리했고, 이 제안이 받아들여지면서
교통지도에 일대 변혁을 일으켰다.

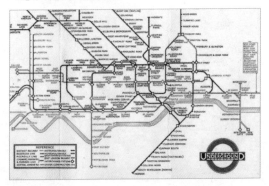

어바웃 디자인

시에서 생활하는 한, 하루에도 한두 번쯤 오르내리게 된다. 긴 통로로 연결된 이 지하 세계는 점점 더 복잡하게 꼬이면서 확장되고 있고 갖가지 활동이 일어나고 있다. 여기에 얼마간의 사람들이 머무르게 되면서 지상의 일상을 간결하게 모방하고 또 지하 공간에서 벌어지는 특별한 현상과 어우러져 일정한 패턴을 형성하고 있다. 이런 점을 생각하면 지하철은 하나의 디자인 학습 모델이 될 수 있다. 비교적 한정된 공간에서 집약된 몇 가지 항목을 따라가면 전반적인 디자인 문제를 살펴볼 수 있기 때문이다.

지 도

지하에서는 지상보다 방향을 가늠하기가 훨씬 힘들기 때문에 지도가 중요하다. 가장 오랜 역사를 갖고 있는 런던 지하철은 초기에 지리적 관점에 충실한 노선도를 사용하다가 1933년부터 전혀 새로운 형식을 갖춘 노선도를 사용하기 시작했다. 당시에 임시직 전기 제도공이었던 해리 벡Harry Beck이 독자적으로 '논리적인 약도schematic diagram'를 고안한 것이다. 지하철을 이용하는 사람들이 필요로 하는 정보는 정확한 방위와 거리가 아니라 자신이 갈 곳이 몇 정거장이고 몇 분이 걸리는가이다. 해리 벡이 논리적인 약도를 만들게 된 데는 아마도 전기 배선도가 중요한 단서가 되지 않았을까 생각한다. 아무튼 이것은 런던 지도 위에 몇 가지 색으로 환승역의 표기와 설명문의 위치 정도만 나타냈던 것에서 실질적인 정보 전달의 측면으로 뛰어넘는 획기적인 시도였고, 현재 세계의 모든 운송 수단에서 네크워크를 표현하는 방식의 근원이 되고 있다.

서울의 지하철 노선도 역시 해리 벡의 포맷을 그대로 따르고 있고 사람들도 쉽게 인식하고 있다. 그러나 주거지역이 팽창하고 이에 따라 노선이 늘어나면서 점점 색을 구분하기 어려워지고 있다. 멀쩡

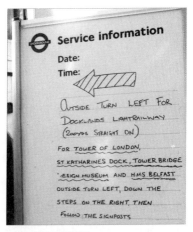

▲ 런던 타워힐 지하철 역의
임시 안내판.
이용객들의 문의가 잦은
목적지를 찾아가는 방법을
일러두고 있다.

어바웃 디자인

한 사람도 노란색과 오렌지색, 황토색의 아슬아슬한 차이 때문에
꼭 몇 호선인지 숫자를 확인해야 하는데 색약인 사람들은 어떨지
모르겠다.

사 인

지도 못지않게 중요한 것이 사인이다. 방위를 짐작할 수 있는 이정
표가 없는 지하에서는 사인이 유일한 길잡이다. 잘못된 비상구 사
인을 따라가서 봉변을 당한 사례도 간간이 접하게 된다. 생각해 보
면 지하에서 사인으로만 정보를 전하기란 여간 어려운 일이 아니다.
어떤 디자이너라도 각 역의 불특정 다수가 오해하지 않을 만한 사
인을 만들기는 어려울 것이다.

　여러 번 시행착오를 거쳐서 덧입혀지는 사인들을 보면서 일률적
인 형식으로 사인을 부착하는 것이 과연 옳은 것인가 하는 생각도
해 본다. 실제로 사람들은 복사용지에 출력하거나 손으로 쓴 안내
문이 가장 최신 정보라는 것을 자연스레 인식하고 있다. 지하철의
모든 사인을 통합하려 한 야심 찬 디자인 프로젝트는 결국 역무원
이 뽑아 낸 문장과 한글 워드프로세서의 클립아트 이미지에 가려
버리고 만 것이다. 역무원은 자신이 몸담은 공간에서 이용자들이
가장 필요로 하는 정보가 무엇인지 어디가 가장 헷갈리는지 잘 알
고 있다. 최선책은 아니더라도 헛걸음하지 않게 해 주는 해결책을
지속적으로 내놓고 있다.

　런던의 한 지하철 역에서 아예 화이트보드로 최신 정보를 제공
하는 경우를 본 적이 있는데 어쩌면 이것이 현명할지도 모르겠다.
기본 사인의 부족한 점과 변경 사항을 가장 먼저 살펴볼 수 있게 하
는 것이다.

상품

잡지와 신문 판매대를 빼고는 역내에서 공식적으로 상품을 판매하는 곳은 없다. 더구나 지하철 안에는 기차에서 볼 수 있는 홍익회 수레도 없다. 그렇지만 누구나 한 번쯤 지하철에서 물건을 사 본 적이 있을 것이다.

물건 파는 이들은 객차를 누비면서 여름에는 부채와 비옷을 소개하고 바깥의 기상 정보를 모르는 승객들에게 지금 비가 온다는 귀한 정보를 알려 주면서 우산을 팔기도 한다. 가을로 접어들면 선풍기 커버, 겨울이면 옷솔이 등장한다. 음악 CD와 앨범, 건전지, 랜턴도 수시로 나타난다. 누가 이 품목을 정하고 디자인하는지는 몰라도 부담 없는 가격대와 가방에 들어가는 크기, 괜히 필요할 것 같은 기능으로 사람들을 혹하게 한다. 거기에 판매하는 사람의 입담도 큰 역할을 한다. 이 전체가 거래 대상이 되어 사람들에게 결단을 촉구하게 된다.

전단

위의 경우와는 약간 다른 거래도 있다. 감성을 자극해서 일방적으로 돈을 요구하기도 한다. 앞을 보지 못하거나 몸이 불편한 이들을 앞장세우는 경우가 대부분이지만 간혹 말 없이 전단을 나눠 주는 경우도 있다. 서로 게임의 법칙을 익히 알고 있는 처지인지라 예전처럼 구구절절 설명하면서 연민을 이끌어 내고 진실과 거짓을 가늠할 만큼의 여유도 주지 않고 짧은 시간 동안 알아서 판단하도록 요구하는 것이다.

전단의 포맷은 대체로 A6 사이즈의 낡은 종이(연륜)에 맞춤법이 맞지 않은 비뚤비뚤한 글씨(교육의 기회를 갖지 못했음)가 흐릿하게 복사(자원의 빈약함)되어 있다. 화려한 문체와 섹시한 이미지를 동원

하면서 공들여 디자인한 전단으로 사람들의 구매심을 자극하는 것과는 정반대의 접근 방법이다. 아무튼 지하철 전단은 나름의 전략에 따른 글꼴과 레이아웃이 있다.

소 리

한때 지하철의 소리를 채집한 적이 있다. 도착을 알리는 안내 방송과 신호, 제동을 걸 때 생기는 파열음과 문이 열리고 닫히는 기계음, 게이트에서 교통 카드를 인식하는 전자음 ― '삑' 하는 짧은 음이지만 여러 사람이 몰리는 출근 시간에는 연속적으로 소리를 낸다 ― 까지 다양하다.

또 어떤 게이트에서는 '처리되었습니다', '이용해 주셔서 감사합니다'라는 음성 때문에 매일 아침 닭살이 돋는다. 뭐 그리 알려 줄 것도 많고 하고 싶은 말들이 많은지 모르겠다.

물론 육성도 있다. 물건 파는 이들의 특유한 목소리도 있고, 전도하는 이들의 권고와 간증도 있다. 운동권 학생들의 호소가 울리던 때도 있었다. 모든 소리를 묵묵히 참고 지난다. 어느 나라보다도 저렴한 운임을 지불하고 있으니 이 정도는 견뎌야 하지 않겠냐면서.

환 승

앞의 내용은 지하철을 갈아타면서 총체적으로 경험하게 된다. 우선 노선도에 나타난 태극모양을 찾아서 환승역을 확인하고 다음 역에 대한 안내 방송과 함께 새소리나 음악소리가 들리면 확신을 갖고 내린다. 기둥과 천장에 부착된 유도 사인을 따라 이동한다. 이 과정에서 혼선을 주는 수많은 유사 정보 사이를 헤집고 지나가야 하고, 경고와 광고의 전자음에도 정신을 똑바로 차려야 하며, 돌출된 신문 판매대와 자동 판매기 등도 잘 피해 가야 한다. 형광등이

▲ 언젠가부터 우리의 일상에
테러가 위험 요소로 다가왔다.
이것이 지하철에 미친 영향은
쓰레기통을 봉인하는 일이었다.
그래도 쓰레기는 죽지 않는다.

▼ 시행착오를 거치면서 추가된
정보는 노골적일 때가 많다.
'이 정도면 알아보겠죠?'라고
말하는 것 같다.

어바웃 디자인

▼ 플랫폼 바닥과 벽에는
새로운 정보와 장치가
곧잘 등장한다.

도열한 초현실적인 긴 복도를 지나더라도 인파를 거스르지 않도록 멈추지 말고 걸어가야 한다. 다행히 에스컬레이터가 있다면 오른쪽에 바짝 붙어 있어야 한다.

지하철을 갈아타는 과정은 두뇌회전을 빠르게 하는 이점도 있다. 경제성의 원리를 충실히 반영하여 힘을 덜 들이고도 빨리 이동할 수 있는 경로를 찾는 것이다. 친척 할아버지께서는 다리가 약하신 할머니가 나들이할 때면 목적지에 따라 계단을 내려가거나 에스컬레이터를 이용할 수 있는 노선과 환승역, 승하차 위치 등을 정확히 알려 주신다. 승강장의 맨 앞과 맨 뒤를 착각해서 번번이 먼 길을 돌아가는 나에 비하면 가히 '환승의 기술'을 득하신 분이다. 디자인 방법론으로는 어르신의 생활의 지혜를 감히 따라잡지 못한다.

아침

편의점 주변의 너저분한 지난밤의 흔적들을 지나, 잡다한 활자와 이미지가 조합된 공짜 신문과 전단을 나눠 주는 아주머니들을 뿌리치고, 삑삑거리는 게이트를 밀고 내려가 예의 그 자리에 멈춰 서서, 전동차의 도착을 알리는 요란한 소리에 기계적으로 탑승 자세를 갖추고, 벌어진 순대 또는 김밥 옆구리로 들어간다. 거기에는 또 잡다한 활자와 이미지가 조합된 공짜 신문을 열심히 읽고 있는 사람이 있고, 그 신문을 바삐 주워 모으는 사람도 있다.

지하철은 도시에서 접하는 디자인이 집약된 공간이지만 도시 근교에서 출퇴근하는 이들에게는 최영미의 시 「낙서」에서처럼 '밥벌레가 순대 속으로 들어가고' 나오는 일이 반복되는 무의미한 공간일 수도 있다. 하나하나 따져 보면 엄청나게 많은 정보와 장치가 지하 공간을 메우고 있고 여기에 다양한 기교가 동원되고 있지만, 현실의 수용자들에게는 너무나 귀찮은 것들일 뿐이다. 개인적으로도

어바웃 디자인

지하철 역사와 지하철이 거대한 광고판을 형성하는 기계로 보이고, 미디어가 끊임없이 시각과 청각을 교란시키는 느낌을 받는다.

이제 디자인은 시각 경험에 시간이라는 차원과 빈도에 따른 경험의 차이가 더해지면서 더욱 복잡한 측면을 감안해야 하지 않을까. 지하철 세계를 탐사하면 기호의 공해 속에서 거부당하는 디자인을 발견한다. 전동차 안에서 어쩔 수 없이 바라보는 벽면의 광고물은 트림이 나는데도 꾸역꾸역 목구멍으로 밀고들어오는 무언가를 닮은 기호들이다. 게다가 한 회사의 광고가 전동차와 스크린도어를 통째로 차지하고 있을 때는 섬뜩한 느낌마저 든다. 그 앞에서 수용자는 거부권을 행사할 수 없다.

다시 잡다한 활자와 이미지가 조합된 공짜 신문을 나눠 주는 아주머니들을 떠올린다. 아침마다 양쪽에서 신문을 나눠 주는 그분들은 아주 상냥하지만 그러한 태도나 신문의 레이아웃, 기사의 신빙성, 특수한 가방의 구조와 형태에 대해 아무런 관심이 생기질 않는다. 그저 "비켜 주세요."라고 말할 뿐.

사람들이 많이 오고 간다는 것 때문에 지하철에서는 점점 상업 활동이 기승을 부린다. 따라서 점점 더 드나드는 관문이 복잡해진다. 우리에게는 얼마나 대단한 디자인이 필요할까? 정말로 디자인 수준이 문제일까? 제각기 뛰어난 디자인이 제자리를 잡지 못한 것일 수도 있다. 하지만 정작 중요한 것은 수위 조절이다. 일상은 프레젠테이션 현장이 아니다. 항상 최고의 디자인을 결정할 필요는 없다. 일체성을 주려고 모든 그래픽을 억지로 맞출 필요도 없다. 불필요한 항목, 예컨대 잡다한 활자와 이미지가 조합된 공짜 신문이라든가 무의미한 픽토그램, 게이트의 이상한 전자 음성은 디자인을 잘 해야 하는 것이 아니라, 삭제해야 할 것들이다.

어바웃 디자인

예견된 부가 장치들

물이 부족한 도시에서 흔히 볼 수 있는 이 물탱크는
모두 노란색으로 칠해져 있다.
하지만 왜 물탱크를 노란색으로 칠해야 하는지는
공장에서도 알지 못한다.
으레 노란색 물탱크가 많았기에
서울 물탱크는 노란색으로 칠하고 있으며
이제 서울의 노란 물탱크는
도시 그리드에 하나의 좌표처럼 옥상에 놓여 있다.

- 아티스트 박용석의 작업노트 중에서

지구 온난화 탓인지 여름은 점점 더 뜨거워진다. 전례 없는 이상고
온 현상으로 유럽에서는 노인들이 사망하기도 했다. 그러나 우리
는 사계절의 급격한 온도차를 대비한 실내 공간에서 생활하는 덕
에 큰 타격을 받진 않는다. 가정에 냉방 설비를 갖추는 것이 어렵던
시절부터 이미 우리의 할머니, 할아버지 들께서는 가까운 은행에서
더위를 피하는 지혜를 사용해 오셨다.

에어컨과 스카이라이프

어느새 가정용 에어컨도 많이 보급되었다. 주변 아파트를 쳐다보면
이를 실감할 수 있다. 고층 아파트를 짓게 되면서 냉방 장치를 실내
에 두기 시작했지만 아파트와 상가 벽면에는 아직도 에어컨 실외기
가 많이 노출되어 있다. 콘크리트 장막에 단추처럼 다닥다닥 달려

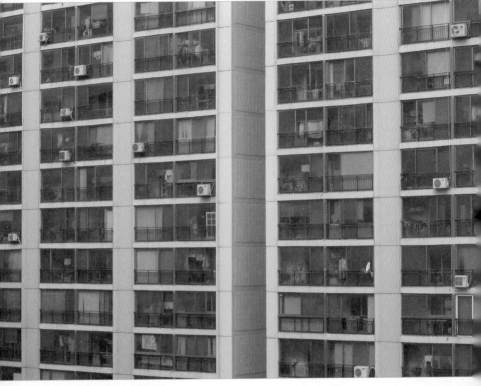

▲ 서울시내 한 아파트의 외벽.
벽면에 에어컨 실외기가
불규칙하게 붙어 있다.

▶ 서울보다 더 무더운
도쿄에서 에어컨은
필수품이겠지만 사적인
공간과 공적인공간의
경계가 되는 벽면 너머로
밀어내지 않는 것 같다.

◀ 에어컨 실외기는
같은 회사 제품이라도
조금씩 다른 모양을
하고 있다.

어바웃 디자인

있는 실외기는 에어컨 설치 분포도를 그대로 보여 준다. 서울 각 지역의 건물들을 표본추출해서 사진을 찍으면 더 정확한 정보를 확인할 수 있을 것이다. 자세히 살펴보면 에어컨 제조회사의 시장 점유율도 짐작할 수 있고, 한 세대의 실외기 대수로 경제력을 판단할 수도 있다. 또 골드스타와 엘지의 차이나 로고의 빛바랜 정도도 구입 시기가 언제쯤인지 가늠할 중요한 단서가 된다.

아파트 실내 공간을 조금이라도 더 확보하려고 베란다를 유리창으로 막아 버리는 바람에 아파트 외벽은 완고한 평면이 되고 실외기는 그 면을 넘어서 허공에 매달리게 되었다. 외벽 바깥으로 노출된 실외기들은 가뜩이나 자동차와 불법 간판이 점유하여 좁아든 보행 공간을 간간이 튀는 물방울과 훈훈한 열기로 한층 더 위협하고 있다.

에어컨과 쌍벽을 이루는 사물이 있으니, 그것은 바로 '스카이라이프'다. 삐죽이 나온 이 접시는 에어컨과 함께 도시의 패턴을 만들고, 시골집 지붕에도 올라가 마치 문명의 접촉점인양 하늘을 향하고 있다. 그것을 통해 공중에 뿌려지는 수많은 채널을 즐기는 삶, 즉 스카이라이프를 즐기게 되는 것이다. 최근에는 방송 콘텐츠까지 제공하는 인터넷망이 구석구석 연결되었기 때문에 접시 없이도 그 삶을 즐기게 되었다.

옥상의 노란 물탱크도 빠질 수 없다. 서울 지하철 2호선을 따라 돌면서 잠깐씩 지상에서 만나는 풍경은 대체로 노란 물탱크들의 도열이다. ―부산에는 파란 물탱크가 주를 이룬다― 어떤 이의 설명에 따르면, 다세대주택을 지을 때 집주인들이 물탱크실로 건축 허가를 받은 뒤 개조해 셋방을 들여놓으면서 물탱크가 옥상으로 밀려났다고 한다.

이렇듯 결국은 나중에 부가될 것을 알면서 디자인에 반영하지 못하는 경우도 종종 볼 수 있다. 이와 관련된 업종이 발생하면서 추가와 변경이 관례화되는 것이다. 다만 디자인 과정에서 이를 인정하지 않을 뿐이다.

집 안은 또 어떨까. 집을 옮길 때마다 짐을 걷어 내고 발견하는 무수히 많은 못 자국은 여러 가지 장치들이 설치되고 해체되었음을 말해 준다. 화장실만 하더라도 꽤 많은 장치가 추가된다. 몇몇 디자이너는 이런 부가장치들로 일어날 상황을 예측하고 반영한 디자인을 내놓기도 한다.

드룩디자인의 '기능 타일Function Tile' 시리즈는 화장실에 필요한 여러 가지 장치를 아예 벽면에 부착할 것을 제안한다. 수건걸이, 칠판과 같이 단순한 것부터 콘센트와 거울을 함께 부착해서 면도를 할 수 있게 한다거나 텔레비전을 장착한 일체형의 적극적인 시도까지 포함되어 있다.

작가 박진우의 '고리고리 라이트'는 전형적인 조명 형식을 갖추고 있지만 다양한 상황에서 적용 가능한 특징을 갖고 있다. 못 하나만 있으면 설치할 수 있는 간결함뿐 아니라, 몸에 두른 전선이 흰색 또는 검은색의 판재와 대비를 이루면서 전원과의 거리에 구애받지 않게 해 준다. 흔히 가전제품의 남는 전선을 어떻게든 감추려고 전선을 묶는 물건을 사용하기도 하지만 이 제품은 그런 고민을 덜어 준다.

방과 거실을 생각하면 스티븐 벅스Stephen Burks의 '나무판Plane of Wood'을 사례로 들 수 있다. 도시인의 이동성에 주목하여 새로운 스타일로 해석한 비정형적인 이동식 가구다. 더 이상 벽에 못 박느라 애쓸 필요 없다는 것을 생각해 보면 꽤 흥미 있는 제안이다.

덧씌우기 또는 내게 맞추기

하지만 아직 —어쩌면 영원히— 우리의 일상은 그것과 거리가 멀다. 인테리어 디자이너들이 달려들어서 구석구석 신경 쓴 새 아파트를 지어 놓으면, 정작 입주자들은 짐을 풀기 무섭게 인테리어를 싹 바꿔 버린다. 스타일과 컬러 등의 최신 경향을 분석하여 최신형 승용차를 내놓으면 출고하자마자 카센터로 직행해서 룸미러를 바꾸고 창유리를 틴팅하는 것은 기본이고 의자에 가죽 시트나 티셔츠를 덮어 씌우고야 만다. 표면 강도를 높이기 위해 첨단 라미네이팅 기법으로 제작한 새 책상에도 영락없이 유리판이나 고무판이 올라가고, 엉덩이와 허리의 부담을 줄이기 위해 좌판과 등판 곡률을 계산해서 설계한 사무용 의자에도 방석과 쿠션이 놓인다. 디자이너 입장에선 존재감을 상실할 만한 풍속도다.

어떻게 보면 텔레비전 위에 빨간 융을 깔고 또 수화기에 레이스 달린 덮개를 감싸 온 애틋한 정서의 연장일 것이다. 그러면서도 새로 지은 아파트에 입주가 시작될 때마다 으레 발코니 확장과 개조로 멀쩡한 실내 벽체를 부수는 인테리어 공사가 진행되는 것에서 집을 꾸미기 위한 강박증과 주거 면적을 더 확보하려는 사적 공간에 대한 욕망을 발견하게 되기도 한다. 따지고 보면 이런 욕망보다는 수용자에게 여러 가지 가능성을 열어 놓지 못한 디자인, 그리고 트렌드와 홈 데코레이션에 대한 혼란스러운 정보가 문제의 발단이다. 결국 이 과정에서 좌충우돌하게 되고 오늘 우리의 일상은 활기차면서도 한편으로는 기괴한 풍경을 그려 내고 있는 것이다.

어바웃 디자인

▼ 스티븐 벅스가 디자인한
'나무판'(2002).
라미네이트 합판에 옷걸이,
조명, 오디오 등 여러 가지
하드웨어를 부착했다.

▼ 박진우의 '고리고리 라이트'
시리즈(2005). 전원과 조명기구의
거리에 구애받지 않고 유연하게
대응할 수 있고 전구의 방향도
자유롭게 놓을 수 있다.

단박 인터뷰

이 인터뷰는 2007년 5월부터 2008년 11월까지 인기리에 진행된 KBS-TV의 '단박 인터뷰' 형식을 패러디한 것임을 밝힌다. '단박 인터뷰'는 진행자인 김영선 PD가 유명 인사를 만나 인터뷰를 하는 방식으로 진행되었다. 각 회마다 유명 인사의 애창곡이 나오면서 한 회 방송분이 끝나는 것이 특징이다. (위키백과 참고)

김상규(이하 김): 웰컴 투 단박 인터뷰! 아임 낫 김영선 벗 아임…….

나스 믹^{Naas Mik}(이하 믹): 안녕하세요?

믹: 아, 정말로 우리말을 하시는군요. 한국에 오신 지 꽤 된 건 알았지만……. 어쨌든 다행입니다.

믹: 아주 잘하지는 못합니다. 디자인 업무에 지장이 없을 정도만 합니다.

김: 업무에 지장이 없을 정도면 굉장히 잘하시는 것 아닌가요?

믹: 사무실에서 주로 컴퓨터하고만 대화하니까요.

김: 생각해 보니 그렇겠네요. 먼저 한국에 오신 계기를 여쭤야 할 것 같은데요. 아일랜드 출신으로 알고 있습니다만.

믹: 1991년, 그러니까 한 20년 전, 더블린에 금성사 디자인 연구소가 설립되었고 당시에 대학생 워크숍에 참여하게 되었습니다. 그것이 인연이 되어서 대학원을 마치고 한국에 디자이너로 오게 되었습니다. 친구들이 부러워했어요.

김: 제가 그동안 쓴 디자인 에세이 몇 편을 모아서 출판하려고 하는데 아무래도 전문가 인터뷰가 있으면 좀 더 쉽고 친근하게 이해할 수 있을 것 같아서 모셨습니다.

믹: 고맙습니다. 저도 보내 주신 글을 읽었는데 이전에 다른 잡지에서 읽은 것도 있더군요.

김: 「허스토리」, 「새야」 등 대부분 폐간되어서 희귀본이 되었을 텐데, 그걸 읽으셨다니 놀랍습니다. 그런데 어떠셨어요?

믹: 나는 디자인이 유용한 물건을 만드는 것에 충실해야 한다고 배웠고 여전히 그것이 중요하다고 생각합니다. 김 씨가 쓰신, 참 김 씨라고 하면 실례라고 하던데…….

김: 괜찮습니다. 저도 믹 씨라고 부르죠.

믹: 네, 암튼 김 씨가 쓴 내용은 내가 생각하는 디자인과는 조금 다릅니다. 물론 디자인이 일상생활과 관련되어 있고 폭넓게 보면 다 디자인이긴 합니다만.

김: 모두 다 디자인이라고 생각한 것은 아닙니다. 우리가 사는 현실에 대한 이해가 중심이고 디자인은 그것을 이해하는 단서인 셈이죠. 제가 아는 것도 디자인이니 그것을 폭넓게 적용해 본 것뿐입니다.

믹: 그 말이 그 말인 것 같은데요.

김: 쇼케이스에 놓인 것에서 벗어나서 그것이 현실에서 사용되면서 변형되고 닳는 것, 또 사람들이 어떻게 이해하는가 하는 것까지 살펴보려 한 것이죠. 책 얘기는 이쯤에서 정리하고요, 한국의 디자인에 대한 믹 씨의 생각을 듣고 싶어요.

믹: 그런데 왜 꼭 한국 사람들은 외국인에게 어떻게 느끼는지 묻지요? 사실 저도
　　수많은 외국인의 한 사람일 뿐이고, 또 외국인이 어떻게 느끼는지가 아주 중요한
　　것도 아닌데.

김: …….

믹: 예민하게 반응한 것 같군요. 사실 한국의 디자인은 이미 해외에서도 인정을
　　받았다고 생각합니다. 삼성과 LG 같은 대기업의 제품은 인기가 높습니다. 물론
　　한국의 디자인이라는 특징은 모호합니다만.

김: 국가별 특성이 의미 있다고 생각하시는군요. 한국 기업의 디자인이라고 해서 꼭
　　한국적이어야 하는 걸까요?

믹: 네덜란드, 일본, 독일, 이탈리아 등 각 나라마다 특징이 있다고 생각해요. 한국
　　사람들은 뭔가 다른 점이 분명히 있으니 당연히 특징이 반영되지 않겠어요?
　　정부 차원에서 신경 쓰는 것 같은데요. 국가 브랜드를 알리는 조직도 그래서
　　생긴 것 아닌가요?

김: 글쎄요, 한국적 디자인과는 무관한 것 같아요. 세계적으로 성공한 브랜드가
　　있으면 좋겠다는 뜻이겠죠. 두바이처럼 도시 브랜드 전략도 세우고 명품 건축도
　　짓고 하니까요. 믹 씨 말대로 해외에서 한국 디자인 수준이 높게 평가받는다면
　　한국의 일상생활 환경, 아니 대중의 감성은 어떤 수준이라고 봅니까?

믹: 일상적인 공간의 디자인 수준을 말하는 건가요, 아니면 한국인들의 디자인
　　안목?

김: 공공디자인 얘기가 나올까 봐 급히 질문을 바꾸다 보니 혼선을 빚었군요.
　　정치와 정책의 이해관계에 맞물려 디자인 문제가 거론되면서 디자인 자체를
　　문제로 삼는 구도라서 안타깝거든요.

믹: 이해합니다. 우선, 서울에서 몇 년밖에 살지 않은 이방인에게 '한국인'은 너무
　　큰 범위니까 그냥 시민이라고 할게요. 시민의 디자인 안목이라고 하더라도
　　공공디자인과 연결시키지 않을 수 없어요. 제가 사는 동네도 작년부터 '디자인
　　사업'이라고 안내문이 붙은 공사가 진행되었는데 주민들 얘기가 분분해요.

김: 디자인의 범위를 넓게 보지 않으신다고 하기에 한국 사람들의 라이프스타일을
　　염두에 두고 여쭤 본 것인데 방금 말씀하신 것은 조금 다른 입장이군요.

믹: 그렇게 되나요? 얘기하려는 핵심은 '디자인'이라는 이름을 걸고 일어나는 일이
　　자신의 생활 공간에 변화를 주니 당연히 할 말이 많다는 것이고요, 제가 본 한국,
　　아니 서울 사람들은 대체로 세련되었어요. 소비 수준이 높아서 그런지 유럽의
　　도시에서 보는 것보다 훨씬 잘 차려입는 것 같아요.

김: 해외 디자이너들은 대체로 너무 비슷비슷하다고 하던데요. 똑같은 모습의 고층 아파트가 즐비하고 무채색의 중형차가 도로에 많다는 얘기도 하고요.

믹: 단조롭다는 뜻인가요? 그렇지 않아요. 이 주변만 둘러봐도 현기증 날 만큼 다이내믹하거든요. 다이내믹 코리아!

김: 단조로움이 아니라면 개성이 없다는 말로 받아들이면 될까요?

믹: 시내에서 마주치는 사람들을 보면 다들 연예인 같아서 그런 느낌을 받은 적은 있어요. 한국에는 디자인 전공자가 엄청나게 많다고 하던데 그래서 그렇게 멋쟁이들이고 불경기에도 고급 브랜드 상품이 잘 팔리나 봐요.

김: 디자이너들이 아무래도 브랜드를 많이 알긴 하지만 그것을 소비할 만큼 돈을 많이 벌지 못해요.

믹: 일은 많이 하면서 돈도 못 버는 전공이라면 비싼 등록금 내고 4년, 6년씩 대학을 다니는 이유가 뭐죠? 모두 디자이너가 된다는 보장도 없는데. 알았다! 고급 소비자를 양성하는 거군요. 내수 시장 활성화를 위해서 바람직한 일이죠.

김: 아무렴 대학이 그래서야 되겠습니까?

믹: 어떤 식으로든 디자인은 자본주의의 에이전트이고 디자이너는 소비로 인도하는 안내자인 건 맞잖아요. 한국에서는 정부도 시민들도 그러길 원하고 있잖아요. 기업은 대박을 터트려 주길 바라고, 소비자들도 멋진 상품을 늘 기대하고…….

김: 그래서 착한 디자인을 표방하는 것인가 보군요. 토 달지 말고 디자인 서비스를 하는.

믹: 몇몇 디자이너들은 생각이 많아서 탈이더군요. 영혼이 있으면 괴로운 법이죠.

김: 이렇게 우울하게 끝내면 안 될 것 같아요. 희망적인 얘기로 마무리를 부탁할게요. 출판사의 입장도 있고 하니까요.

믹: 아는 만큼 괴로운 것이 사실이죠. 모르면 즐겁죠. 선택은 각자의 몫입니다. 세상에 대해 더 많이 알아 가면서 갈등도 있겠지만 그만큼 지혜를 얻기도 하고 그것이 즐거움이 되겠죠. 그런 사람들이 많아진다면 그것도 희망이 아니겠어요? 좋은 와인을 알아보고 맛보는 그런 것?

김: 마지막 질문을 드려야겠네요. 애창곡 있으세요?

믹: 애창곡은 아니고 지금 생각나는 노래는 안네 바다^{Anne Vada}의 〈봄을 기다리며〉입니다. 한국은 왜 아직 춥죠? 그런데 다음 인터뷰 계획도 있나요?

김: 글쎄요. 기회가 된다면 유익 그나스^{Uyk Gnas}와 김산^{Kim Saan}의 인터뷰가 있을 겁니다. 나스 믹 씨, 시간 내 주셔서 감사합니다.

03

디자인에 대하여

▲ 브루노 무나리의 『Good Design』 표지에는
마치 우주에서 본 지구의 이미지를
연상시키는 오렌지 사진이 담겨 있다.
무나리는 오렌지가 지구와 비슷한 구조를
지녔다고 설명하고 있다.

어바웃 디자인

굿 디자인, 배드 디자인

그렇다면 과연 디자인을 어떻게 이해하는 것이 좋을까?
광고와 대중매체의 덧없는 거품에 의해 야기되는 혼란과,
인기를 갈망하는 유명 디자이너의 화려한 시각 효과,
혹은 디자인 전문가들의 단언이나 세일즈맨의 허풍 너머에는
한 가지 단순한 진실이 놓여 있다.
그것은 디자인이 인간을 인간답게 해 주는
기본적인 특징 중 하나라는 사실이다…….
가끔은 비용 문제가 정당한 요인이 될 수 있겠지만
디자인을 잘하고 못하고는
어찌 보면 종이 한 장 차이일 수도 있다.

- 존 헤스켓, 『로고와 이쑤시개』 중에서

디자이너를 꿈꾸던 시절, 나는 외국 디자인 잡지와 그림책에서 성공한 디자이너의 그림자를 찾고 있었다. 수업 시간 앞뒤에 드나들며 책 파는 아저씨의 보따리에서나 볼 수 있던 그 책들은 묵직함과 비싼 가격만으로도 압권이었고, 비전秘傳의 참고서처럼 귀하게 여겨졌다. 스튜디오에서 촬영한 멋진 사진들로 가득한 그 책들이 결국은 가격 표시만 빠진 상품 카탈로그라는 것을 그땐 알아채지 못했다. 인터뷰 기사에서 화려하게만 보이던 주인공들 중에는 월급을 좀 더 많이 받는 기업의 디자이너나 어렵게 생계를 꾸려 가는 프리랜서들이 적지 않다는 사실도 디자인 바닥에서 한참 일하고 나서야 알게 되었다. 속 빈 강정이 따로 없었다. 오늘날도 상황은 크게 달라지지 않은 것 같다. 대학 졸업전과 디자인 공모전을 보면 인터넷

덕분에 스타일 차용이 실시간으로 이뤄지고 있음을 느낀다.

개인적인 이야기를 덧붙이면서 부정적으로 이 글을 시작하는 것은 '디자인'이라는 대상을 거리를 두고 볼 필요가 있기 때문이다. 디자인이라는 말이 워낙 유연한 개념이어서 때로는 스타일을, 때로는 과정과 행위를, 때로는 오브제 자체를 염두에 둔 채로, 말하는 사람의 맥락에서 멋대로 적용하곤 한다. 한때는 디자인이 특정한 집단의 특정한 활동으로 인식되다가 순식간에 '디자인은 모든 것'이라는 막연한 범위까지 부풀려져서 정치인도 공무원도 디자인을 정의하고 평가하는 지경이 되었다. 아마도 이윤 발생의 시장 논리에 국가 경쟁력이라는 명제가 더해져 디자인이 하나의 해결책으로 조명된 탓일 것이다. 하지만 여전히 대중은 디자인 주체에서 빠지고 소비자이자 구경꾼으로 남아 있다.

감별 장치

디자인 주체라는 것은 창의적 행위의 주체를 뜻하기도 하지만 즐기는 행위의 주체를 의미하기도 한다. 그러므로 주체적으로 좋은 디자인을 선택하고 즐기고 요구하는 것은 자연스러운 일이다. 그에 반해 디자인 기관과 단체 들은 오랫동안 감별사 역할을 해 왔다. '굿 디자인'이라는 딱지(GD 마크)를 붙여 온 것인데, 이것은 특정 상품의 부가가치와 홍보효과를 높이는 데 기여한다. 훌륭한 디자인을 주체적으로 판단해서 소비하는 것이 이상적이지만 모두가 그럴 수 없는 마당에 기관에서 나서서 알려 주는 것은 고마운 일이다. 소비자들도 사서 고민할 필요 없이 노란색, 빨간색 마크를 찾으면 된다.

그렇지만 본질적으로 디자인은 시각적인 즐거움이든 기능의 개선이든 더 나은 상태를 위한 계획이기 때문에 새로운 디자인은 모두 굿 디자인을 지향한다고 할 수 있다. 누구라도 잘못된 디자인을

어바웃 디자인

하려고 하지는 않을 것이고 어떤 식으로든 사람들에게 인정받고 오래 기억되기를 바랄 것이다. 그렇게 애쓰다 보면 일부는 성공이라는 결실을 얻기도 한다.

그동안 디자인을 잘 하기 위한 여러 가지 기술이 동원되었다. 문제 해결을 위한 프로세스를 정리하고, 디자인 방법론과 같은 과학적인 방법을 적용하기도 하고, 한동안은 지나칠 정도로 논리성에 집착했다. 인지학이나 행태론 등을 이용해서 사람들이 원하는 바를 찾아내려는 연구도 진행되었고 나름의 원칙과 기준을 만들어 냈다. 하지만 그런 노력이 제도적인 의미에서 굿 디자인을 추구하지는 않는다. 말하자면 굿 디자인 선정과 수상 제도는 각 기관에서 굿 디자인을 선정하는 조건에 맞느냐의 문제일 뿐이지 사람들에게 환영받고 동시대적인 가치를 평가받는 것과는 다른 차원이다.

브루노 무나리의 책 『굿 디자인*Good Design*』을 보면 이런 제도적 판단에서 잠시나마 벗어날 수 있다. 오렌지 사진이 담겨 있는 표지에서 알 수 있듯이 그는 오렌지를 굿 디자인으로 설명하고 있다. 산뜻한 색과 질감은 기본이고, 단단한 껍질 속에 칸칸이 주스를 안전하게 담고 있으며, 껍질은 손으로 쉽게 깔 수 있다. 게다가 그 '포장재'를 따로 수거할 필요도 없다. 또다른 굿 디자인으로 소개한 콩의 경우도 대칭형의 긴 포장재 안에 비슷한 크기의 콩들이 가지런히 매달려 있으며 손가락으로 쉽게 껍질을 벗길 수 있다는 것 등의 조건을 요모조모 설명하고 있다. 무나리의 주장을 현실과 동떨어진 낭만적인 이야기로 넘겨 버릴 수도 있다. 하지만 이것은 어찌 보면 장식성을 배제하고 군더더기를 없애는 데 주력한 기능주의 디자이너들의 이상과 별로 다르지 않아 보인다.

무나리가 천연의 멋에 빗대어 불필요한 꾸밈을 역설했다면 에이드리언 포티*Adrian Forty* 교수는 '사물을 아름답게 치장하는 기술'의 개

▼ GD, iF, reddot을
 수상한 기업들은
 이를 적극적으로
 홍보에 활용한다.

▶ 다니엘 웨일이
 디자인한
 '백 라디오'(1982).

어바웃 디자인

념을 들어서 디자인의 과잉 포장 경향을 지적했다. 그에 따르면 디자인이 자본주의 역사의 특정한 단계에 출현하여 산업적 부의 창출에 중요한 역할을 해 왔다는 사실이 오랫동안 감춰졌다는 것이다. 또한 아르헨티나 출신의 디자이너 다니엘 웨일Daniel Weil의 '백 라디오 Bag Radio'는 포장 문제를 노골적으로 보여 주었다. 라디오 부품을 투명한 비닐 봉투에 삽입하여 제품디자인이 테크놀로지에 옷을 입히는 관행을 발가벗겨 놓은 것이다.

굿 디자인이 스타일에 대한 관심으로 집중되면 자칫 미인선발대회와 같은 선별 과정을 따르게 된다. 결국 개인의 다양한 취향과 가치관이 특정한 방향으로 집중하게 되어 각 시기의 트렌드를 따르는 것에 머물게 된다.

실재의 사막에 오신 걸 환영합니다

이제 '굿 디자인'의 반열에 들지 못한 '배드 디자인'의 세계로 눈을 돌려 보자. 딴 곳으로 시선을 돌릴 것도 없이 늘 우리 눈앞에 펼쳐져 있다. 영화 〈매트릭스〉에서 저항군 지도자 모피어스가 영웅 네오를 실재의 사막으로 끌어낸 것처럼 일상의 디자인을 소개할까 한다.

모피어스가 네오에게 보여 준 시뮬레이션 프로그램에서는 백색의 공간 속에 말끔한 가구를 불러들였다. 이 장면은 이미지로만 존재할 수 있다는 디자인의 허구성을 보여 주는 것이기도 하다. 이 시뮬레이션은 라이프스타일 잡지나 디자인 작품집에 이미 존재해 왔다. 사실 이러한 훌륭한 디자인은 일상에서는 접하기 힘들다. 오히려 방치된 허접한 사물과 오버한 디자인, 공허한 텍스트와 이미지, 이것들의 불협화음이 일상의 디자인이다. 제도적으로 굿 디자인이라고 선별한 것도 한데 어우러져 있지만 흙탕물에 생수 몇 방울 흘러든 것에 불과할 것이다. 인정하고 싶지 않더라도 이것이 현실이고

이 땅을 떠나기 전까지는 발붙일 곳이다.

그렇다면 이제 게임을 하듯이 즐기거나 애착을 갖고 관찰해 보는 것도 좋을 것이다. 가끔은 훌륭한 디자인의 영웅과 그 세계의 시민들에게 경의를 표하는 것도 잊지 말아야 한다. 굿 디자인이라는 타이틀을 아무나 얻는 것도 아니고 여전히 시대를 초월하여 명품으로 손꼽히는 것은 분명히 존재하고 있으니까 말이다.

다만 명품과 모조품, 고급과 싸구려, 세련됨과 촌스러움, 그 무엇이든 굿 디자인과 배드 디자인으로 경계를 짓기보다는 사물과 이미지가 어우러진 풍경을 유심히 보았으면 좋겠다. 때로는 비용 때문에, 때로는 특정한 시장 구조나 편중된 취향 때문에 얼핏 일그러지고 추해 보이는 것들도 있다. 어차피 현실은 스튜디오의 제품 사진처럼 티끌 하나 없는 세계가 아니다. 디자인의 결과물도 현실에서 때가 묻고 긁히면서 존재하게 마련이다. 또 사람들이 열광하는 새로운 아이템도 잠시고 곧 다른 것에 자리를 내주는 신세가 된다. 늘 새로운 것을 찾는 소비자들의 욕구와 그것에 얄팍한 차별화로 대응하는 생산자들의 등쌀에 멀쩡한 것들이 빠르게 진부한 것으로 변해 버린다. 시간이 지나면서 그것들은 퇴적층을 형성한다. 하늘공원이 조성되기 전 난지도 매립지의 절개된 단면에서 소비의 연대기—예컨대, 라면 봉지의 퇴적을 통해 본 라면 소비의 역사—를 엿볼 수 있지 않을까.

짜증내거나 즐기거나

잘된 것은 마땅히 칭찬받아야 하겠지만 굿 디자인에 대한 환상을 갖는 것은 무리가 있다. 예컨대, 해외 거물급 작가나 건축가의 작품을 가져다 놓는다고 도시의 격이 높아지는 것은 아니다. 시민들의 자부심을 높여 주는 훌륭한 자산이 있다면 그것이 의미 있는 작품

어바웃 디자인

이 아닐까. 마찬가지로 디자이너만으로 굿 디자인을 만들어 내지는 못한다는 것을 상기하자. 굿 디자인을 생산해 낼 디자이너와 생산자가 있고 그것을 이해하고 즐길 줄 아는 소비자(또는 사용자)가 있다면 굳이 공식적으로 굿 디자인을 구분해 주지 않아도 훌륭한 디자인을 어렵지 않게 만날 수 있을 것이다.

디자인을 좀 더 잘하기 위한 것, 우수한 디자인을 선별하는 것은 전문 디자이너들의 창조적 역량을 공인하는 긍정적인 의미가 분명히 있다. 다만 그런 전문가나 생산자의 공인을 모두가 의식하고 따를 필요는 없다는 것이다. 모두가 올바른 디자인이나 착한 디자인을 원하지는 않는다. 더구나 훌륭한 디자인이나 똘똘한 디자인만 고집하지도 않는다. 독특한 취향으로 별난 것을 기대하기도 한다. 그렇지 않더라도 대부분 소박하게 '제대로 된' 디자인을 소망할 것이다. 굿 디자인은 그 다음에 욕심낼 일이다.

어쨌든 GD 마크와 같이 제도적으로 만들어진 좋은 디자인의 전형이나 매체에서 호도된 명품에 대한 강박증에 끌려다니지는 말자는 것이다. 그것보다는 주변의 사물이 어떻게 그 생김새를 갖게 되었는지 또 어떻게 변해 가는지 애착을 갖고 지켜보는 것이 소비자로서 디자인 안목을 키우는 데 더 도움이 될 것이다. 생산자인 디자이너가 되거나 주체적인 소비자로 성장하기 위한 학습은 그렇게 시작될 수도 있다. 어릴 때부터 쇼핑몰 에스컬레이터를 타고 아이팟을 만지작거리면서 자란 아이들이 수준 높은 디자이너나 소비자층을 형성할지도 모르기 때문이다. 그 아이들이 그것과 더불어 매일 지나는 골목과 시장통, 지하 공간에서 배울 것도 있음을 알았으면 좋겠다. 그런 다음에는 일정한 거리를 두고 디자인을 볼 수 있게 될 것이다. 운이 좋다면 동네 디자이너와 동네 건축가가 만들어 낸 비공인된 굿 디자인도 하나 둘 눈에 들어오기 시작할 것이다.

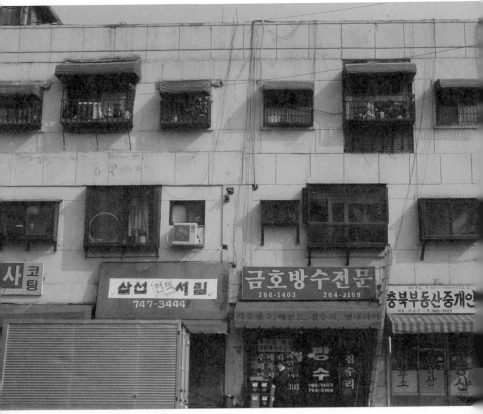

▲ 분명히 같은 모양이었을
삼선교 상가 창틀은
이런저런 부속물로 제각각
달라졌고, 간판도 설치
시기에 따라 다른 형식을
보여 주고 있다.

어바웃 디자인

▲ 도시의 노란 이끼.
손이 닿는 곳이면
어떤 평면에도
어김없이 번식한다.

▶ 성북구의 의류수거함,
▼ 이화동의 이발소.
오래된 동네에서
솜씨는 부족할지언정
애쓴 흔적을 간혹
발견할 수 있다.

이런 행운이 없더라도, 하루가 멀다 하고 부수고 파내는 통에 유럽의 몇몇 나라처럼 세계적인 문화유산과 명작을 시내에서 만나기 힘들다는 생각이 들더라도, 변화무쌍하고 기괴한 오브제와 이미지를 만나게 되더라도, 행여 어제 외국 잡지에서 본 예쁜 물건이 오늘 서울 거리의 좌판에 약간 변형된 모습으로 놓여 있더라도 '후졌다'고 등 돌리기보다는 '후진' 미학이라도 들춰 보자. 우리가 지각하는 이미지는 현실의 복합성에서 비롯된 것이고, 의도한 바와 전혀 다르게 만들어질 수 있다. 그리고 무엇보다 중요한 것은 우리는 그 요지경 속에서 살아가고 있다는 사실이다.

어바웃 디자인

손, 모던디자인의
낭만적 이미지

"수작업 벽지가 기계 인쇄 벽지보다 나은 점이 무엇이죠?"
모리스 상사는 종종 이런 질문을 받곤 합니다…….
기계 인쇄 벽지는 모든 색이 한 번에 인쇄되어
열로 빨리 건조시키므로 엄청난 속도로 제작됩니다.
인쇄 속도가 중요하기 때문에
사실 종이 표면에 색을 한 겹 올려놓은 것에 불과합니다.
영구적으로 사용하고 싶으시다면 수작업 벽지를 강력히 추천합니다.

- 모리스 상사의 벽지 견본 책 중에서

언젠가 일본의 디자인 잡지 「액시스ᴬˣᴵˢ」를 받아 들고 깜짝 놀란 적이 있다. 표지에 웬 주먹 하나가 떡하니 놓여 있었던 것이다. 매번 한 인물을 소개하고 그 사람의 얼굴을 보여 주곤 했는데, 그땐 주먹이 얼굴을 대신했다. 주먹의 주인공은 일본 건축가 안도 다다오安藤忠雄였다. 얼굴보다 주먹을 내세우는 것이 효과적이었는지 아니면 주먹이 더 포토제닉했던 것인지 속사정은 몰라도 결과적으로는 흥미를 끌 만했다. 그의 건축만큼이나 유명한 건축 입문기를 생각해 보면 '맨주먹'이 입지전적인 인물이라는 점을 강조하는 것이라는 추측을 해 볼 수도 있고 그가 한때 권투 선수였다는 전력도 무시할 수 없다.

Hand or Block-printed Papers and Machine-printed Papers.

MORRIS AND COMPANY are often asked "What is the advantage of hand-printed papers over those printed by machine?"
HAND-PRINTED PAPERS are produced very slowly, each block used being dipped into pigment and then firmly pressed on to the paper, giving a great body of colour. This process takes place with each separate colour, which is slowly dried before another is applied. The consequence is that in the finished paper there is a considerable mass of solid colour.
MACHINE-PRINTED PAPERS are produced at a great speed, all the colours being printed at one time and rapidly dried in a heated gallery. In consequence of the speed at which they are printed, there is merely a film of colour deposited on the surface of the paper. FOR PERMANENT USE we strongly recommend the hand-printed papers.

The machine-printed papers are placed at the end of one of the books or in a small book by themselves.

Show Rooms:
449, Oxford Street, London, W.

▲ 모리스 상사의 벽지 견본 책.

모리스의 노동하는 손

손은 연륜을 보여 주는 증명서 같은 것이다. 주부습진 한 번 안 걸린 깨끗한 손으로 가사 노동을 이야기하기에는 진정성이 없어 보이는 것도 그런 이유에서다. 디자이너에게도 손은 중요한 가치를 갖고 있다. 모니터 앞에서 마우스로 드래그와 클릭을 반복하는 오늘의 디자이너를 떠올린다면 의아하게 들릴 말이긴 하지만. 1980년대까지만 하더라도 종이 위에 먹으로 로고를 그리고 마커로 렌더링을 하던 디자이너의 손은 조금 과장해서 관현악기 연주자만큼이나 섬세했으니, 현대적 의미의 디자인 활동이 시작되던 시기에 손이 중요한 창작 도구였던 것은 분명하다. 여기서는 그러한 도구적 의미보다는 손의 이미지가 몹시 중요한 의미를 담고 있었다는 점을 이야기하려고 한다.

현대 디자인의 원류라고 일컫는 윌리엄 모리스^{William Morris}에게 있어서 손은 노동을 의미했다. 수고와 경건, 즉 땀 흘려 소산을 거두어들이는 종교적인 엄숙함 같은 것이 있었다. 하지만 결국 모리스 상사에서도 기계를 사용하지 않을 수 없었고 기계보다 손으로 만든 것이 훌륭하다는 정도의 자존심만 남게 되었다. 1905년판 벽지 견본 책에서 기계 인쇄 벽지와 수작업 벽지를 비교 설명한 글이 이를 잘 보여 준다. 내용을 요약해 보면, 기계로 인쇄하면 빠르고 저렴하긴 하지만 영구적으로 사용하려면 수작업 벽지를 강력히 추천한다는 것이다. 사실 윌리엄 모리스의 '진실한 노동의 손'은 『국부론^{The Wealth of Nations}』을 쓴 애덤 스미스^{Adam Smith}의 '보이지 않는 손'을 이기지는 못했다. 수작업에 대한 믿음은 어쩌면 자본의 힘을 이겨 보려는 의지의 표상이었는지도 모르겠다.

모호이너지의 분리된 손

모리스가 손을 기계와 대립된 이미지로 사용했다면 헝가리 출신의 아티스트 라슬로 모호이너지László Moholy-Nagy는 이를 정확하게 뒤집어 사용했다. 수작업에서 기계 작업, 즉 개인적 수작업에서 비개인적 기술로 이행함을 보여 주고자 한 것이다. 루이스 카플란Louis Kaplan 박사는 「분리된 손」이라는 글에서 "모호이너지에게 있어서 손이란 사격 연습시 카메라 건을 향해 뻗고, '전화 그림telephone pictures'에서는 버튼을 누르기 위한 보철 기구로 변화했고, 기술 시대를 표현하는 기계화된 수사였다."고 설명하고 있다.

모호이너지는 "손으로 사용하는 디자인 수단(연필, 붓 등)은 세계의 단편들을 포착하지 못한다. 또한 손으로 사용하는 디자인 수단은 움직임의 본질을 얻지 못한다."고 주장했다. 이렇게 수작업 생산품과 수작업에 의한 회화를 비판하면서도 당시 그의 작품들 다수에는 손을 묘사한 사진이 반복해서 등장한다. 이 점을 근거로 하여, 카플란은 모호이너지의 아이코노그래피에서 손은 추방되지도 금지되지도 않았고 문제가 되는 것은 손의 기능뿐이라고 주장한다. 실제로 그의 작품에서 자주 사용된 '손'은 그것의 기의signified가 사라지고 독립적으로 행동하는 분리된 손으로서, 의도적으로 알아보기 어렵게 쓴 서명과 마찬가지로 익명성을 강조한다. 그의 첫 번째 아내 루치아Lucia Moholy-Nagy가 1926년에 모호이너지를 찍은 유명한 사진은 현장 고발 사진처럼 손으로 렌즈를 가리는 시늉을 하고 있지만 얼굴은 웃는 모습이다. 이렇게 대비된 얼굴과 손은 마치 서로 다른 사람의 것처럼 보이면서 신원을 확인하기 어렵게 한다. 그가 디자인한 뉘른베르크 쇼켄 백화점의 홍보 포스터도 손을 펴 보이는 모습이다. '정지! 쇼켄 백화점에는 갔습니까?'라는 글귀는 유리에 손을 대고 있는 이미지가 사람들에게 하던 일의 중단을 요구하고 주목

어바웃 디자인

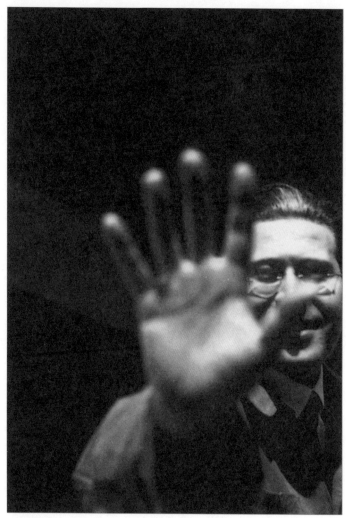

▲ 루치아가 찍은
　모호이너지 사진(1926).

하도록 하는 의미로 사용되었음을 부연해 주고 있다.

　모호이너지가 1931년 잡지 「포토-퀄리티*Foto-Qualität*」의 표지용으로 만든 몽타주는 손과 기계(사진기)의 관계를 극명하게 보여 준다. 비평가 로잘린드 클라우스*Rosalind Klauss*는 1982년 「옥토버*October*」지에 기고한 글에서 "서기書記로서의 사진가와 손의 대체물인 사진기, 다시 말해 순간영상의 도구가 아니라 글쓰기 도구로서의 사진기는 '뉴비전'의 핵심 사안으로 나타난다."고 이 몽타주를 설명하기도 했다.

바이어의 총합의 손

이 몽타주가 공개되고 몇 해가 지나서 뉴욕에서는 또다른 버전의 손이 등장한다. 모호이너지가 몸담고 있던 바우하우스*bouhaus*의 회고전으로, 몽타주의 손 모양을 그대로 따랐지만 다른 맥락으로 등장했다. 뉴욕현대미술관에서 야심작으로 기획한 〈바우하우스 1919-1938〉 전을 맡은 헤르베르트 바이어*Herbert Bayer*는 도입부에 바우하우스 선언문 표지를 장식한 라이오넬 파이닝거*Lyonel Charles Feininger*의 판화 '사회주의 대성당'처럼 총합의 이미지를 내세웠다. 바우하우스의 이론을 가시화하고자 짙은 색의 손 실루엣을 중심으로 위에는 '바우하우스의 총합성'이라는 큰 제목을 두고 손 이미지 아래에 '손의 기술', '형태의 완성', '공간의 완성'을 삼각형을 이루어 배치하였다. 여기서 정작 기계는 거세되었다는 점을 주목할 필요가 있다. 바로 4년 전 필립 존슨*Philip Coreelyon Johnson*이 기획한 〈기계 미술〉 전이 대성공을 거둔 점을 의식했을지도 모르겠다. 아이러니하게도 — 미국인들이 열광하는— 기계가 빠진 〈바우하우스 1919-1938〉 전은 미국 대중과 언론으로부터 외면당하여 참패하고 말았다.

뉴욕의 친절한 손, 시카고의 비장한 손

이를 만회한 것은 역시나 바우하우스 출신의 엘리엇 노이스^{Eliot Noyes}가 맡은 〈가정용품의 유기적 디자인^{Organic Design in Home Furnishing}〉 전이었다. 입구에 전시된 맥나이트 코퍼^{McKnight Kauffer}가 디자인한 손과 모빌의 이미지는 전시의 아이콘으로 각광받았고, 실제로 도록의 표지를 비롯해 홍보 매체에도 주된 이미지로 활용되었다. 미술관이 백화점과 손을 잡고 기획한 이 전시에서는 2년 전에 바이어가 사용한 손의 이미지가 검은색에서 흰색으로 바뀌었고, 방향도 90도 정도 틀어서 사용되었다. 같은 기간에 블루밍데일 백화점의 광고 면에 다시 등장한 손은 검은색 바탕에 하얀 손을 두어 바이어의 손 이미지를 완전히 반전시키고 있다. 물론 그 의미도 전혀 다르다. 고객을 백화점으로 안내하는 '친절한 손' 정도였을 것이다.

한편, 시카고디자인학교^{School of Design in Chicago} 안내서의 손은 여러 가지를 생각하게 한다. 뉴욕에서 유럽의 아방가르드가 한 차례 실패를 딛고 미국 버전으로 선회한 것과 마찬가지로, 시카고에서도 비슷한 시기에 비슷한 미국화 작업이 진행되었다. 여기서 다시 모호이너지를 만나게 된다. 안내서의 그래픽으로 단순화된 손은 확실히 그의 손이 아니었다. 완전히 분리된 그 손에는 교육 내용이 나열되어 있고 하얀 손 안에 또다른 손이 가로로 겹쳐 있다. 카플란은 이것이 '학교와의 약속을 의미하는 일종의 악수'라고 설명하지만 그렇게 단순하지만은 않다. 추론하건대 루치아의 사진에 나타난 손과 뉴욕의 백화점에 등장한 손이 겹쳐 있는 것이고, 사업가들과의 피할 수 없는 협력을 드러내는 표정 없는 실루엣의 기계적인 중첩이다. 어쩌면 학생과 후원자에 대한 냉정한 선서였는지도 모르겠다. 실제로 모든 아우라를 걷어 낸 손의 이미지를 내세운 이후에 몇 차례 산학 협동 프로젝트를 진행해서 실무적인 성과를 내기도 했다.

◀ 「포토·퀄리티」의
표지 이미지(1931).

▼ 쇼켄 백화점의 광고.

◀ 헤르베르트 바이어가
디자인한 〈바우하우스 1919-
1938〉 전도입부의 손 이미지.

어바웃 디자인

▼〈가정용품의 유기적 디자인〉전
　디스플레이.
　카우프만 백화점 매장,
　피츠버그.

▶맥나이트 코퍼의 손
　이미지가 재가공된
　1941년 10월 28일자
　「뉴욕타임즈」의
　블루밍데일 백화점 광고.

BLOOMINGDALE'S PRESENTS ORGANIC DESIGN FURNITURE AND FURNISHINGS...CREATED FOR THE
WORLD OF THE PRESENT, SPONSORED BY THE MUSEUM OF MODERN ART...
SOLD EXCLUSIVELY BY US IN NEW YORK

ORGANIC
DESIGN
FURNITURE AND FURNISHINGS

SPONSORED BY

THE MUSEUM OF

MODERN ART

BLOOMINGDALE'S

◀시카고디자인스쿨의
　안내서 표지.
　시카고 대학 아카이브
　자료.

투쟁의 손

조금은 억지스럽게 들릴 수도 있지만 윌리엄 모리스에서 라슬로 모호이너지, 헤르베르트 바이어, 다시 모호이너지로 이어지는 손의 이미지는 디자이너로서, 예술가로서 '주체'를 표명하는 기호라고 생각한다. 좀 더 강조하자면 자신들을 지키려는 투쟁 또는 저항의 이미지인 것이다. 결과적으로 보면 '거부'가 아니라 손을 든 '항복'의 이미지로 남게 되었지만 말이다.

빅터 마골린Victor Margolin이 그의 저서『유토피아를 위한 투쟁*Struggle for Utopia*』에서 산업에 대한 모호이너지의 태도를 설명하기도 했지만 결국 근대 디자인에서 언급되는 인물들이 그린 그들의 유토피아에 대한 끊임없는 동경에서 비롯된 인생 역정에서 벗어나지 못했다. 산업 생산에 대한 급진적 태도로 제시된 '분리된 손'이 엘렌 럽턴Ellen Lupton의 〈기계 신부Mechanical Bride〉 전 이래로 자본에 의해 파편화되고 전자 제어 메커니즘에 조작되는 '섬세한 손'으로 발전하긴 했지만 손이 더 이상 어떤 것도 상징하지 않는 것을 생각하면 그래도 뭔가를 꿈꾸던 그들이 부럽다. 승산이 없다면 시도조차 하지 않는 팍팍한 삶을 살고 있으면서도 미련이 남는다.

어바웃 디자인

디자이너는 냅킨을 좋아해

『라이프 스타일』은 마우가 디자인을 도왔던
램 클하스의 건축 프로젝트를 다룬
방대한 두께의 전문 서적
『S. M. L. XL』의 전례를 따른다.
이 두 저서는 커피-테이블 북이 아니라
그 자체로 커피 테이블이다.

- 할 포스터, 『디자인과 범죄, 그리고 그에 덧붙인 혹평들』 중에서

성공한 사람의 스토리는 늘 흥미롭다. 더구나 열악한 상황에서 자수성가했거나 평범한 사람이 우여곡절을 겪으면서 인생 역전했다면 극적인 효과를 얻게 된다.

디자인 결과물도 비슷한 효과를 종종 보게 된다. 어떤 건물이나 CI를 보면서 누가 디자인했는지를 이야기하게 되고 그것에 관심이 집중되어 정작 그 디자인이 어떤가 하는 것은 뒷전이 되고 만다. 소주를 마실 때도 『감옥으로부터의 사색』을 이야기하다가 결국 작가의 캘리그래피를 두른 소주병이 하나 둘 늘어 간다. 한화그룹의 새로운 CI가 처음 등장했을 때는 카림 라시드의 얼굴과 교차되었지만, 경영자가 폭행 사건에 연루된 기사가 보도된 뒤로는 전혀 다른 인상을 주기도 했다.

이름 있는 건축가와 디자이너가 작업한 결과에 대해서는 그다지 많은 이야기가 나오질 않는다. 프로젝트를 끝내면 자발적으로 도큐멘테이션 작업을 하는 일이 잦아졌기 때문이다. 남의 입을 빌리지

▶ 딜러와
스코피디오의
프로젝트리포트
「Blur」표지.

▼ 딜러와 스코피디오가
기본구상을 메모한 냅킨이 다이어리에
보관된 모습 그대로 실려 있다.

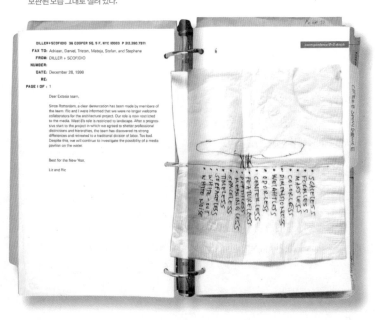

않고 자신의 논리를 당대의 문화 이론과 실무 자료로 똘똘 뭉침으로써 비평의 여지를 없애는 효과까지 낸다. 진행 과정을 기록하는 것뿐 아니라 스튜디오의 역량도 알리는 더없이 좋은 매체가 되기 때문인데, 공을 많이 들인 책이 나오니 독자 입장에서는 고마운 일이다. 그래서 디자인 스튜디오 이름이나 프로젝트 주제가 크게 박힌 두툼한 책을 보다 보면 프로젝트보다 그 책 자체에 더 비중을 두고 작업한 느낌을 받는다.

딜러와 스코피디오의 냅킨

건축가 엘리자베스 딜러Elizabeth Diller와 리카르도 스코피디오Ricardo Scofidio도 스위스 엑스포 2002를 위해 디자인한 '블러 파빌리온blur pavilion'으로 이런 종류의 책을 펴냈다.

『블러 : 사라지게 하기Blur: The Making of Nothing』에서 그들은 아이디어가 실제로 구현되는 전체 과정을 기록해 놓았다. 바인더에 모아 놓은 팩스, 이메일, 메모도 그대로 보여 주는데 여기에 놀라운 냅킨 한 장의 사진이 포함되었다. 구름 모양이 그려져 있고 '형태 없음, 색 없음, 무게 없음, 부피감 없음' 등의 기본 개념이 적혀 있다. 잉크가 번져서 냅킨의 질감이 그대로 살아 있고 오른쪽 위에는 커피 잔이 놓인 자국을 따라 갈색 동그라미가 선명하다.

커피를 마시면서 놀라운 아이디어들이 쏟아졌고 행여 잊어버릴까 급한 마음에 손에 잡힌 냅킨에 서둘러 메모하고 그림까지 그렸을 것이라고 추측하게 만드는 극적인 이미지다. 얼마나 감동적인가.

필립 스탁의 테이블 매트

프랑스 디자이너 필립 스탁이 테이블 매트에 스케치한 사건도 유명하다. 유명한 주방 용품 회사 알레시의 '주시 살리프Juicy Salif'가 탄생

한 전설과도 같은 이 이야기는 이탈리아 카프라이아 섬의 한 식당에서 일어났다. 알레시 사를 방문하고 새로운 디자인 의뢰를 받은 그가 허기를 달래러 식당에 앉아 있다가 오징어 요리를 보고는 갑자기 떠오른 아이디어를 식기 받침으로 사용하는 테이블 매트에 그려 넣은 것이다.

세련된 주방과 디자이너의 책상에서 간혹 발견할 수 있는 이 세 발 달린 알루미늄 덩어리는 이런 탄생 신화와 함께 그저 미학적인 오브제로 존재하고 기능을 면제받는다. 굳이 오렌지 즙을 짜겠다면 못 짤 것도 없는 물건이지만 확실히 이 물건은 그 전설(또는 스탁의 명성) 하나로 족한 것이다.

리베스킨트의 냅킨

베를린유대인박물관Jewish Museum, Berlin과 그라운드 제로의 프리덤 타워The Freedom Tower 설계로 일약 스타가 되었고 최근에는 용산국제업무지구 프로젝트까지 맡은 건축가 다니엘 리베스킨트Daniel Libeskind도 빼놓을 수 없는 냅킨 마니아다. 그의 자서전 격인 『낙천주의 예술가 Breaking Ground』에서 토론토의 로열온타리오박물관Royal Ontario Museum : ROM 증축 설계 공모에 참여할 당시의 이야기를 자세히 소개해 놓았다.

리베스킨트도 역시나 레스토랑에 앉아 식사를 하다가 아이디어가 뇌리를 스치고 지나갔다고 한다. 곧장 냅킨에 스케치를 했고 이것이 경쟁자들의 완성도 있는 현란한 시안과 나란히 전시되었다. 그는 "현재 공사 중인 건물이 냅킨의 스케치와 갈수록 비슷해지는 폼을 보면, 굳이 첨단 장비를 이용하지 않았어도 내 설계 의도가 명확하게 드러났던 모양이다."라고 회고한다. 그러면서도 냅킨을 비롯해서 집 안에 굴러다니는 것이면 뭐든 집히는 대로 스케치에 쓴다는 아내의 말에, "기하학적 균형이 살아 있는 오선지를 애용한다."고

어바웃 디자인

▲ 필립 스탁이
음식을 기다리면서
'주시 살리프'의 아이디어
스케치를 한 테이블 매트.

▶ 필립 스탁이
디자인한
알레시사의
'주시 살리프'.

◀ 캐나다 로열온타리오
박물관 리노베이션을 위한
스케치. 액자까지 둘렀다.

▼ 리베스킨트의 설계에 따라
로열온타리오박물관의
리노베이션이 진행되는 모습.

반박하는 말을 덧붙였다. 마치 한국방송의 〈아침마당〉에 명사 부부가 출연하여 대담하는 분위기에서 천재성과 함께 은근슬쩍 인간적인 면을 놓치지 않는 것처럼 보인다.

김영세의 냅킨

왜 이들은 냅킨에다 그림 그리길 좋아할까? 왜 디자이너는 늘 스케치북을 들고 다니지 않는가? 디자이너로 일할 때 늘 스케치북을 갖고 다녔던 내 모습은 확실히 비범하지 않았다. 더구나 클라이언트를 만날 때는 다이어리와 명함까지 꼭 챙겼으니 이런 위대한 이들과는 애초에 다른 길을 가고 있었던 것이다.

한때 냅킨에 그림을 그려 보기도 했다. 연필은 잘 안 나가고 수성펜은 마구 번지고 볼펜은 냅킨을 찢어 놓는 통에 뜻대로 되질 않았다. 아이디어 스케치를 해도 클라이언트에게 그대로 보여 준다는 것은 불가능했다. 모델링해서 깔끔하게 출력하고 폼보드로 배접까지 해야 기본적인 예의를 갖추었다고 생각하기 때문이다.

외국에서나 가능한 일이라 생각했는데 디자이너 김영세가 이런 선입견을 날려 버렸다. 책 제목을 『12억짜리 냅킨 한 장』이라고 하여 아예 냅킨 신화를 전면에 내세우고 있다. 그는 이 책을 완성하기 위해 보물 지도와도 같은 냅킨 조각을 챙기는 일에 마음을 쏟았다고 한다.

외국 디자이너들의 사례와 비슷하지만 그는 레스토랑이 아니라 주로 비행기에서 스케치를 하는데, 한국으로 출장 오는 길이면 곧잘 종이를 찾고 승무원에게 냅킨을 주문했다고 한다. 이런 일이 수없이 반복되었고 〈성공시대〉라는 텔레비전 프로그램에 출연한 다음에는 스케치북이 잔뜩 든 선물을 받았다는 새로운 버전의 이야기까지 포함되었다. 물론 이후로도 그는 스케치북보다는 여전히 다

른 지류를 즐겨 사용했다. 가족과 함께 초밥집에 가서 갑자기 떠오른 생각을 놓치지 않으려고 젓가락 포장지를 벗겨서 전화기를 그렸다는 일화도 있다.

성공하고 싶다면 냅킨에

냅킨으로 대변되는 즉석 그림판은 아이디어를 보여 주기 위해서 또는 자신이 확인하기 위해서 바로 시각화할 수 있는 좋은 수단이다. 실제로 회의를 하면서 바로 옆에 놓인 화이트보드를 외면하고 서류 뒷면을 스케치북으로 사용하는 것은 익숙한 풍경이다. 보드마커의 뚜껑을 열거나 스케치북을 펼치느라 단 몇 초 지연되는 동안 분위기가 급격히 바뀌는 수도 있으니까.

그렇지만 한편으로 보면 냅킨에 그림을 그리는 행동은 '열정'과 '천재성'으로 연결되는 것을 인정하게 된다. 가난 때문에 가족과 떨어져 살았던 화가 이중섭이 양담배갑에 그림을 그린 은지화銀紙畵와는 다른 맥락이다. 말하자면 필연적이라기보다는 모두가 알고 있는 낯간지러운 '액션'인 것이다.

프로세스와 리서치를 강조하는 교육을 받고도 간혹 스쳐 지나가는 아이디어를 기대하고 그런 사람의 성공 신화에 감동하게 되는 것은 미워할 수 없는 아이러니다. 앞에서 예를 든 사람들도 사실 순간적인 생각들을 발전시킨 경우가 많지는 않다. 김영세가 예를 든 아이디어들도 사장된 것이 많고, 그가 운영하는 이노디자인도 일찌감치 유니그래픽스(3D 소프트웨어 프로그램)를 실무에 도입하여 프레젠테이션에서는 완성된 3차원 렌더링 이미지만 보여 준다고 한다. 언젠가 인터뷰 때 이노디자인 실무 팀장에게 그 이유를 물었더니 손으로 그린 스케치는 왜곡된 이미지여서 클라이언트가 시각적 효과에 현혹된 판단을 할 수 있다는 것이다.

따지고 보면 냅킨을 은근히 부각시키는 것은 디자이너에 대한 환상을 십분 활용하여 사람들에게 특별한 동기의 매력을 강조하기 위함이 아닐까. 전 세계가 디자인 페스티벌로 도시 마케팅을 하고 갖가지 볼거리로 북적대는 것을 보면 문학비평가 김현이 이야기한 '울림'까지는 아니더라도 묵직한 결과물이 아쉬워진다. 이미 대세가 '블링크BLINK'로 넘어가고 정말로 냅킨이 원대한 아이디어의 출발점으로 인식된다면 냅킨으로 만든 소형 스케치북을 만들거나 스타벅스와 커피빈 매장에 질긴 냅킨과 냅킨에 원활히 선이 그려지는 펜을 구비해 두는 것도 '디자인 강국'으로 가기 위한 작은 실천이 될 것이다.

어바웃 디자인

디자인과 범죄,
그리고 올바른 디자인

디자인의 딜레마는
어떻게 하면 험악한 이미지를 드러내지 않으면서
사용자와 범죄자 모두에게 적절한
사물, 서비스, 환경을 디자인하느냐이다.

- 범죄를 막는 디자인 연구소의 안내문 중에서

2006년 4월에 액상 농약을 요구르트로 잘못 알고 마신 어린이들이 죽었다는 소식이 보도되었다. 그 전에는 분말 농약을 밀가루라 믿고 전을 부쳐 드신 할머니들이 탈이 난 사건도 있었다. 어처구니없는 이 사건의 핵심은 패키지디자인이다.

험악한 농약을 세련되고 친숙한 이미지로 디자인한 것이 디자이너의 미필적 고의인지 알 수 없지만, 잘 디자인하는 것과 올바르게 디자인하는 것이 다르다는 점은 확실히 보여 주었다.

뉴욕현대미술관에서 열린 〈세이프SAFE: Design Takes on Risk〉 전에서 '위험 사회'를 위한 디자인 결과물들을 보여 준 바 있는데, 위의 사례를 생각하면 어린이와 노인에게 위험한 나라인 한국에서는 '재난을 예방하는 디자인', '비극을 막는 디자인'이 필요할 듯하다. 실제로 영국에서는 이와 비슷한 연구가 '범죄를 막는 디자인Design Against Crime'이라는 이름으로 끈질기게 진행되고 있다. 2005년에 한국을 방문한 마이크 프레스Mike Press 교수의 특강을 통해서 이 프로젝트를 알게

▶〈범죄를 막는 디자인〉
프로젝트 웹사이트.

◀〈범죄를 막는 디자인〉전에
사용된 연출 사진.

▶ 런던디자인페스티벌에
전시된 '도난 예방 의자'.

어바웃 디자인

되었는데 디자인과 범죄가 대구를 이루는 것도 재미있지만, 디자인이 무엇인가를 막을 수 있는 대안으로 부각되었다는 점도 흥미로웠다. 이듬해 아돌프 로스Adolf Loos의 『장식과 범죄Ornament and Verbrechen』, 할 포스터Hal Foster의 『디자인과 범죄 그리고 그에 덧붙인 혹평들Design and Crime and Other Diatribe』이 번역되면서 범죄에 대해서는 질리도록 듣고 읽게 되었다.

그 뒤로 범죄는 사이코패스 영화를 볼 때나 떠오르는 낱말이 되었지만 런던디자인페스티벌에 〈범죄를 막는 디자인〉 프로젝트 결과물이 전시된 것을 보면서 디자인과 범죄의 관계를 다시 생각하게 되었다. 앞에서 언급한 두 책 모두가 디자이너의 도덕성을 이야기한 것은 아니고 더구나 범죄를 막는 대안으로 디자인을 다룬 것은 더더욱 아니다. 뭉뚱그려 보면 각각 강요와 묵인에 대한 문제 제기를 하고 있는 것이다.

범죄를 막는 디자인

〈범죄를 막는 디자인〉 프로젝트는 창의적인 방식으로 범죄를 줄이고 안전한 환경을 만드는 것을 비전으로 삼고 있다. 다리의 난간이 조금만 더 높으면 강물에 뛰어들 확률을 줄일 수 있다는 논리와 마찬가지로, 눈으로 보기에 더 견고한 잠금장치를 둔다면 훔치려는 생각이 줄어들 것이라고 기대할 수 있다. 이런 것이 창의적인 방식인지 모르지만, 문제는 누구를 위해 범죄를 줄이고 누구를 보호하려는 것인가 하는 점이다.

〈세이프〉 전에 소개된 사례는 레스토랑과 같은 서비스 공간에서 가방을 도난당하지 않도록 하는 의자였다. 앉는 면의 앞부분에 두 줄로 홈을 파고 사타구니 사이로 가방을 걸 수 있게 디자인한 것이다. 2001년에 진행한 프로젝트의 결과인 이 '도난 예방 의자Stop Thief

Chair'는 아르네 야콥슨^{Arne Jacobsen}의 '세븐 시리즈^{series 7}'를 조금 변형한 작품으로 〈세이프〉 전을 비롯하여 여러 차례 전시되기도 했단다. 이 외에도 〈세이프〉 전에는 소매치기를 당하지 않도록 하는 디자인 등 새로운 해결책이 제시되었다. 이 프로젝트의 웹 사이트에는 이러한 접근이 상품의 부가가치를 높여 주어 비즈니스에도 도움이 된다는 점을 밝히고 있다.

범죄를 돕는 디자인

안전한 사회를 만들겠다는데 디자이너라고 마다할 이유가 없다. 그동안 엔지니어와 디자이너 들이 적극적으로 참여하여 성과도 얻은 것 같다. 그런데 이런 분위기와는 사뭇 다른 디자인도 있다.

영국 출신의 디자이너 카샤야르 나이마난^{Khashayar Naimanan}은 〈풀햄의 로빈^{Robin of Fulham}〉 프로젝트에서 물건을 바꿔치거나 훔칠 수 있는 디자인을 선보였다. 한때는 〈재산 은닉^{Hidden Wealth}〉 프로젝트에서 개인의 재산을 보호하기 위한 장치를 디자인하기도 했다. 그 가운데 '위장 식기 세트^{Incognito Dinnerware}'는 여러 번 전시에 소개되었는데, 대개 접시의 윗면에 화려한 장식을 넣어 고급스러운 이미지를 살리는 것과 달리 이 디자인은 모든 장식이 바닥 면에 몰려 있다. 윗면은 그저 하얀 면으로만 처리되어 테이블에 올라와도 값비싼 물건 티가 나지 않으니 손님들이 탐낼 이유가 없다. 오직 주인만이 그것이 귀한 물건임을 알고 그릇을 씻고 뒤집어 보면서 만족스러워하게 된다.

이러한 디자인을 보면 나이마난 역시 범죄를 막는 디자인에 일조하는 것처럼 보이지만, 〈풀햄의 로빈〉과 〈주머니^{Sleeving}〉 프로젝트를 보면 정반대다. 〈풀햄의 로빈〉은 어린 시절에 가격표를 바꿔치는 수법을 살려 싼 가격이 찍힌 바코드를 덧붙여 저렴하게 물건을 구입하게 한다. '만화책 도둑^{Comic Thief}'과 '주머니 재킷^{Sleeving Jacket}'은 아

어바웃 디자인

◀ 〈재산은닉〉 프로젝트로
카샤야르 나이마난이
디자인한 '위장 식기 세트'.

▶ 실제보다 싼 가격의
바코드를 물건에 덧붙이는
〈폴햄의 로빈〉 프로젝트.

▶ 매장에 진열된 상품을 몰래
넣을 수 있는 '주머니 재킷'.

▲ 스케이트 보드 바닥면에
만화책을 슬쩍 끼워 넣을 수 있는
'만화책 도둑'.

어바웃 디자인

예 만화책과 와인을 훔칠 수 있는 수단을 디자인한 경우다. 그는 이러한 디자인에서 범죄를 독려하는 것이 아니라 물건을 훔치는 일이 늘 주변에서 일어나고 있음을 인정하는 차원에서 접근했다고 한다.

이것은 의외의 결과로 나타나기도 하는데 '만화책 도둑'은 만화책이 스케이트보드의 그래픽 이미지가 되고 '주머니 재킷'은 주머니를 넉넉하게 하여 옷의 쓰임새를 강화했다고 볼 수도 있다. 그리고 무엇보다 범죄에 대한 막연한 접근에 대해 다시 생각하는 긴장감을 준다는 점에서 의미가 있다.

누구에게 올바른가

범죄는 법적으로 규정되어 있지만 따지고 보면 어떤 사람을 보호하느냐에 따라 입장이 달라진다. 예컨대 담을 쌓고 외부와 단절하려는 사람은 빼앗기고 싶지 않은 것이 많기 때문일 것이다. '범죄를 막는 디자인'은 그런 이들을 위한 장치를 중심에 두고 있다. 반대로 카샤야르의 〈풀햄의 로빈〉 프로젝트는 이미 너무나 많은 것을 빼앗겨버린 사람들의 입장에서 작은 것에서라도 보상을 받고 싶어하는 심정을 대변한다. 안전한 사회를 바라지 않는 사람은 없을 것이고, 디자인이 그것에 기여한다면 더없이 좋을 것이다. 그렇지만 복잡하고 정치적인 현실에 대한 판단 없이 추상적으로만 생각하는 수준에 머물면 그것은 결국 좀도둑을 막는 디자인일 뿐이다.

이렇게 서로 다른 입장을 저울질하다 보면 올바름에 대한 정치적 태도를 이야기하게 되고 그 올바름이 누구를 기준으로 만들어지느냐 하는 점을 생각하게 된다. 결국 오늘날에도 디자인과 범죄의 상관관계를 이해하는 수준은 100년 전 청교도적 도덕주의에 입각하여 장식을 비난하는 정도에 머물러 있는 것 같다. 그래서 디자이너 개인의 윤리 문제에 집착하고 사유재산의 보호에 몰입하면서

도, 대기업과 정부가 자본과 정치적인 힘을 사용하는 것에는 도덕적인 감각이 무뎌지기도 한다.

난개발로 몸살을 앓는 도시를 떠나 교외 생활을 누리면서 나이든 이들이, 깨끗하게 디자인되어 한결 몸값이 오른 도심으로 복귀하는 것은 이미 합법적이라고 인정받았다. 이 합법적인 과정에 디자인은 지자체로부터 몹시 올바른 방법으로 각광받고 있다.

어쩌면 디자인 영역에서 범죄란 '무엇인가를 디자인으로 해결할 수 있다'고 믿는 것에서 출발하는 것인지 모른다. 디자이너로서 제 역할을 다했다면 나머지는 선량한 시민의 개인적인 책무를 다하는 것이다. 다행히 사회가 디자인 영역에 그 이상의 것을 요구하지는 않는 것 같다.

커피믹스, 취향의 표준화

오늘날 우리는 대부분 포장되거나
끈으로 묶인 상태의 물건을 원하며 또 얻는다.
그리하여 원재료와,
이것과 관련된 사람들의 일과 삶에 대한 이야기,
그들만의 진실된 이야기들은 감추어진다.
한때는 저녁 식탁 위에 오르는 감자가
어느 땅에서 나온 것인지를
아는 것이 당연했던 적이 있었다.
진정한 것은 오직 테이블 위에 놓여 있고
내 입 안에 담겨 있는 커피뿐이다.

- 리아 헤이거 코헨, 『탁자 위의 세계』 중에서

사람들은 제법 다양한 취향을 가진 것 같으면서도 몇 가지로 편중
되어 있는 것을 발견하곤 한다. 커피만 하더라도 그렇다. 바리스타
가 인기 직종으로 뜨고, G7 국가들의 평균보다 1.6배 비싼 커피 값
에도 아랑곳하지 않고 스타벅스에는 늘 사람들이 북적거린다. 그런
데도 또 커피믹스는 2006년 들어서 6000억 원 이상의 시장 규모를
갖게 되었다. 이것을 수량으로 따지면 한 해에 40억 개 이상이 소비
된 것이라고 한다.

취향의 무력화

드라마 〈커피프린스 1호점〉 이후의 변화 국면을 고려하더라도 인스
턴트 커피 소비율이 원두 커피에 비해 몹시 높은 대한민국의 특성

이 쉽게 바뀌지는 않을 것이다. 마음이야 사진가 윤광준 씨처럼 자센하우스 수동식 커피 분쇄기로 원두를 갈아 비알레띠에서 뽑아낸 커피를 마시고 싶지만 내 손은 이미 커피믹스에 닿아 있다.

커피를 닮은 브라운 컬러를 중심으로 노랑과 빨강으로 분산되는 커피믹스 스틱의 컬러 스펙트럼은 인스턴트 커피의 레이블에서 시작되었다. 1990년대에는 맥심과 테이스터스 초이스가 커피 시장에서 본격적인 경쟁을 벌였다. 스타벅스가 국내에 진출하기 훨씬 전이었던 그때는 커피가 곧 인스턴트 커피였고 다방에서는 맥심이냐 초이스냐로 커피 메뉴가 양분되었다. 그래도 여기까지는 설탕 한 스푼에 크리머 두 스푼을 넣는 식의 기호가 있었지만, 이윽고 등장한 커피믹스는 많은 사람들의 간사한 혀를 표준비율에 맞추어 놓았다. 명절 선물 품목에서 커피 선물 세트가 뒤로 밀려나고 커피, 설탕, 크리머의 3종 세트 뚜껑을 여는 번거로움도 사라졌다. 무엇보다 중요한 점은 이제 누군가에게 "설탕 몇 스푼?"이라고 선호하는 비율을 물어볼 필요가 없어졌다는 사실이다. 취향의 확인 절차가 삭제된 것이다.

누군가의 선택

디자인에서 취향은 몹시 중요한 문제다. 취향이 무시된다는 것은 심각한 결과를 초래하기도 하는데, 조금 억지를 부리자면 포드Ford 사의 '모델 T'까지 거슬러 올라간다. 1913년 본격적으로 컨베이어벨트 조립 라인으로 생산한 지 8년 만에 미국 자동차 시장의 50퍼센트 이상을 차지했던 모델 T는 곧 시장에서 밀려났다. 어떤 이는 포드의 쇠퇴를 할리 얼Harley Earl이 주도한 GM 자동차의 스타일링 전략과 비교하면서 디자인의 중요성을 새겨 볼 만한 교훈적인 예로 설명하기도 한다. 오직 검은색 한 모델로 승부를 걸었던 포드가 뒤늦

게 새로운 '모델 A'를 시장에 내놓기도 했지만 이미 시장은 색을 넘어 스타일의 선호를 따지게 된 터라 몇 가지 색을 선택하는 정도로는 성공할 수 없었다.

선택을 허용하되 지극히 제한적인 이런 방식이 커피믹스에서는 낱개 포장지의 끝자락을 쥐어서 설탕과 크리머를 조절하는 것과 연결된다. 배우 송윤아가 등장한 CF에서는 세상사 뜻대로 잘 되지 않아도 그중에 '내 맘대로 조절'되는 것이 있다고 위안하면서, 커피믹스를 사용하는 이들에게도 개인 편차가 수용된다는 일말의 자존심을 지켜 주었다.

'테이스터스 초이스'라는 이름에는 분명 '초이스'가 있는데 이것은 개인의 선택이라기보다는 누군가가 선택했다는 것을 의미한다. 배용준일 수도 있고 다니엘 헤니일 수도 있다. 엄밀히 말하면 ─그들이 자발적으로 그 커피믹스를 선택한 것은 아닐 테니까─ 제조회사가 광고 모델로 그들을 선택했고, 그들은 선택을 받아들였다는 것이 옳은 표현이다.

암묵적인 합의

커피믹스는 낱개보다는 묶음으로 보이고 그렇게 보급된다. 유통 측면에서 이미지를 생각해 보면 편의점과 대형 할인점에서 접하는 그것, 즉 손잡이 구멍이 난 큰 비닐 봉지 또는 종이 상자에 보너스 상품이 붙어 있는 것들이 수북하게 쌓여 있는 것과 연결되곤 한다.

디자인비평가 카시와기 히로시柏木博는 일본의 편의점이 소비의 개인주의를 단적으로 반영하는 것으로, 사람들이 소비를 이미 디지털 정보로 변환하여 데이터로 처리하고 있다고 설명한다. 말하자면, 판매자와 구매자가 아무런 말을 나누지 않아도 되고 스물네 시간 끊임없이 물품 재고 수량과 물류 공급이 원활하게 이어지고 있

▲ 송윤아를 모델로 내세운
맥심 커피믹스 광고.
설탕의 양을 조절할 수
있다는 점을 부각하는 데
주력했다.

◀ 테이스터스
초이스는
'부드러운 맛과
풍부한 향'을
전달할 인물로
배용준을
선정했다.

◀ 대형 할인점과
쇼핑몰에서
흔히 볼 수 있는
커피믹스 포장.

다는 것이다. '마트'로 대표되는 대형 할인점도 결국은 철저한 물류 시스템을 통해 소비와 공급의 시간 격차를 최소화하는 과정으로 집약된다. 포드 시스템의 21세기 버전으로 진화한 셈이다. 커피믹스로 대표되는 취향의 표준화는 유통의 가상 컨베이어벨트에 올려져서 사람들의 혀에까지 영향을 미치고 있다.

한편으로 생각하면, 패스트푸드의 매뉴얼에 입맛이 길들여진 것처럼 기호식품의 취향도 편의에 의해서 유보된 것임을 알 수 있다. 사무실에서 더 이상 직급이 낮은 사람이 심부름을 맡지 않고 개인이 직접 커피를 타게 되면서 커피믹스와 종이컵으로 합의를 본 것이다. 개인이 선호하는 것을 주장하기보다는 노동(?)에 투입되는 시간을 줄이는 것이 더 가치 있다고 생각하기 때문이다.

지금 이 커피 한 잔

다시 리아 헤이거 코헨Leah Hager Cohen이 풀어 낸 이야기로 돌아가면, 우리가 포장된 상태의 물건을 구입하게 되면서 원재료와 그에 관련된 사람들의 일과 삶에 대한 이야기들이 감추어졌다는 것을 지적한다. 옛날에는 저녁 식탁 위에 오르는 감자가 어느 땅에서 나온 것인지를 아는 것이 당연했고, 누구네 암소를 잡아서 나온 가죽인지, 어떤 샘물 또는 우물에서 길어온 물인지 알고 있던 때가 있었다. 하지만 산업화를 거친 국가라면 이런 사실들은 먼 기억 속의 사실일 뿐이다. 그러면서 "관계라는 개념은 매혹적으로 보이지만 현실은 아니다. 진정한 것은 오직 테이블 위에 놓여 있고 내 입 안에 담겨 있는 커피 그 자체뿐이다. 그것이 나에게 속하고, 나를 위해 존재하며 내가 소유한 영역 안에 존재한다."고 말한다.

그의 말대로 현실을 생각해 보면, 정수기 앞에서 종이컵에 털어 넣는 한 포의 커피믹스에 대해 지난 사연을 생각하게 되지 않는다.

그래도 친환경 공정무역 커피처럼 커피콩을 정성스레 재배한 농부에게 정당한 대가를 지불하는 가게가 생기는 것을 보면 커피 한 잔에도 건강과 부의 분배 문제를 생각하는 사람들 덕분에 암울하지만은 않다.

미각의 산업화

현실적인 문제를 좀 더 생각해 보면, 커피믹스의 맛은 제조 과정을 거쳐 유통되는 상품과 조금도 다를 것이 없다. 화학 물질의 인공적인 맛으로 전통적인 입맛을 대체하기 시작한 것은 100년 전 '아지노모도'였고, 이후 미원으로 대표되는 인공 조미료로 이어졌다. 감칠맛이라고 표현한 인공 조미료의 맛은 적은 양으로 맛을 내는 화학 물질의 탁월한 효과로 포장되었다. 인공 조미료에 버금가는 커피믹스는 공업 생산물의 균일한 맛을 내면서도 어떤 취향이 반영된 것으로 제시되는 안심(몸에 나쁘지 않다)과 합의(내 입맛에 맞다)의 모델로 자리 잡았다.

수요에 따라 생산이 늘어나는 것이니 자발적이라고 할 수도 있지만 어느덧 표준화된 맛에 미각이 맞추어지는 것이 달갑지는 않다. 지금 눈 앞에 있는 커피의 이력, 예컨대 어떤 노동을 거쳐서 어떤 제조 과정을 따라서 여기까지 흘러왔느냐보다도 이렇게 달짝지근한 커피를 찾게 되는 현상이 어떻게 일어나게 되었나 하는 것이 더 중요할 것이다.

정치적으로 보자면 먹는 것에도 선택권이 몹시 제한적이다. 싫은 것도 받아들여야 한다. 이것은 개인이 선택할 수 있는 문제가 아니다. 지그프리드 기디온Siegfried Giedion이『기계화가 명령한다 *Mechanization Takes Command*』에서 컨베이어벨트 시스템의 고전으로 19세기 말의 소, 돼지 도축 시스템을 설명한 지 60여 년이 지난 지금은 글로벌한 무

▲ 일본 화학자가 개발한
인공감미료 아지노모도
광고. 1910년대부터
국내에서 판매되었다.

어바웃 디자인

▲ 돼지를 잡아서 매다는 기계의
특허 신청 도판.

역의 보이지 않는 컨베이어벨트를 따라 누구에 의해 어떤 과정을 거친 것인지도 모르는 고깃덩어리가 뿌려진다.

빅터 마골린^{Victor Margolin}은 『인공물의 정치학^{The Politics of the Artificial}』에서 인공물의 복잡한 양상을 좀 더 섬세하게 다룰 필요성을 제기하면서 일군의 저항에도 불구하고 인공물이 자연 영역을 침투하는 불가항력적인 양상을 언급한 바 있다. 그러면서 "거기에 선택이란 존재하지 않는다. 우리에겐 오로지 투쟁만이 남아 있을 뿐이다."라고 단정했다. 투쟁이라고 해야 고작 몸에 좋지 않을 것이 뻔한 것을 먹지 않는 것, 먹지 않겠다고 말하는 것인데 요즘은 그마저도 쉽지 않다.

어바웃 디자인

무엇이 이토록
가정을 우아하게 만드는가

이 콜라주의 제목
'오늘날의 가정을 그처럼 색다르고
매력적이게 만드는 것은
도대체 무엇인가?'라는 물음은
포드의 휘장 아래 대량생산된 물건들과
공장에서 제조된 꿈들이
전후 시대의 생활에 적합한
주관적 가구를 제공할 수 있다는
생각을 비웃는다.

- 토머스 크로, 「토머스 크로, 60년대 미술」 중에서

지금처럼 건강에 대한 관심이 커지기 전에는 색깔 있는 우유가 더 고급스러워 보였다. 그렇지만 이제는 딸기, 초콜릿, 바나나 향과 색을 띤 우유를 누르고 흰 우유가 인기를 얻게 되었다. 굳이 웰빙 신드롬까지 얘기하지 않더라도 무엇인가를 섞으면 왠지 문제가 생길 것만 같고 아무래도 먹는 것이다 보니 순백색이 깨끗하고 별 탈 없어 보인다.

그렇다면 집 안 한구석을 차지하고 있는 허연 박스들은 어떤가. 냉장고, 세탁기, 밥통 등 주로 주방에서 사용하는 전자제품을 '백색가전'이라고 부르는 것도 흰색에 대한 인식과 깊은 관련이 있다. 이를 둘러싼 얘기는 꽤 오래 전부터 시작되었다.

깨끗하고 순결하게

백색가전은 무엇보다도 위생의 문제와 관련되어 있고, 이 이야기는 한 세기 이전으로 거슬러 올라간다. 먼저 프랑스 역사가인 알랭 코르뱅^{Alain Corbin}의 재미있는 연구에서 시작해 보자. 그의 저서『시간, 욕망, 그리고 공포^{Le Temps, le Désir et l'Horreur}』가운데「위대한 린넨 제품의 세기」에 소개된 세탁 이야기는 ─ 파리 지역에 한정된 것이긴 하지만 ─ 당시의 청결함에 대한 인식이 어떻게 바뀌었는지를 잘 보여 준다. 도시로 몰려든 노동자들이 19세기 말부터 속옷을 입기 시작했고, 식탁보와 속옷을 만드느라 린넨 수요가 커지고, 증기와 화학의 발전이 맞물리면서 제조업과 세탁업의 확장 등 여러 가지 변화가 일어났다고 한다. 하얀색을 유지하려는 생각 때문에 세탁과 다림질에 많은 시간을 할애해야만 했고, 식탁보와 침대 시트도 자주 교체하면서 역한 냄새와 습기를 몰아내려 했다. 청결에 대해 이렇게 민감했던 것이 꼭 위생학자들의 경고 때문만은 아니었다. 여성의 순결함과 정숙함, 성스러움과 같은 상징적인 이유도 있었다.

이런 복합적인 요인으로 인해 19세기 말부터 제기되었던 위생학적 관심은 20세기에 들어서면서 대량생산과 소비 시스템에서 중요한 축을 이루게 되었다. 에이드리언 포티는 "1930년대 이후 수십 년 동안 청결의 미학은 가정 풍경의 규범이었다. 청결함을 시각적으로 드러내는 일은 의심할 바 없이 모든 종류의 가정용품 디자인에 적합한 것으로 받아들여졌다."고 명확하게 정리하고 있다. 이러한 위생의 이미지가 과장된 형식으로 나타난 현상은 기차나 비행기, 공공 건물과 같은 다른 근대적 환경으로 확산되었다고 한다.

그가 위생과 청결 문제를 다루면서 언급한 레이먼드 로위^{Raymond Loewy}의 냉장고 디자인은 이러한 경향을 잘 보여 준다. 1935년에 시어스 로벅^{Sears Roebuck} 사가 로위에게 디자인을 의뢰할 당시는 미국의

냉장고 시장이 급성장하는 시기였는데 제품 수명 연장과 함께 건강에 이롭고 위생적이라는 점이 광고의 주안점이었다고 한다. 그렇지만 목재 캐비닛 형태의 냉장고는 실제 성능이야 좋을지 몰라도 그다지 위생적으로 보이지 않았을 것이다. 반면에, 로위가 디자인한 '콜드스팟Coldspot'은 금속을 프레스 가공한 케이스에다 이음매와 틈새 없는 마무리로 인해, 성능이 뛰어날 뿐 아니라 누가 보더라도 절대적으로 청결하고 위생적으로 보인다. 또한 눈부신 흰색과 둥그런 모서리는 더러워진 것을 곧장 알 수 있게 해 주는 역할을 부각시켰지만, 실제로는 완전히 새로운 스타일이라는 점이 사람들의 눈길을 끌었을 것이다.

청결함에 대한 인식은 도구의 발전으로 직결되기도 했다. 세척제가 더러움, 곧 질병과 죽음으로부터 가정을 지키는 첨병으로 홍보되었고 급기야 청소하는 기계, 진공 청소기가 개발되기에 이르렀다. 진공 청소기는 초기에 주로 건물에서 사용되다가 1905년 이후에 소형으로 개발되면서 가정으로 편입되었다. 모터와 흡입 장치 등이 부착된 기계적인 외형도 유선형 자동차의 영향을 받아 눈에 거슬리는 부분을 제거하는 형태의 '청소' 작업이 감행되었다. 위생에 대한 강박관념에 사로잡힌 사람들은 청소기가 모든 해로운 것을 빨아들이는 요긴한 것이라 평가했으니, 헨리 드레이퍼스Henry Dreyfuss가 디자인한 '후버 150Hoover 150'을 보았을 때 그 시각적 이미지만으로도 위안이 되었을 것이다.

그러나 절정을 이룬 것은 아마도 종이컵과 같은 일회용품의 탄생일 것이다. 실제로 종이컵이 처음 발명되던 당시에는 이것이 인류를 바이러스에서 구해 줄 유일한 대안이라는 극찬을 받았을 정도였다.

Is there *health* in your Refrigerator?

THE most important thing in your refrigerator is something you can't even see! You can buy pure ice and the finest of food, but Health begins with the refrigerator itself . . . in a fresh, sweet, wholesome interior . . . in airy dry-cold . . . in a gleaming-white, seamless, porcelain lining. There's Health in the Leonard Refrigerator—it's like a clean china dish inside and out! The Leonard is supreme among refrigerators—

Something new in refrigerator design! Leonard intowdowthes the French border finish—replacing the usual nickel trimming on certain of their porcelain refrigerators. You'll like the trimness and simplicity of it. Also see the new model (for electric refrigeration) with convenient storage space for dry vegetables or to house complete electric mechanism if desired. And with all the Leonard improvements this year, it costs no more!

more of them are sold every year than any other kind. See the wide selection of sizes, in porcelain, wood and steel, at one of the prominent stores in your city. Or let us send you a book of styles and our helpful little volume on "Selection and Care of Refrigerators". Address.

LEONARD REFRIGERATOR COMPANY
Division of Electric Refrigeration Corporation
102 Clyde Avenue, Grand Rapids, Michigan
(In Canada, Kelvinator of Canada, Ltd., London, Ontario)

LEONARD
CLEANABLE REFRIGERATOR
"Like a Clean China Dish"
UNEXCELLED FOR ICE, ELECTRIC OR GAS REFRIGERATION

◀ 레이먼드 로위가
디자인한 '콜드스팟'.
깔끔한 외관으로
백색가전의 새로운
스타일을 만들어 낸
출발점이었다.

▲ 레오나드 냉장고의 광고.
청결함을 강조하고 있지만 에이드리언
포티는 경첩 달린 캐비닛 같은 이 냉장고가
깨끗함을 보여 주고 싶었던 제조업자들의
바람을 충족시켜 주지 못했다고 설명한다.

누가 가정을 지키는가

청결함에 대한 욕구를 채우기 위해서는 더러움과 병균에 대항하는 끊임없는 노력이 필요했다. 이는 곧 누군가 노동을 해야 함을 뜻하는 것이기도 했다. 가정의 경우 집 안을 청결하게 유지하는 것이 가족을 보호하는 것이고, 이것은 전적으로 여성의 할 일로 정착되어 왔다. 역사학자 루쓰 코완Ruth Schwartz Cowan이 주장하듯이 이전에 남성과 여성이 함께 하던 일이 여성 혼자 할 일이 된 것이다.

물 길어 오기, 불 지피기, 램프 청소, 카펫 청소 등 근대화로 인해 없어진 일들은 원래 남성과 자녀들이 하던 일이었다. 물론 중산층에서는 가정 고용인이 가사를 돌보고 기계를 사용해서 쉬워졌다고는 하지만, 절대적인 일의 양이 많아지고 높은 수준이 요구되었다. 예컨대, 식생활의 다양화로 요리는 더욱 복잡해졌고 더 예민해진 입맛과 시각에 맞추기 위해 토스터와 커피메이커, 조리기 등 갖가지 소형 기계도 필요하게 되었다.

사람 손을 필요로 하던 일을 기계가 대신하면서 생긴 가장 큰 문제는 주부가 가사를 거의 도맡게 되었다는 점이다. 세탁기, 식기 세척기, 진공 청소기, 냉장고가 급증하던 1950년대 미국에서는 가정 고용인의 비율이 현격히 줄었다고 한다. 또한 임금 상승으로 인해 커튼 세탁, 마룻바닥 광내기 등 이전에 대행업자에게 맡겼던 일뿐 아니라 가전제품 관리까지 주부의 책임으로 전가되었다.

코완은 20세기의 가정 기술이 여성을 기만하고 있다고 하면서 "가정은 계속해서 식사, 깨끗한 세탁물, 건강한 자녀, 그리고 잘 부양된 성인들을 '생산'하는 장소였다. 그리고 가정주부들은 계속해서 그 일차적 책임을 맡은 노동자들이었다."라고 설명한다. 또한 "근대 기술은 1950년의 미국 주부로 하여금 1850년의 주부가 서너 명의 보조자와 함께 했던 가족의 건강과 청결 표준을 혼자서 생산할

수 있게 하여 노동을 전담시켰다."고 한다. 그러나 그 당시에 공동 세탁과 조리된 음식의 배달 서비스, 아파트식 호텔과 같이 중앙 집중식의 공동 노동에 대한 시도가 있었던 것을 보면 지금과 같이 주부의 노동에 의존하는 형식이 필연적인 것은 아니었던 모양이다. 주부가 노동을 전담하는 문제를 해결할 수 있는 체계가 성립할 수 있었음에도 불구하고 실현되지 못한 것은 미국인 대다수가 가정의 해체를 염려하면서 완강하게 거부했기 때문이라고 한다.

미국이나 한국이나 결국은 가정마다 필요한 기곗덩어리를 장만하는 것으로 암묵적인 합의를 본 셈이다. 개인적인 소비로 해결하기 시작하자 기업들은 사람들의 취향을 좇아 새로운 스타일과 기능을 과시하는 가전제품을 디자인하게 되었다. 흥미롭게도, 코완은 이렇게 구도가 잡힌 근본적인 원인을 가부장제나 자본주의가 아니라 사적인 가족 단위를 유지하려는 개인의 욕망에서 찾고 있다.

산업역군과 전업주부

그렇다면 한국의 과거는 어떤가? 한 세대 이전인 1970년대에, 새벽 별을 보고 출근했다가 어둑어둑한 밤길에 퇴근하면서 한강의 기적을 이루던 남성들은 가정의 풍경에서 철저히 소외되었다. 동시에 가사노동에서 '열외'가 되는 혜택도 누렸다. 한편 여성들은 파김치가 되어 돌아오는 남편 뒷바라지를 미덕으로 여기면서 집 안 살림을 꾸리는 분화된 모습을 보였다. 이것은 서구 사회에서 일찌감치 거쳐 간 산업화, 도시화의 통과의례 같은 풍경이기도 하다.

그 시기에 한국의 대도시 가정은 재래식 부엌이 사라지고 새로운 노동 절감 기구가 등장하는 큰 변화를 겪었다. 가정부의 역할을 기계가 대신하는 것 같았으나 결국 주부가 모든 일을 맡게 되고, 주방은 노동 공간이자 휴식 공간으로 자리 잡게 되었다. 꽃무늬 가전제

어바웃 디자인

품은 그 사용자와 공간의 성적 영역을 확실히 규정해 준다. 이를 주제로 한 논문에서는 "힘든 가사 노동이 끊임없이 이루어졌던 어두운 골방 개념의 부엌이 산업화 이후 여성의 가치를 실현하는 공간으로 인식되기 시작한 것은 1960년대 이후 주방용품에서 범람하였던 꽃무늬 장식을 통해 드러난다."고 설명하고 있다. 그리고 "꽃무늬 장식은 가정, 소비, 사적 영역으로서의 여성성을 상징하는 형태 요소로 역할하였으며, 이는 부엌을 여성의 가치를 실현시키는 공간으로 설정하는 주요 장치로 기능하게 되었다."고 분석하고 있다.

　이러한 점은 마마 밥솥, 이쁜이 쌀통, 짤순이 탈수기 같은 제품 이름에도 분명히 나타난다. ─그것을 디자인하거나 이름 붙인 사람은 여성이었을까?─ 가전제품 도입 초기에는 그것이 일꾼의 역할로 인식되었지만 점차 과시적인 의미가 커졌고 이는 결혼을 앞둔 여성이 가전제품을 고르러 다니는 관습으로 남아 있다. 한때 신혼부부의 일괄 구매를 겨냥하여 색과 형태를 통일시킨 가전제품 세트가 유행하기도 했다. 그 전략이 성공을 거두었는지는 모르겠지만 큰 맘 먹고 빨간 세트를 산 신혼부부의 ─서로 다른 내구성과 유행주기로 일부가 새 모델로 교체되어 갖가지 색과 스타일이 뒤섞여 있을─ 2~3년 뒤의 주방의 모습을 상상해 보면 재미있을 것 같다. 근래에는 김치냉장고를 비롯해 백색가전의 종류가 더 많아져서 새로운 색을 사용한다는 것은 점점 부담스러워지는 것 같다.

화이트

사실 흰색에 대한 의식은 20세기 초의 디자인 의식과도 연계되어 있다. 이는 바우하우스를 주축으로 한 모더니스트들의 격언, 즉 '재료의 진실', '표면의 정직함'과 더불어 '스타일 없음' 주장에서 출발한다. 특히, 마르셀 브로이어Marcel Breuer가 1931년에 발표한 「주택 인테리

어바웃 디자인

▲ 주방과 욕실에 필요한
　설비가 늘어나고 있음을
　보여 주는 다이어그램.
　현재는 이보다 훨씬 더
　많은 제품군이 거의
　필수적인 것으로 자리
　잡고 있다.

◀ 이제는 촌스러워 보이지만
　한동안 꽃무늬가 가전제품의
　표면을 장식하고 있었다.
　주된 사용자의 성적 구별을
　분명히 하고 있다.

어「House Interior」라는 글에서 밝힌 색에 대한 입장은 주목할 만하다. 그는 "다채로운 색이나 발랄한 색만큼 시대착오적인 개념도 없을 것이다. …… 나는 '흰색'이 풍요하고 아름다운 색이라 여긴다. 동시에 가장 밝은 색이기도 하다. 생활 용품은 밝은 단색조를 띤 방에서 더 시선을 끌게 되며, 이 점이 내겐 중요하다."고 주장한 바 있다.

그러나 이러한 순진한 접근은 결국은 또 하나의 스타일을 낳았다. 무중력 공간과 같은 순백색은 존재할 수가 없었다. 기하학적 형태조차도 기능보다는 스타일의 의미가 더 컸다는 지적을 면치 못했다. 게다가 공업 생산물에 있어서 흰색은 자연스러운 색이 아니다. 하얀 린넨과 마찬가지로 미백 효과의 욕망을 따르는 것에 지나지 않는다. 플라스틱이 일정한 색을 띠게 하려면 안정제를 사용할 수밖에 없다. 흰색과 붉은색은 카드뮴 성분의 독성 물질로 잘 알려져 있다. 어떤 이는 안정제 사용을 배제하려면 제품의 색이 고르지 않더라도 소비자들이 이해해 주는 방법밖에 없다고 주장한다.

생산과 판매를 위하여

사실 흰색을 포함한 밝은 색은 생산자 입장에서 유리한 점이 있다. 플라스틱 사출에서는 어두운 색일수록 성형 과정에서 생기는 현상(예컨대, 싱크sink나 플로우 마크$^{flow\ mark}$)이 눈에 잘 띄기 때문이다. 부식 처리를 하거나 스트라이프 무늬를 넣어서 감추기도 하지만 표면이 매끈해야 하는 백색가전에는 이런 방식을 사용하기 어렵다.

반대로 자동차는 검은색이 주를 이루었다. 포드 사의 모델 T가 생산되었을 때 헨리 포드는 "검은색인 한 무슨 색이든$^{Any\ colour\ so\ long\ as\ it's\ black}$ 공급해 줄 수 있다."고 주장했다. 대량생산 체제로 가기 위해서는 형태와 색을 단순화해야 했던 것이다. 검은색 페인트가 가장 빨리 건조되었기 때문에 검은색으로 통일했고, 생산 시간을 줄인

어바웃 디자인

▶ 자동차 생산의 신기원을 이룬 포드 사의 '모델 T'. 단순화와 생산 공정 혁신에 힘입어 초기에 1000달러에 육박하던 가격을 250달러까지 낮추었고, 1908년부터 20년간 1500만 대를 생산하였다. 삼성교통박물관 소장.

▲ 냉장고에는 흔히
메모지와 사진, 병따개
등이 표면을 덮게 된다.

▶ IDEO의 〈위드아웃 소트〉
프로젝트에서 리카
테주키가 제안한 냉장고.
냉장고 문이 화이트보드
역할을 한다.

어바웃 디자인

만큼 가격을 낮출 수 있었다.

물론 현재는 기술력이 발달하고 소비자의 취향을 중요하게 여기면서 다양한 색이 나오고 있지만, 흰색과 검은색은 각각의 제품군에서 여전히 전통적인 권위를 지니고 있다. 뭔가 깊은 뜻이 내포된 것 같지만 결국은 생산의 편의성과 판매 이윤을 통한 보상을 저울질한 후에 결정된 것이다.

표면의 문제

백색가전이 정말로 백색으로만 버텨 오진 않았다. 지난 10년만 보더라도 화이트에서 블랙, 파스텔톤, 우드 그레인, 메탈 컬러로 쉬지 않고 변해 왔다. 이 광적인 피부 교체는 과연 무엇을 의미할까? 대표적인 백색가전인 냉장고는 현실에서 그 표면이 별 의미가 없음을 잘 보여 준다. 자석판으로서의 역할이 가장 크기 때문이다. 음식 재료를 보관하는 제품 표면에 배달 음식 정보가 가득한 것도 아이러니가 아닐 수 없다. ―그래도 '인터넷 냉장고'에서 검색하는 것보다 훨씬 빨리 전화번호를 찾을 수 있다!― 이러한 점은 IDEO의 〈위드아웃 소트$^{without\ thoughts}$〉라는 프로젝트에서 확인할 수 있다. 이 프로젝트에서 제안한 전화기와 모니터의 플라스틱 표면은 커다란 메모지가 되었고 냉장고 문은 화이트보드와 자석판이 되었다.

어쨌거나 현실은 여전히 '거죽skin'에 관심을 두고 있다. 한 세기 동안 지나온 새로운 거죽 만들기는 그리 쉽게 멈추지 않을 것이고 여전히 소모적이다. 그렇다고 주제넘게 백색가전 디자이너가 공들인 결과물과 거기에 환호하는 수용자의 감성을 무시하려는 것은 아니다. 다만 거기에 마치 인류에 대한 사랑과 새로운 철학과 문화적인 코드가 담겨 있는 것처럼 포장하지 말았으면 하는 바람이다. 그냥 올해 나온 새로운 거죽인데 맘에 드시냐고 하면 안 되는 건가?

말 말 말

디자인 어록은
디자이너가 남긴
주옥같은 말을 일컫지만
실제로는 디자인
분야에서 활동하지 않는
사람들의 말이 더 중요한
경우가 많다. 조금은
불편하게 들릴 법한 이
말에는 각자의 입장에서
디자인을 어떻게
이해하고 또 어떤 기대를
하고 있는지 잘 표현되어
있다.

"디자인은 모든 것이다."

* 2006년 7월 1일 서울시장 취임사 중에서

"디자인은 모든 감각을
일깨운다. Design awakens all the senses."

* 데이비드 버만의 저서 「Do Good Design : How
designers can change the world?」(AIGA,
2009, p.85)에서 인용.

세상사가 다 정치고 생각하는 바가 다
철학이라고 말한다 해서 비난할 것까지는
없다. 단, 이런 말은 정치인과 철학자,
그리고 그 분야를 연구하는 전문가가
비전문가에게 자신의 분야를 개방적으로
설명할 경우, 또는 비전문가들이 이야기를
나누면서 정치, 철학을 보편적인 의미로
사용할 경우에 해당한다.

공식적인 자리에서는 전문 분야를
규정하는 듯한 발언은 삼가야 한다.
'어느 곳에나 있다'와 '모든 것이다'는
엄연히 다른 말이고, 후자의 경우는
원하는 것이면 무엇이든 끌어들일 수
있다는 행정가의 무한 자율성의 의지로
오해받을 수 있기 때문이다. 물론
디자인도 보편적 가치를 갖고 있으므로
'디자인은 모든 것'이라고 넘어갈 수도
있는데 그렇다면 시의 디자인 정책은
시민을 창의적인 주체로 인정하고 그들이
자율적으로 만들어 온 공간과 시각문화를
인정하여야 옳을 것이다.

1996년 디자인 혁명의 해를 선언하고
2005년 밀라노 회의에서 디자인 혁신을
다시 한 번 주장한 이건희 회장은 디자인을
'21세기 최후의 승부수'라는 등 주옥같은
디자인 어록을 남겼다.

그 중에서 하나를 글머리에 인용한
데이비드 버만은 디자인이 오히려 감각을
잃게 하고 브랜드에 학습된 상식을 갖게
한다는 우려를 표명했다. 경영에 복귀한
이 회장의 행보로 미루어 보면 디자인을
통해서 일깨울 이 모든 감각에는
3D 입체감각까지 추가될 모양이다.

"디자인을 이해하려면 무슨
 책을 보면 됩니까?"

"디자인이 먼 곳에 와서
 고생이 많다."

* 2009년 12월 25일자 경향신문 「'반미학'의
 디자인수도 서울」의 마지막 문장.

디자인 사업을 맡은 지 얼마 되지 않는
공무원이 디자이너에게 으레 묻는 말.
디자인이 생각보다 조금 더 복잡한
분야라고 인식하게 되었다는 점, 그럼에도
책 한두 권만 읽으면 이해할 수 있다고
자신을 과신하고 있다는 점을 동시에
보여 준다. 공직자로서 정책 전문가의
역할을 충실히 하면 충분할 텐데 디자인
전문가가 되고 싶었나 보다. 최근에
각 부처와 지방자치단체에서 디자인
사업이 활발하게 진행되면서 이런 질문은
거의 듣질 못했다. 무슨 책을 읽었는지
궁금하다.

사석에서나 나왔을 법한 얘기, 공개적으로
하기는 어려운 얘기다. 아마도 도가
지나쳐도 한참 지나쳤다고 여긴 학자가
급기야 분노로 가득한 사설로 디자인
문제를 직접 거론하게 된 것 같다. 디자인
개념 자체가 도마에 오른 것은 억울하지만
그가 디자인에 문외한도 아니고 글의
의도는 납득할 수 있으므로 반박하기
어렵다. 사설을 쓴 이는 정치학을 전공한
현직 정치외교학과 교수지만, 변변한
디자인 전공서적도 별로 없던 1985년에
스티븐 베일리의 「산업디자인의 역사」를
우리말로 옮긴 장본인이 아닌가.

"디자인을 하든지 아니면
사퇴하든지. Design or Resign."

* 2008년 12월 25일 조선일보 사설 「죽어가는
 회사도 살리는 디자인의 힘… 그 세 가지
 비결은」에서 인용.

"사람 잡는 개발이
디자인이냐?"

* 2009년 10월 9일 잠실종합경기장
 앞에서 서울시의 재개발 정책을 비판하는
 시민사회단체의 기자회견장에 걸린 현수막
 내용.

1979년 영국 마거릿 대처 수상이 취임 후
첫 각료회의에서 '실업과 침체에 빠져 있던
영국 경제 살리기'의 대안으로 강조한 말.
영국의 디자인 파워는 누구도 부정할
수 없을 것이고 국가에서도 디자인의
중요성을 인식하고 있으니 타산지석으로
삼을 만하다. 한편으로 세계적인
이야기꾼과 춤꾼, 소리꾼 등 문화적
인프라가 튼튼하게 버티고 있고
국가에서는 미래 지향적인 창조 산업을
지원하면서도 오래된 우체통과 뒷골목도
끌어안고 있다는 점을 함께 봐 주면
좋겠다.

디자인이 '개발'의 다른 표현으로
남용되는 정치적 상황과 이에 대한
전문가들의 침묵이 빚어 낸 안타까운
결과다.

도판 목록

이 책에 실린 이미지는 대부분 저작권자의 허락을 받았습니다.
허락받지 않은 일부 이미지들에 대해서는 출간 이후에도 저작권자의
확인을 위해 최선을 다할 것이며 반드시 이를 명시할 것입니다.

p. 26 (위) photo : Sang-kyu Kim

p. 29 photo : Sang-kyu Kim

p. 30 (위) photo : Sang-kyu Kim

　　　(아래 왼쪽) image courtesy of Moniek Gerner

　　　(아래 오른쪽) image courtesy of Djoke de Jong

p. 40 image courtesy of Do-ho Suh and Lehmann Maupin
Gallery, New York

p. 43 (위) image courtesy of Sung-hee Lee

　　　(아래) photo : Sang-kyu Kim

p. 44 image courtesy of AGI SOCIETY

p. 48 (위) 금성사 편, 『금성사 25년사』, 금성사, 1985

　　　(아래) LG전자 편, 『LG 50년사』, LG전자, 2008

p. 50 photo : Sang-kyu Kim

p. 58 photo : Sang-kyu Kim

p. 60 박성훈 편, 『한국삼재도회』, 시공사, 2002

p. 64 (아래) Cooper-Hewitt Museum(ed),
『Design for Life』, Cooper-Hewitt Museum, 1997

p. 66 『Domus』 n.80, Editoriale Domus, January 1998

p. 72 photo : Sang-kyu Kim

p. 75 (위) photo : Sang-kyu Kim

(아래 왼쪽) image courtesy of Curro Claret

(아래 오른쪽) image courtesy of Tejo Remy

p. 76 (위) photo : Sang-kyu Kim

(아래 왼쪽) catalogue of Danese

(아래 오른쪽) photo : Sang-kyu Kim

p. 80 (오른쪽) 현태준, 『뽈랄라대행진』, 안그라픽스, 2002

image courtesy of Tae-joon Hyeon

p. 84 Ed van Hinte and Conny Bakker,

『Trespassers Inspirations for eco-efficient design』,

010 Publisher, 1999

p. 86 image courtesy of Arnout Visser

p. 94 photo : Sang-kyu Kim

p. 98 (위) Krzystof Wodiczko, 『Critical Vehicles』,

MIT Press, 1999

(아래) photo : Sang-kyu Kim

p. 101 photo : Sang-kyu Kim

p. 102 photo : Sang-kyu Kim

p. 106 (위) photo : Sang-kyu Kim

p. 109 (아래) photo : Sang-kyu Kim

p. 112 (아래) photo : Sang-kyu Kim

p. 114 (오른쪽) image courtesy of Yong-ho Ji

p. 116 -117 photo : Sang-kyu Kim

p. 120 photo : Sang-kyu Kim

p. 123 (위) image courtesy of Jurgen Bey

 (아래) photo : Sang-kyu Kim

p. 124 photo : Sang-kyu Kim

p. 126 image courtesy of Blinkenlights

p. 130 -131 photo : Sang-kyu Kim

p. 134 -135 photo : Sang-kyu Kim

p. 136 photo : Sang-kyu Kim

p. 142 photo : Sang-kyu Kim

p. 146 -147 photo : Sang-kyu Kim

p. 149 photo : Sang-kyu Kim

p. 152 photo : Sang-kyu Kim

p. 156 image courtesy of Peter van der Jagt, Arnout Visser,

 and Erik Jan Kwakkel

p. 157 (왼쪽) image courtesy of Stephen Burks

 (오른쪽) image courtesy of Zinoo Park

p. 164 Bruno Munari, 「Good Design」, Corraini, 1963

p. 168 (아래) image courtesy of Daniel Weil

p. 172 -173 photo : Sang-kyu Kim

p. 179 image courtesy of Hattula Moholy-Nagy

p. 182 (왼쪽 위, 오른쪽) image courtesy of Hattula
　　　Moholy-Nagy

　　　(왼쪽 아래) image courtesy of Museum of
　　　Modern Art

p. 186 Diller and Scofidio, 「Blur」,
　　　Harry N. Abrams, 2002

p. 194 (위) www.designagainstcrime.org
　　　(아래) photo : Sang-kyu Kim

p. 197 image courtesy of Khashayar Naimanan

p. 198 image courtesy of Khashayar Naimanan

p. 209 Siegfried Geidion,
　　　　「Mechanization Takes Command」,
　　　Oxford University Press, 1948

p. 219 Ellen Lupton and Abbott Miller,
　　　　「The Bathroom, the Kitchen,
　　　and the Aesthetics of Waste」, Kiosk, 1992

p. 222 (위) photo : Sang-kyu Kim
　　　(아래) image courtesy of Ricca Tezuchi

김상규
서울대학교 산업디자인학과와 국민대학교 대학원 공업디자인학과를 졸업하고,
(주)퍼시스에서 디자이너로 근무했다. 디자인미술관 큐레이터로 〈Droog Design〉,
〈한국의 디자인〉, 〈Laszlo Moholy-Nagy〉 등의 전시를 기획했고,
(사)커뮤니티디자인연구소장, (재)한국디자인문화재단의 정책연구팀장 겸 사무국장을
맡은 바 있으며, 현재는 서울과학기술대학교 공업디자인학과 교수로 있다.
번역서로 『사회를 위한 디자인』(시지락), 『디자인아트』(열화당), 공동 저서로
『한국의 디자인02』(디플), 『& Fork』(Phaidon press) 등이 있다.

어바웃 디자인

글 김상규

1판 1쇄 찍은날 2011년 1월 10일
1판 1쇄 펴낸날 2011년 1월 17일

펴낸이 김영철
책임편집 이은파
편집 이진언
아트디렉팅 이인영
디자인 김진운, 최주영
마케팅 김구경
펴낸곳 아지북스
출판등록 제300-2006-193호(2006년 7월 26일)
주소 서울특별시 종로구 신문로 2가 1-181
전화 02. 3141. 9901
전송 02. 3141. 9927
홈페이지 www.agibooks.co.kr

ISBN 978-89-92505-15-4 03600